Zhao Siyi Studio

# 艺术与设计

环境 · 艺术 · 设计

# ART AND DESIGN

赵思毅 著

东南大学出版社·南京

## 内容提要

本书通过回顾赵思毅工作室近二十年来的艺术设计实践与研究成果，寻觅人与城市之间丰富的人文联系，探索人们在自身认知的体验过程中艺术所发挥的作用。书中以艺术设计作品的时间为顺序，通过对环境艺术设计的分类介绍，对城市与自然中艺术存在的因与果以及公共性意义进行了生动的诠释，阐明了"环境"的客观性与"艺术"的能动性以及"设计"的计划性。同时把艺术在探索一切新的可能性过程中所起的作用视为"真理的自行置入"，指出环境艺术设计的发展是一种与诗、理想和环境为伍的过程。

本书将艺术与科学作为创作工作的基本依据，对城市环境艺术进行了多维度的探索。书中以案例为主导进行介绍，内容涉及城市色彩规划、城市公共艺术、建筑、景观、室内设计等专业，也包括了文化、教学交流内容。全书图文并茂，是面向从事相关专业的学者、艺术家、设计师、高校学生以及相关行业管理者的专业著作。

#### 图书在版编目（CIP）数据

艺术与设计：环境·艺术·设计 / 赵思毅著. —南京：东南大学出版社，2023.4
 ISBN 978-7-5766-0477-1

Ⅰ.①艺… Ⅱ.①赵… Ⅲ.①艺术–设计 Ⅳ.①J06

中国版本图书馆CIP数据核字（2022）第231642号

艺术与设计：环境·艺术·设计
Yishu Yu Sheji：Huanjing·Yishu·Sheji

| | |
|---|---|
| 著　　　者 | 赵思毅 |
| 责 任 编 辑 | 戴　丽 |
| 责 任 校 对 | 张万莹 |
| 装 帧 设 计 | 赵思毅　何志宏　邢海玥 |
| 责 任 印 制 | 周荣虎 |
| 出 版 发 行 | 东南大学出版社 |
| 社　　　址 | 南京市四牌楼2号（邮编：210096，电话：025-83793330） |
| 网　　　址 | http://www.seupress.com |
| 电 子 邮 箱 | press@seupress.com |
| 经　　　销 | 全国各地新华书店 |
| 印　　　刷 | 上海雅昌艺术印刷有限公司 |
| 开　　　本 | 889 mm×1194 mm　1/12 |
| 印　　　张 | 23.00 |
| 字　　　数 | 460千字 |
| 版　　　次 | 2023年4月第1版 |
| 印　　　次 | 2023年4月第1次印刷 |
| 书　　　号 | ISBN 978-7-5766-0477-1 |
| 定　　　价 | 368.00元 |

本社图书若有印装质量问题，请直接与营销部联系，电话：025-83791830。

# 序

工作室成立之初,我们工作的出发点就是发掘专业志趣和潜能并服务教学与科研。渐渐地我们发现,工作的内容总是在艺术与设计中切换,久而久之也很难区分哪个是兴趣,哪个是工作。这种工作方式一直延续到今天,使得我们自然而然地把艺术与设计作为一个整体来看待,我希望这种认知会成为每一个工作室成员的信念并持之以恒,这也是这本书的书名叫《艺术与设计》的原因。

我们很愿意回望历史上文艺兴盛的时期,因为在那些时代艺术有一个共同的特点,就是纯粹且洋溢着人性的光辉,重要的是艺术与设计不分彼此并相得益彰,给后世留下了许多经典作品。拉丁文"art"的原意也是指相对于"自然造化"的"人工技艺",泛指各种用手工制作的艺术品以及音乐、文学、戏剧、建筑等,并且都包含了满足审美与功能所延伸的需要。这个综合性的"art"是一种以技艺为主要特征的艺术,又是一种有特点的生产性活动,艺术家既是工匠又是设计师、画家。我没有去考证历史上艺术与设计的分水岭,但艺术被划分为纯艺术和应用艺术的开始就意味着它们各自往往被曲解为排他式的存在,这使得随着技术与自然科学的发展分离出来的学科与艺术实现了真正的脱离,设计只是物理般孤立的存在。不能不说我们应该记取海德格尔在他的《艺术作品的起源》中所说的,艺术是一种"真理的自行置入"。艺术的存在是探索人类情感边界之外一切可能性的过程,它使得人性进化并更接近文明的光辉,其意义就如同科学家伽利略探索天外之星空,探索一切未知的世界。这或许正是我们今天又开始回归,开始重新关注艺术的缘故。在我看来,艺术与设计是黑与白相互映照的存在,是事物的一体两面,就像中国绘画中所说的"计白当黑"。也因为此,我选择用黑与白作为《艺术与设计》这本书封面的主要元素。

我们把所从事的专业工作内容简称为环境艺术设计,并对其有自己的解读。这其中的"环境"因人而存在,是指人们日常活动所涉及的空间范围,而"艺术"则是我们对待这些环境的态度,是以诗和理想与环境为伍的精神表达,设计则体现了以上两种元素最佳的联姻方式。环境艺术设计的核心是人与环境相互作用的艺术,因此它是一种场所艺术,是与科学和审美为伍的艺术,是对话艺术。环境艺术设计具有普遍性体验的特质,具备可持续发展的特性。在40多年的改革与发展中,我们不仅学习了建设的手段,重要的是我们学会了思考与分析的方法,懂得定位我们的理想目标和遵循城市发展的科学与人文规律。环境艺术设计是绿色并创造和谐的艺术,我们生活的城乡、我们的造园与建筑行为、我们公共性的艺术活动,一切归属于人们生存环境与行为的品质都取决于我们对艺术的理解与态度。因此每一个艺术创作与设计工作的背后都在遵循着一种理想和精神,能够针对事物的原生问题进行思考并找到答案,而不是寻求相似的案例来做比较和选择,前者显得尤为重要,这是艺与匠的区别。

赵思毅于江宁将军山麓
2022年5月

# 目录

| | | |
|---|---|---|
| 1995 | 天之水 | 010 |
| 2002 | 芦柴花 | 011 |
| 2003 | 长江路民国文化街公共艺术 | 012 |
| 2003 | 鹤鸣之东 | 022 |
| 2003 | 泰州工艺美术技术楼建筑设计 | 024 |
| 2004 | 东南汽车城景观设计 | 026 |
| 2004 | 周桥故事 | 028 |
| 2004 | 扬州珠宝店室内设计 | 030 |
| 2004 | 钨丝姑娘/红色闪电 | 032 |
| 2005 | 李文正楼室内设计 | 034 |
| 2005 | 运粮河的传说 | 036 |
| 2005 | 通江达海 | 040 |
| 2005 | 南京河西滨江公园文化轴线城市标识设计 | 042 |
| 2005 | 南京河西滨江主题公园 | 052 |
| 2005 | 地质博物馆室内改造设计 | 058 |
| 2006 | 红与蓝 | 064 |
| 2006 | 青年广场景观雕塑设计 | 066 |
| 2006 | 北京奥林匹克公园城市雕塑国际竞赛 | 070 |
| 2006 | 北京奥林匹克公园景观设施概念设计国际竞赛 | 072 |
| 2007 | 孩子的世界 | 076 |
| 2007 | 鼓与掌 | 078 |
| 2007 | 南京七桥瓮生态湿地公园自然广场雕塑设计 | 080 |
| 2007 | 高新区道路广场雕塑设计 | 096 |
| 2008 | 南京信息工程大学气象楼室内改造设计 | 098 |
| 2008 | 东南大学中大院室内改造设计 | 104 |
| 2009 | 南京化工职业技术学院体育馆室内设计 | 108 |
| 2009 | 江苏园博园雕塑规划设计 | 112 |
| 2009 | 大连星海湾会所天顶壁画 | 114 |
| 2009 | 南京幕燕滨江风貌区五马渡广场景观及雕塑设计 | 116 |
| 2010 | 母爱公园景观规划设计 | 122 |
| 2010 | 康缘药业厂前区景观设计 | 124 |
| 2010 | 陶瓷馆室内设计 | 126 |
| 2011 | 宁波江北文化中心室内改造设计 | 130 |

# CONTENTS

# 目录

| | | |
|---|---|---|
| 2012 | 给你阳光 | 136 |
| 2013 | 亳州城市规划馆室内设计 | 144 |
| 2013 | 陈赓 孔从洲雕像 | 148 |
| 2013 | 江苏海事职业技术学院图书馆环境改造设计 | 150 |
| 2015 | 东南大学四牌楼校区图书馆改造室内设计 | 155 |
| 2016 | 色彩记忆 | 162 |
| 2016 | 第十五届威尼斯建筑双年展平行展 | 164 |
| 2016 | 南京市郑和广场雕塑设计 | 166 |
| 2016 | 上海东岸开放空间雕塑国际竞赛 | 168 |
| 2017 | 东南大学建筑学院陈列馆室内改造设计 | 174 |
| 2018 | 第十六届威尼斯建筑双年展平行展 | 176 |
| 2018 | 李文正图书馆室内改造设计（一期） | 183 |
| 2018 | 安徽省当涂县城市色彩规划 | 190 |
| 2019 | 前工院南楼智慧教室改造设计 | 194 |
| 2019 | 东南大学九龙湖校区主题标识设计 | 197 |
| 2019 | 厕所革命 | 200 |
| 2019 | 东南大学教一楼智慧教室改造设计 | 202 |
| 2020 | 李文正图书馆室内改造设计（二期） | 210 |
| 2020 | 四川省资阳市城市色彩规划 | 222 |
| 2020 | 东南大学纪忠楼智慧教室改造设计 | 229 |
| 2021 | 沭阳县杭州路人民广场纪念馆室内展陈设计 | 236 |
| 2021 | 李文正图书馆学习书房室内设计 | 240 |
| 2021 | 《建筑创作中的党史学习展》展示设计 | 242 |
| 2022 | 大运河沿河景观带雕塑设计——钻石塔 | 244 |
| 2022 | 李文正图书馆工学文献中心室内改造 | 248 |
| 2022 | 红色主题城市标志物及景观深化设计 | 250 |

## 另一个轨道

| | | |
|---|---|---|
| 1998—2022 | 专业调研与实践 | 256 |
| 2002 | 艺术设计专业 | 264 |
| 2012—2013 | 联合教学 | 266 |
| 2020 | 归来仍是少年 | 270 |
| 2001—2016 | 著作 | 272 |

# CONTENTS

1995—2005
ART AND DESIGN

# 1995　天之水

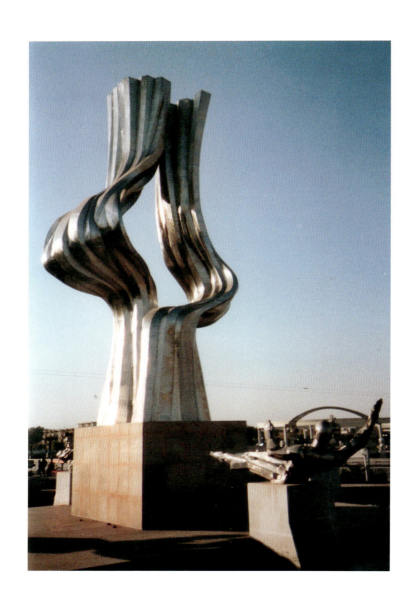

《天之水》城市雕塑（图1）。材料：不锈钢，尺寸：7米。合作者：诸宁。据考，黄河在清朝咸丰五年（1855年）以前大体上是经过现在的河南、山东、安徽、江苏等地入黄海。清咸丰五年（1855年），黄河又在河南兰阳（今兰考县境）铜瓦厢决口改道，向北行经今河道，北流入渤海。黄河出海口北归之后，留存下来的黄河故道成了沿途城市的历史记忆。1995年，受宿迁市城建局委托进行沿黄河故道的道路广场和雕塑设计，这种记忆得以用艺术的方式表达。《天之水》表达了城市和自然变迁的历史与当代城市的愿景，因此雕塑成了人与自然的交接点。

《芦柴花》泰州市人民公园主题景观浮雕（图2）。材料：花岗石，尺寸：3米×8米。泥塑合作：高慎明。创作灵感源于当地民歌《拔一根芦柴花》。这是一首耳熟能详的民间歌曲，该项目恰好提供了表达这种"欢愉、淳朴、妩媚"的机会。这首音乐的韵律与雕塑曲线有着天然的一致性，我们在雕塑中采用全曲线的形式表达浮雕作品的韵律与动感。

图1　《天之水》雕塑作品　图片来源：赵思毅工作室

2002　芦柴花

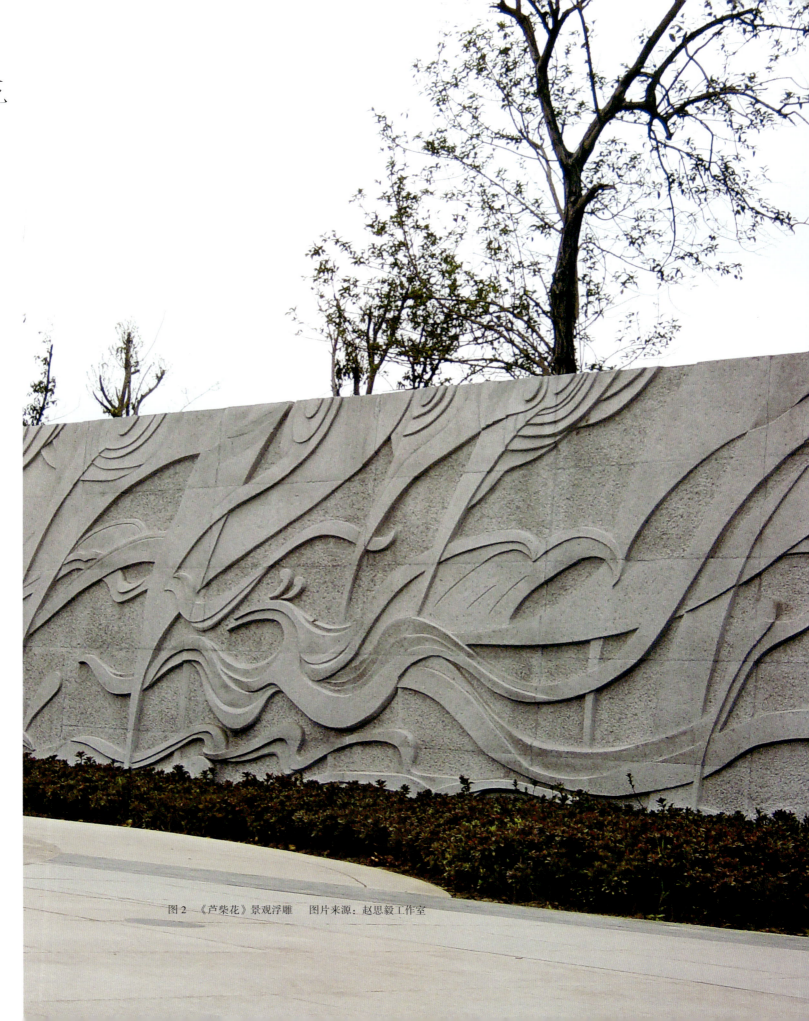

图2　《芦柴花》景观浮雕　图片来源：赵思毅工作室

# 2003　长江路民国文化街公共艺术

《长江路民国文化街公共艺术》雕塑、装置（图3）。材料：铸铜、彩色钢板、花岗石。长江路位于南京市中心，沿路有总统府、国立美术陈列馆和国民大会堂等重要的民国建筑，是南京市民国建筑和民国文化最具代表性的区域之一。

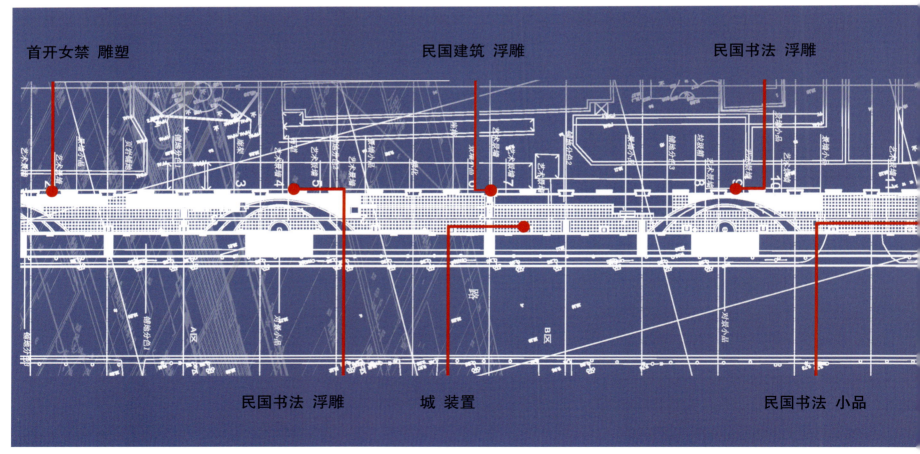

图3　长江路民国文化街公共艺术平面图　图片来源：赵思毅工作室（绘）

长江路民国文化一条街改造工程是南京市老城改造的重点项目,其中,在南京市第九中学至洪武北路长约500米、宽8米的人行路段上建设一条集中反映民国文化的艺术长廊。它的存在也链接着今天南京城市发展的方向,我们把该街区的设计基调设定为"采用典型的民国文化因子",具体的创作题材源于以下四个分类——文学艺术、书法艺术、建筑艺术、重大事件。

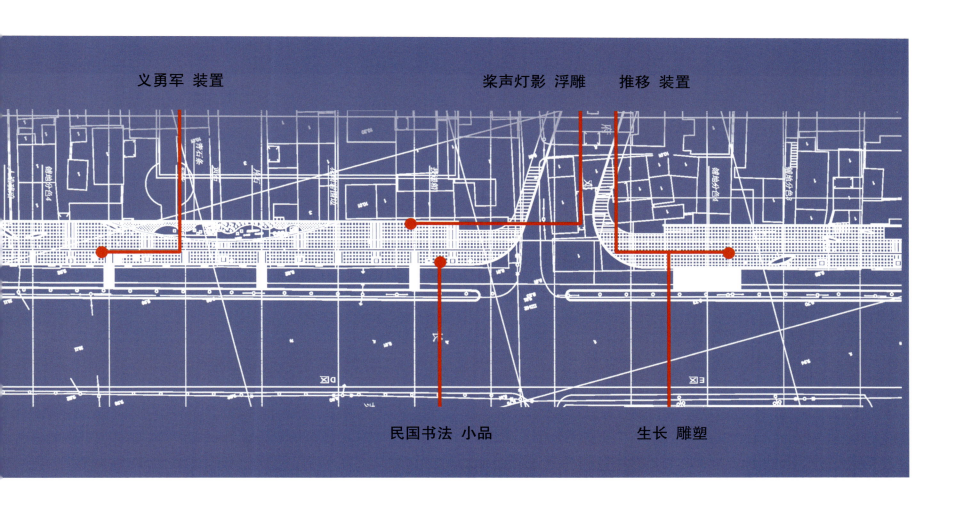

《首开女禁》圆雕、浮雕（图4）。材料：铜、花岗石。属于重大事件分类。1919年12月7日，时任南高师教务主任的陶行知在南京高等师范学校校务会议上正式提出了《规定女子旁听法案》，并在会议上慷慨陈词："中国女子高等教育最不发达，女子几无上进之路；大学不许男女同学，更是毫无道理。南高特宜首破禁区，融通办理，以遂女子向学之志愿。"他的提议得到了时任校长郭秉文、学监主任兼文史地部主任刘伯明以及名教授陆志韦、杨杏佛等人的极力赞成，于是校务会议一致通过这一提案，并决定自1920年暑期正式招收女生。南高师招收女生的计划得到了全国不少知名人士的支持，陈独秀、张国焘、茅盾等人纷纷给予了热情的支持，而正是在上述人士的鼓励之下，上海女学生张佩英等赶赴南京参加考试。后据南高师统计，前来报名的受过中等教育的女子一共有100多人。经过严格考试，张佩英等8名女生被正式录取，而50余位女旁听生也被一并招收入校。8位女生分别是李今英、陈梅保、张佩英、黄叔班、曹美恩、吴淑贞、韩明夷和倪亮（图5）。她们与男生同堂听课，一起活动，使校园里平添许多生气和乐趣。南高师也因而成为我国第一所实行男女同校的国立高等学府，翻开了中国教育史上崭新的一页！自此，女子在教育上开始与男子享有同等地位，女子在社会上的地位也随之得以提高。时任民国国务总理熊希龄来校参观后，大为感慨，不禁赞道："男女同校，令粗犷之男生，渐次文质彬彬；令文弱之女生，渐呈阳刚之气，颇有意义。"

出于对当年妇女解放运动的重视，我们把《首开女禁》排放在长江路东侧开端的第一组。在对史料充分研究的基础上进行艺术创作，我们选择了多样化的表现形式：圆雕（图6、7）与浮雕（图8）结合，铸铜与石材结合，墙面表现和步行道中陈设结合，使作品本身产生对比与呼应，并完全开放作品与行人之间的空间。通过促进作品与行人的交流，我们希望以此创造这个街区的文化氛围，并使得这段历史有一个展示的窗口。

图4（上图）　浮雕墙与环境　图5（中一）　首开女禁历史合影　图6、图7、图8（中二、中三、下图）　圆雕与浮雕系列组图
图片来源：赵思毅工作室、东南大学档案馆

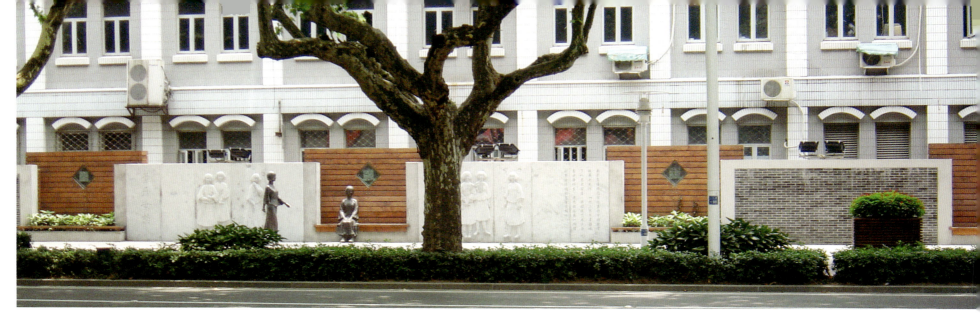
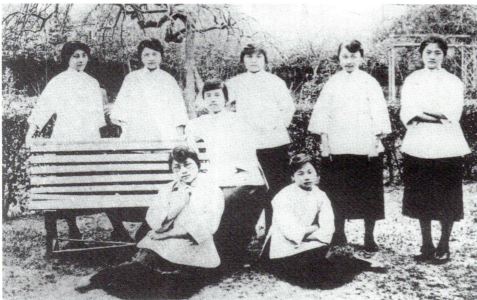
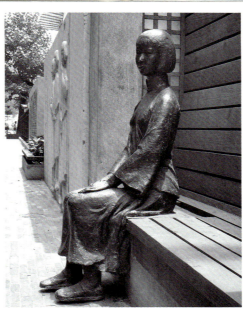

中央体育场（图9），设计师：杨廷宝。1933年南京中央体育场（现南京体育学院体育馆）建成，并在当年10月10日开幕的第五届全国运动会召开时正式启用。中央体育场包括田径场、国术场、篮球场、游泳池、棒球场及网球场、足球场、跑马场等，建筑结构系用钢骨水泥浇注而成，看台下有房舍75间，可供3600人住宿，主入口处还有办公室、新闻记者及裁判员用房等。中央体育场一次可接纳观众6万人，从设计到竣工不到6个月，在当年堪称奇迹。

国民政府外交部大楼（图10），设计：赵深、童寯、陈植。国民政府外交部大楼位于中山北路32号，现为江苏省人大常委会等单位所在地。1932—1933年，上海华盖建筑师事务所赵深、童寯、陈植对外交部建筑进行了设计，他们既不抄袭西方建筑样式，也不照搬中国宫殿式建筑的做法，而是根据现代技术和功能的需要安排平面布局与造型，采用了"经济、实用又具有中国固有形式"，设计出了新民族形式的建筑，结果这一方案得到采用。1934年3月开工，次年6月竣工。

长江路是一条东西向的城市干道，民国文化街人行道在道路南侧，所有的浮雕面坐南朝北。根据现场的日照情况分析，浮雕面在一日中主要处在背光的环境。这无疑是一个不利的因素。我们在泥塑阶段进行了推敲和研究，在浮雕的厚度和层次上做了相应的调整。我们定了一个标准，使得现场的视觉效果达到两种可能，一是长江路南侧人行道范围可以看清建筑的细部，其他范围的视点可以看清建筑的基本轮廓。二是用浮雕表现建筑，不同于自然景物，建筑原有的比例与尺度关系是它自身的基本特征。美术作品通常因为构图等因素需要用添加和变形的方法，这并不适合表现特定的建筑，因此我们选用了中央体育场与国民政府外交部大楼这两个建筑的正立面作为浮雕的呈现方式，并按照原比例关系进行制作。在用材上选用青石板作为浮雕材料，因为它的材料与色彩特性更适合表达民国时期的题材（图11）。

图9（左上） 南京中央体育场　图10（右上） 国民政府外交部大楼　图11（下图） 长江路浮雕与环境　图片来源：东南大学档案馆、赵思毅工作室

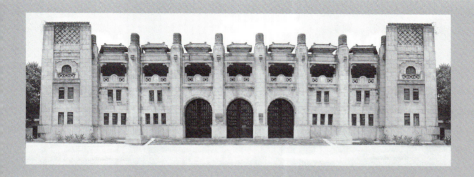
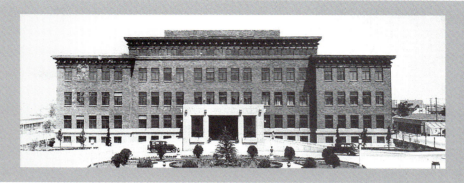
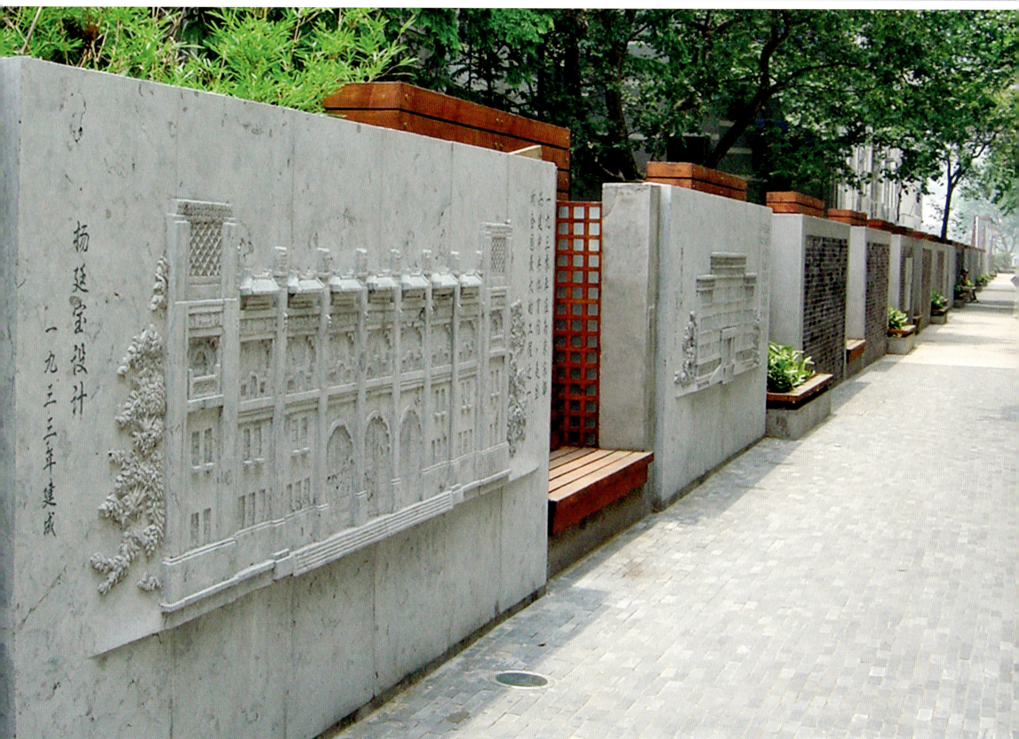

图 12　书法浮雕　图片来源：赵思毅工作室

《民国书法》浮雕（图12）。材料：青石。在民国，除书法四大家（也有五大家之说）之外，还有许多书法大家，其中的许多人有长期在南京生活和工作的经历，虽然成名有先后，但书法作为他们的爱好都在那些岁月中伴随着他们，他们的作品无疑也是支撑民国书法艺术殿堂的栋和梁。创作构想：浮雕墙在长江路文化街南侧，因街道的特征会有不同远近的观赏需求；民国书法的风格多样，经过我们的排列，不同风格、不同书体及不同大小的书法汇集一起（图13）成为书法墙。书法墙是一个很好的汇集各种书法艺术特点的展示平台（图14），以此展现民国书法的多样性，也满足了不同远近的观赏需求。我们选择的书法作品，既有如前所言的大家如于右任等的，也有当年的新生代如林散之等的，还有艺术名流如徐悲鸿、刘海粟等人的书法作品。书法是普及面广并深受大众喜爱的艺术形式，我们选择了各类书法家的代表作品以呈现民国书法艺术较为完整的面貌。

图 13（上图） 书法手稿　图 14（下图） 书法墙效果图　图片来源：赵思毅工作室（绘）

《移动》装置（图15）。材料：钢、树脂，尺寸：5米×3米×1.2米。创作灵感来源于上海一个建于民国时期的博物馆建筑的整体移动项目的报道，整个过程似乎隐喻了装载着文化与历史的建筑所显现的漂移性质，联想到民国文化在长江路的汇集说明历史是可以在同一个地点、不同时间汇聚与重温的。《移动》这个作品用圆环的移动和水滴的倒置代表时间，用方块的造型代表建筑，用丙烯酸树脂晶体包围着的手代表历史的记忆，它在向路人表达彼与此的意义。我们设计的这些手指的动态造型依据是一首民国音乐旋律的弹拨过程。

参与长江路改造项目的工作室成员在进行现场填色工作（图16—图19），引起了一些行人的响应，我们记录了这位主动要求参与其中的小学生。长江路这一段街道的更新改造，虽然只是在有限的空间中进行了历史文化的再现，但已经在艺术、城市空间、公众之间巧妙地形成了一种可解读的关系。尽管这些艺术品被安置在这一段有限的区域内，却充分体现了这一区域的艺术特征，引发了人和环境的互动，艺术因此具有了"公共"的意义（图20）。

图15 《移动》装置效果图　图片来源：赵思毅工作室（绘）

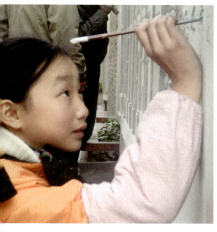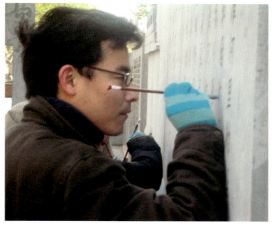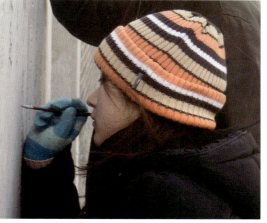

图 16、图 17、图 18、图 19（上图从左向右） 参与现场填色的志愿者　图 20（下图）　人与雕塑　图片来源：赵思毅工作室

# 2003　鹤鸣之东

《鹤鸣之东》金鹰电视节主题标志（图21、图22）。材料：彩色钢板、玻璃，尺寸：高12米。我们接受委托为金鹰电视节设计星光大道，该年度电视节的户外活动现场计划安排在江苏电视发射台的露天广场，作为整体设计的一个部分，这个标志将设置在电视节的主广场上。金鹰电视节是一个面向全国的流动性活动，我们称它像一只孤飞的鹰，定期辗转在各个城市之间。这次在江苏举办，我们希望它不再寂寞，因此选择了丹顶鹤作为它的伴舞嘉宾，这个想法也自然成了这个创作的基本构想。举办电视节活动的许多设施都有时限性，这个特殊性会涉及材料与制作工艺的选择等问题，更接近于舞台美术的设计特征。我们尚不确定这个标志是否有可能成为纪念性的作品而被长期保留，但所有的设计都遵循两个技术原则：一是在可能的范围均采用舞台美术的技术方法；二是尽可能设计成组装式作品，以便于装配和拆卸。该项目的工作内容包括作品设计到制作、安装的全过程，这为我们在技术方面进行许多尝试提供了可能。遗憾的是，该项活动因为不期而遇的SARS被中途停止。

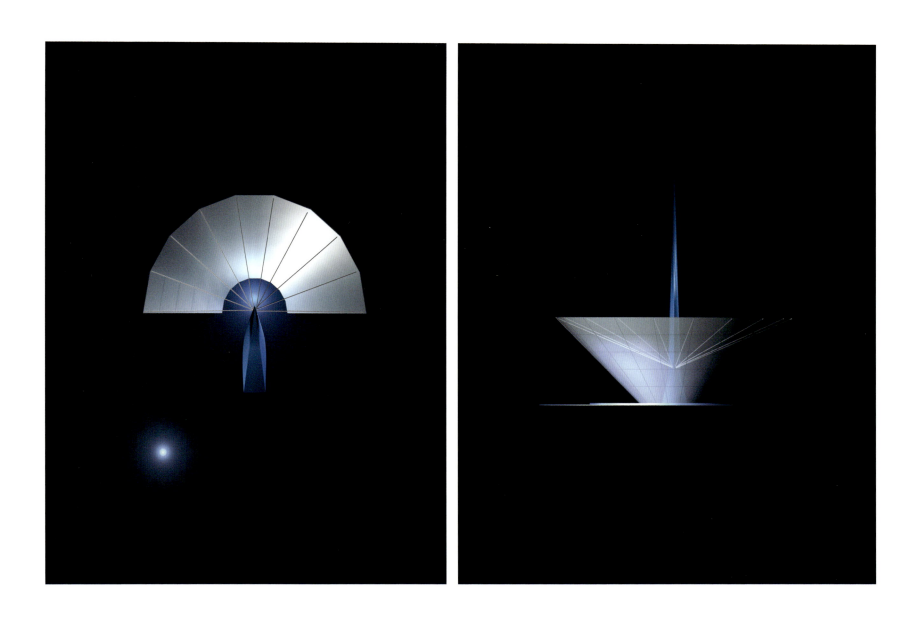

图 21（左图） 平面效果图　图 22（右图） 东立面效果图　图片来源：赵思毅工作室（绘）

# 2003　泰州工艺美术技术楼建筑设计

受友人之托，为她的企业设计一栋技术部门的办公楼，建筑面积约1000平方米，局部三层（图23）。我们考量了企业日常的功能空间需求，分门别类进行安排，并为日后发展预留空间。设计专门在三楼预留了约400平方米用玻璃围合的共享空间和露天的屋顶平台（图24—图27）。

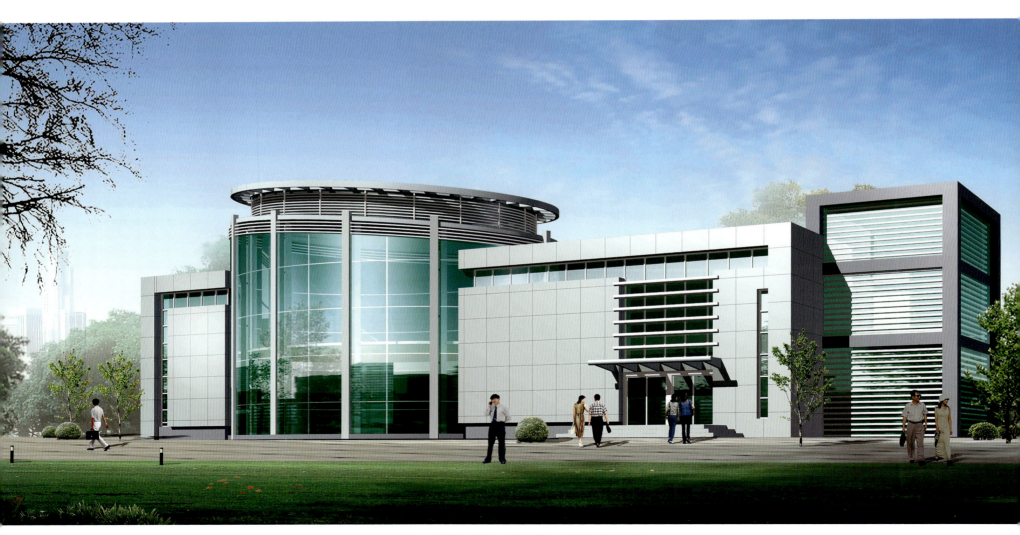

图23　建筑效果图　　图片来源：赵思毅工作室（绘）

图24、图25、图26、图27（左上、左下 右上、右下） 建筑模型系列效果图 图片来源：赵思毅工作室（绘）

# 2004　东南汽车城景观设计

这个汽车城的投资者有心使其成为华东地区最大的汽车零部件的集散地，面积约为 3600 平方米，因此需要景观设计锦上添花。由于基地是呈条状沿街展开，并被两个入口分割成三段，因此我们设定了岛式分布，采用岛与岛之间无遮拦的设计方案：采用绿植限定空间；用景观小品设定中心；用铺装的斜向分割打破单一的块状形态（图 28）。中部的水景及"旗舰"装置是整个广场的中心，各种品牌的车轮毂在这里成为这个装置的部件，似乎在开足马力的状态中，与其他部件构成了这艘飞驰着的旗舰。车船一体，这艘旗舰成了各大汽车品牌的展示平台（图 29）。三角柱阵是另一个区域的趣味点，有长江三角洲的寓意，柱体有灯光和雕刻的细节，柱子有间隔地向另两个区域延伸连接。设计的最高点给了以该企业标识为原型生成的竖向标志，用了四种色彩——红、黄、蓝、绿，分别代表热情、合作、规范、生命，各具象征地合为一体。

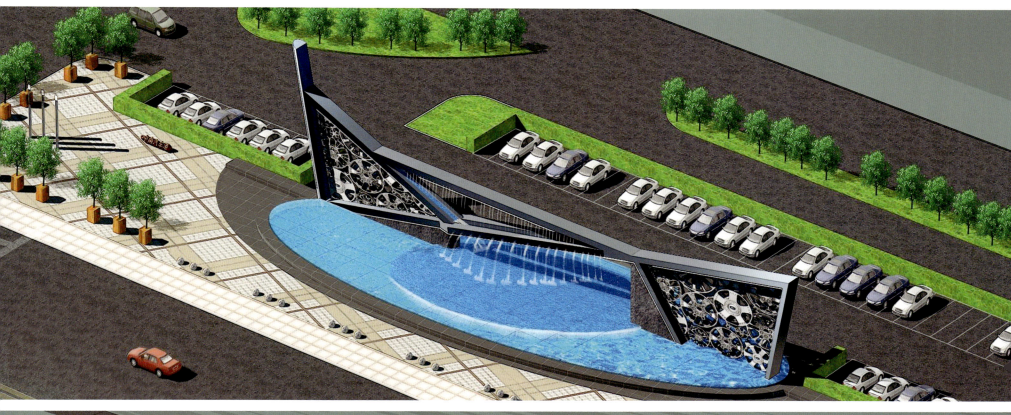

图 28（上图） 中部景观效果图　图 29（下图） 汽车城景观全景效果图　图片来源：赵思毅工作室（绘）

# 2004 周桥故事

《周桥故事》浮雕、圆雕。材料：花岗石、玻璃钢。这是一个关于历史传说的场景再现式的景观雕塑作品（图30）。相传在清末时期的泰州，为官不廉的知州告老还乡，假以爱好养花为名随船将平日所搜刮的银子藏于花盆中运走。消息不慎走漏，泰州民间义士陈嵩驾船追赶，行至官船前大喊"请知州赐花"，知州无奈，取出两盆菊花交之。陈嵩夺银归来，遂将所得银两捐出，于今天的周桥广场处修建一桥，取名"周桥"（图31、图32）。受泰州园林管理局委托，将陈嵩夺银的故事设计为广场雕塑。鉴于故事发生在清末，雕塑的创作手法均以明清雕刻风格为依据，艺术风格与景观相融合，共同营造这个具有历史文化氛围的市民休闲空间。

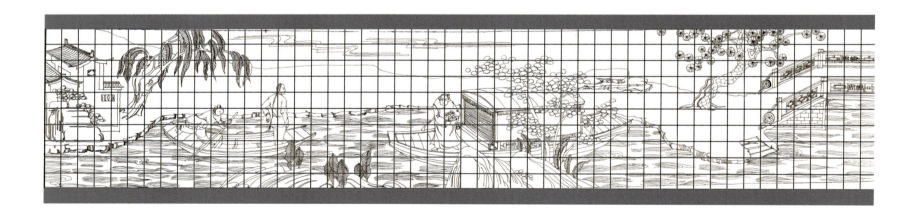

图30 （上图）《周桥故事》圆雕　图31（下图）　《周桥故事》浮雕手绘稿　图片来源：赵思毅工作室

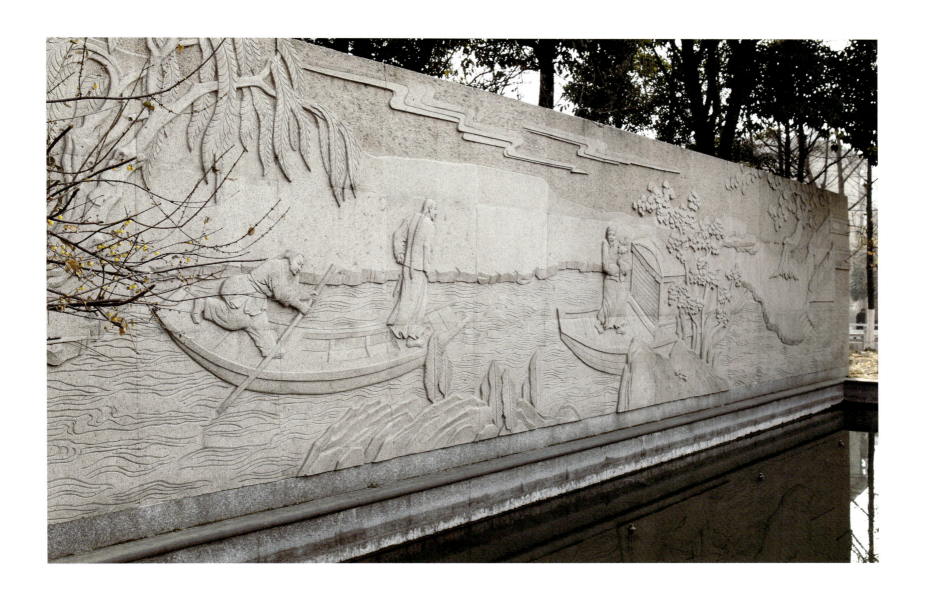

图 32 《周桥故事》浮雕　图片来源：赵思毅工作室

# 2004　扬州珠宝店室内设计

因为是异地项目,时间紧无法进行现场调研。依据甲方对现场情况的口述进行了该珠宝首饰商店的概念方案设计(图33)。

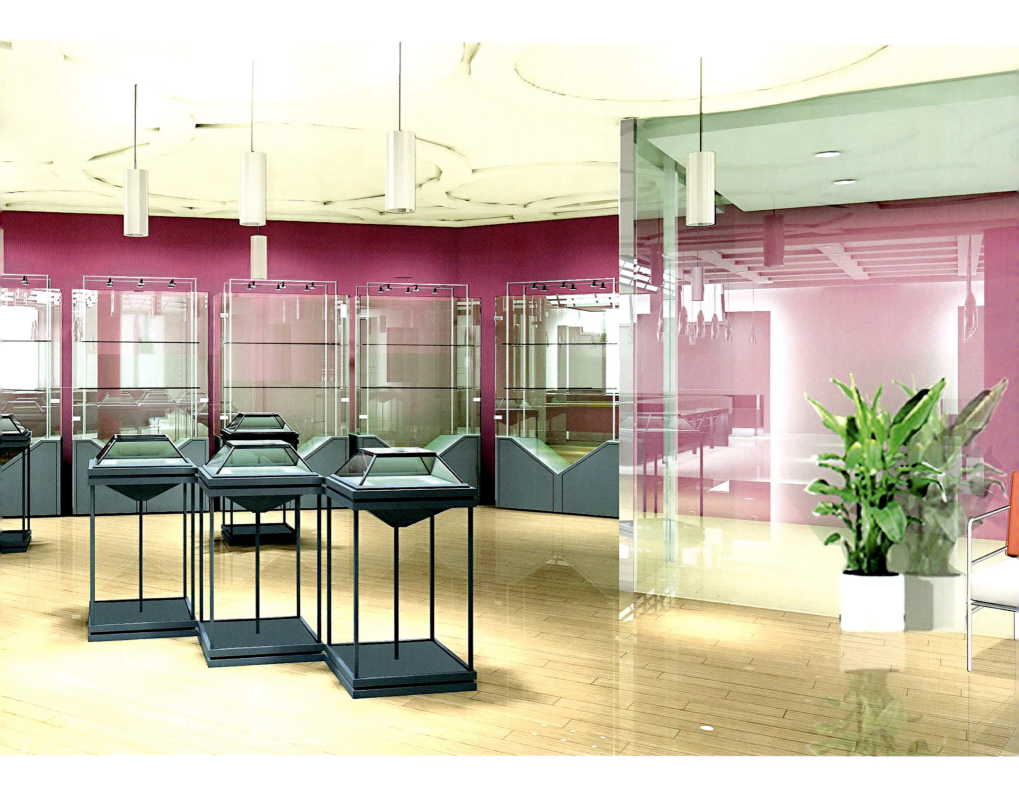

图 33 珠宝店效果图  图片来源:赵思毅工作室(绘)

# 2004　钨丝姑娘 / 红色闪电

《钨丝姑娘》（图34）雕塑。材料：不锈钢。受一电力机构的委托，我们创作了这组方案。通过这个小品我们把不同时代对光源的解读做了结合，并采用拟人化的艺术方法进行表达，促成别样的视觉体验：一个手捧烛光的"钨丝姑娘"把人类历史上数千年不同的光照方式串联在一起。

《红色闪电》（图35）雕塑。材料：彩色钢板。艺术是被欣赏的，但首先是需要被识别，识别与欣赏相辅相成。我们把形象的识别作为这个设计的一个要素，借用闪电的符号激发相关观赏者的视觉经验和记忆。在这里造型是艺术语言表达的主角，当红色参加进来后形象特征就更为明显。

图 34（左图） 《钨丝姑娘》　图 35（右图） 《红色闪电》　图片来源：赵思毅工作室（绘）

# 2005 李文正楼室内设计

东南大学四牌楼校区李文正楼室内设计，面积：约3000平方米。受儿童发展与学习科学教育部重点实验室和毫米波国家重点实验室委托，我们对李文正楼部分空间进行室内设计。根据各专业的不同需求，设计按以下功能分类进行。报告厅（图36）：在李文正楼，类似的会议空间有许多，类型亦有不同，设计侧重于空间品质和效率的体现。这个报告厅主要用于小规模学术交流，因此采用讲课形式的空间布局，便于使用升降幕布等多媒体交流方式。设计在简约风格的基础上更多关注会议空间的声学、照明等物理效能，选用的材料也参照了相关的规范要求。咖啡室（图37）：建设方专门选择了这个房间作为工作之余休息和聚会交流的咖啡室。我们计划营造一个有别于工作氛围的小型休闲空间，因此咖啡屋里出现了非洲风的壁纸、原木与金属混搭的吊顶、投射灯的重点照明方式、家庭式自助餐台和不同类型的休息沙发。此外我们还提供了一份口头的建议，即添置几件有品质的艺术品和一套影像设备。办公室（图38）：这间办公室的空间不大，经过设计配有专门的休息间和卫生间。设计风格一如其他空间的简约。我们对室内各个要素反复推敲，相信从细节中可以体现设计目标和风格。休息区（图39）：与其说是休息区，不如说是等候区更恰当，因为它处在针对儿童的研究室的入口处。和许多地方一样，只要是孩子们的场所就少不了一群妈妈陪伴团，因此宽敞的过道空间正好改造成一个等候区。设计用下挂的布幔和橡胶地板相对应，划分出了休息和交通区域，我们有意在布幔的上部和下部都设置了照明灯具，一是侧重于满足照度需要，另一方向则强调照明装饰效果。会议室（图40）：这是个小会议室，但具备了通常课题研讨所需要的功能设置——紧凑的座椅、必要的资料橱柜、可以书写的板面以及可以升降的投影幕布。空间虽小，但希望设计会留下别致一些的气氛，因此升高了两侧的吊顶，布置了点、线结合的照明方式，给予会议桌专门的照明。过道（图41）：办公区域的走道大多是中走廊，在少有的几个拐角处可以透过窗子看到建筑之外的景致。我们就像在长途旅行中发现了一个驿站，为它设定了金属吊顶和下垂的吊灯，给巴塞罗那椅半围合的组合配上透明的玻璃茶几和盆栽的绿化。我们没有忘记墙面的艺术装饰，并增设了自动售货机等配套设施。至此，这个驿站小憩的功能基本齐全。

图36（左上） 报告厅　图37（左中） 咖啡室　图38（左下） 办公室　图39（右上） 休息区
图40（右中） 会议室　图41（右下） 过道　图片来源：赵思毅工作室（绘）

# 2005　运粮河的传说

《运粮河的传说》雕塑，材料：铸铜。泰州东进广场是以新四军东进历史命名的广场。广场北面毗连目前市区保存最好也是规模最大的明清民居建筑群落，南侧是历史上的运粮河。广场的景观设计着眼于传统建筑与河流的历史价值，主要定位在营造传统文化特色与休闲的功能上。东进广场在明清时期曾是繁忙的运粮码头，是一个农商交汇、世俗兴盛的地方。"民以食为天"，由民间孕育出的道理总是亘古不变的。因此我们选择回到历史中去寻求线索，去体会生活在不同时代人们的经历，把当年这些普通的生活记忆呈现出来。我们把雕塑表现的内容分为运粮（图42）、粮食加工（图43）和个体经营（图44、图45）三个题材类型，选择个体经营是因为它更贴近世俗的生活因而更具有亲切感。我们记录了这组作品从泥塑创作到制作安装的基本过程（图46、图47）。

图42（左上）　运粮泥塑　　图43（右上）　粮食加工泥塑　　图44、图45（左下、右下）　个体经营泥塑　　图片来源：赵思毅工作室

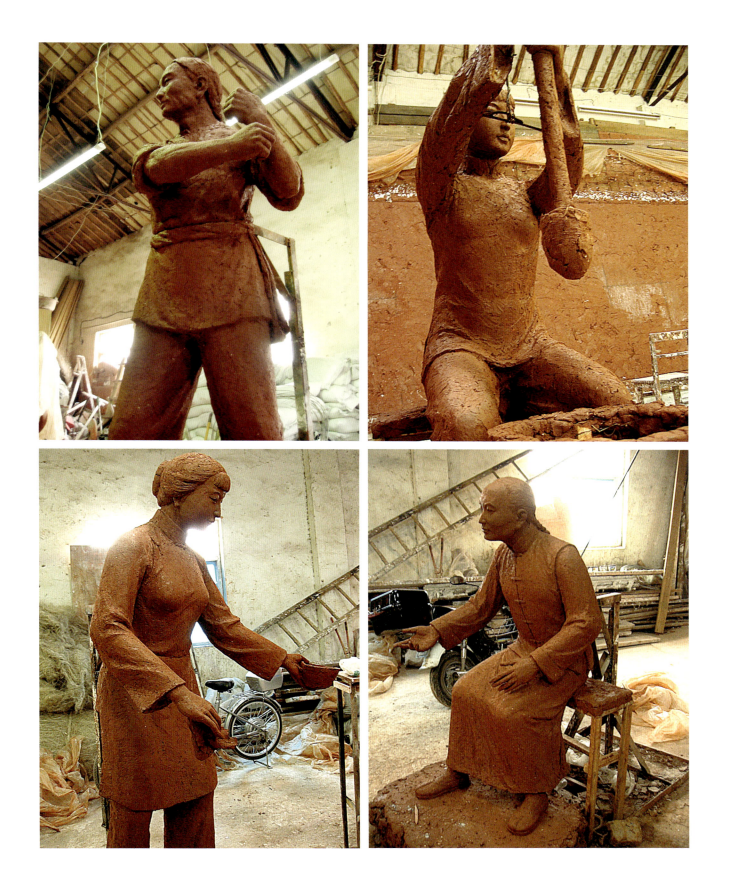

图 46　铸造厂的蜡模阶段　图片来源：赵思毅工作室

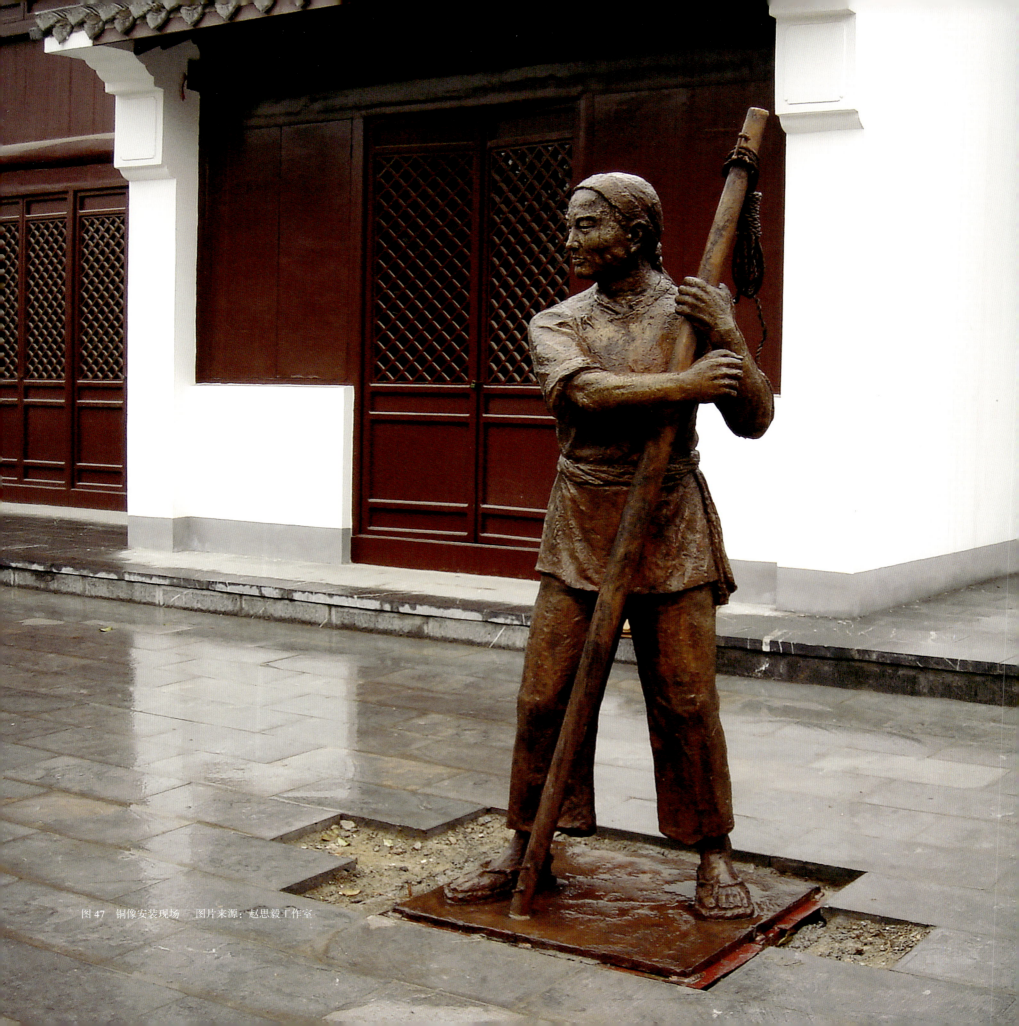

图 47　铜像安装现场　图片来源：赵思毅工作室

# 2005　通江达海

《通江达海》泰州济川园浮雕（图48）。尺寸：1米×2.4米×0.4米，材料：金山石。元朝末年以张士诚为首的农民起义，攻占泰州、高邮等江北重镇，并自称诚王。在高邮城下击败数十万元军，而后挺进江南，定都苏州，改称吴王。朱元璋在与张士诚交战时因为军事需要将济川河与通扬运河挖通，因此连通了到大海的水路，同时也挖通了到南官河的水路，连接了长江，使得济川河得以"通江达海"，大为改善了该地区的水路运输。此举不仅帮助己方赢得了战争，还对日后该地区经济发展起到了促进的作用。这个浮雕处在连接城中南的主干道旁、济川河畔，数百年前发生的历史故事在现在只留下这条船只往来繁忙的河流。关于船，我们自然会联想到明代郑和的大航海，由此想到了地球是水陆拥抱着的存在，所以在浮雕中你会看到地球、水、船这样的符号，假如你是一个有心人，你会看到水的平面图式和船的立面图式（图49）。一条小小的济川河见证了历史上的种种胜与负，而在这个地方，人们依然记得吴王张士诚抗击元朝大军的历史和体谅百姓疾苦的往事。

图48　浮雕手绘稿　　图片来源：赵思毅工作室（绘）

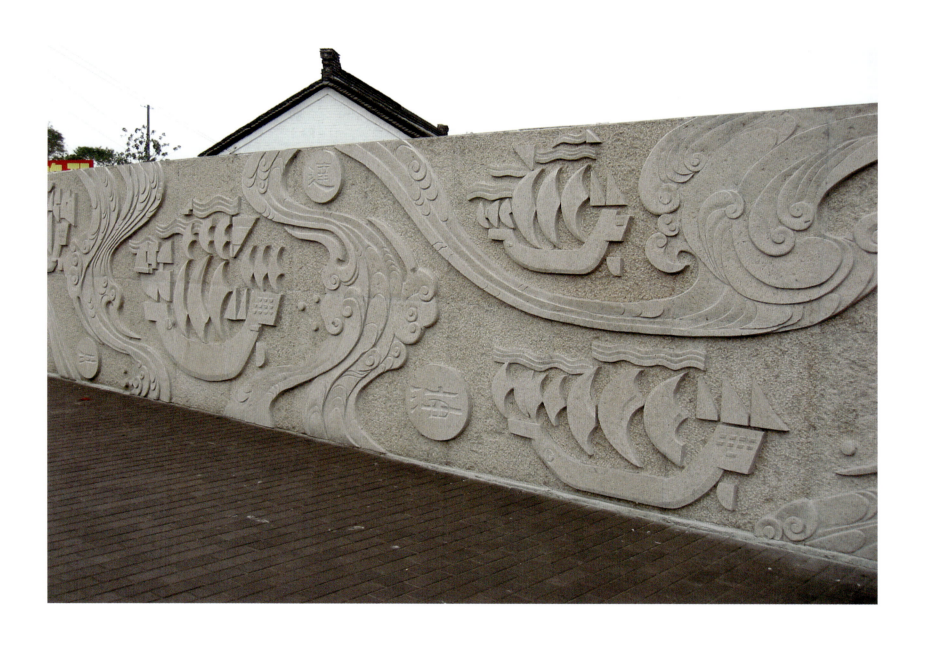

图 49 浮雕与环境　　图片来源：赵思毅工作室

# 2005　南京河西滨江公园文化轴线城市标识设计

南京河西滨江公园文化轴线城市标识设计国际竞赛优胜作品，是由一组月池地面浮雕、两座入口雕塑柱与道路核心的城市雕塑共同构成的文化轴线上的系列标志（图50）。规划中位于滨江大道圆形广场上的城市雕塑，将成为南京河西新城的重要标志。环境概况：河西滨江公园地处滨江大道西侧与长江夹江之间的滨江地区，北起三汊河，南至秦淮新河，绵延15公里，东西最宽处逾600米。建设方提出竞赛设计的基本要求：1. 在这块融历史文化和现代文明于一身的滨江区域，体现未来南京"充满经济活力的城市、富有文化特色的城市、最佳人居环境的城市"的新形象；2. 体现滨江公园的"对自然的体验、对江水的回应及对城市的经营"的设计理念。3. 对城市的历史文化、城市建设和民俗风情等方面进行设计上的诠释，并着重体现出河西所特有的"山水"文化气质。这是一个具有挑战性的竞赛，我们的工作总结概括起来也是三点：历史、今天、艺术的语言。关于历史，筛选建城二千四百多年以来的线索并不是一件轻松的工作，我希望得到有意义的结果，经过不断地筛选最终聚焦于李白。让我们来读他的《登金陵凤凰台》："凤凰台上凤凰游，凤去台空江自流。吴宫花草埋幽径，晋代衣冠成古丘。三山半落青天外，二水中分白鹭洲。总为浮云能蔽日，长安不见使人愁。"诗人沉浸在对历史的凭吊和对现实的忧虑之中，但他把目光投向大自然，投向那不尽的江水，"三山半落青天外，二水中分白鹭洲"。据《舆地志》载："其山积石森郁，滨于大江，三峰并列，南北相连，故号三山。"李白抒写的这一山川形胜，使"三山"之名富有诗意。本设计处在滨江地带的文化中轴，既显山又露水，充分体现出南京特有的山水文化。"白鹭洲"，在金陵西长江中，把长江分割成两道，"二水"正是李白对河西夹江的描写。南宋著名诗人陆游赴四川任官时曾游历于此，对南京河西一带的山水景致也有过描述，他的《入蜀记》有云："三山，自石头及凤凰山望之，杳杳有无中耳。及过其下，距金陵才五十余里。"对于当今的研究，我们关注的河西地区的规划定位是集历史文化与现代文明于一身的城市片区，因此需要采用具有跨越地域文化意义的艺术语言。至此，后续的工作有了基本的方向。我们的基本创作构思：根据文化中轴线的地理位置和该标段三组城市雕塑的排布顺序，将文化轴线上的城市标志性雕塑、月池地面浮雕、入口处两座雕塑柱共三组分别设计为《三山》《白鹭》和《两水》，使古诗意境与现代城市滨江风光结合起来。《三山》《白鹭》和《两水》相互联系，共同体现诗歌的意境和城市的形象，形成一个不可分割的有机整体。

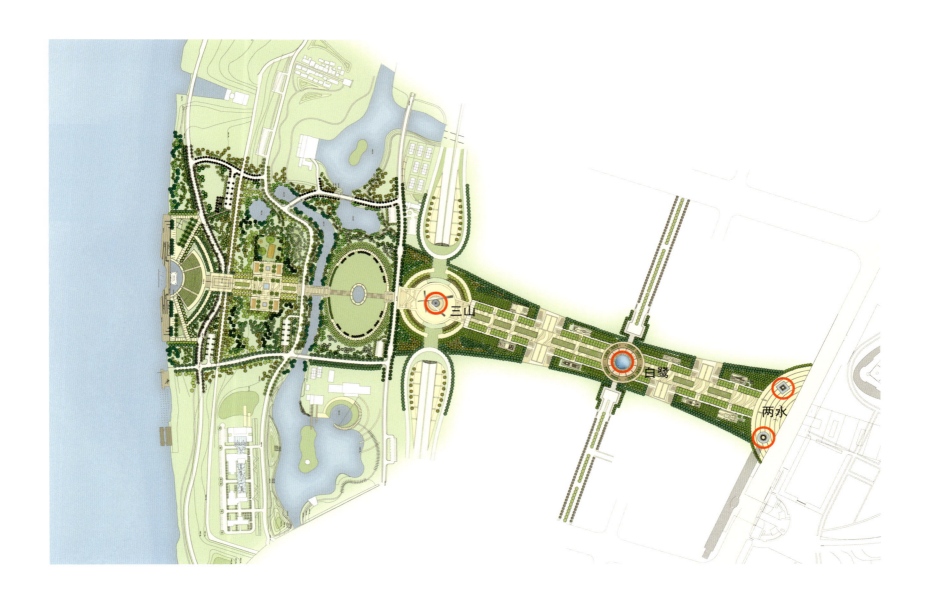

图 50 《滨江公园的规划方案》平面图设计 澳大利亚考克斯建筑规划事务所 图片来源：赵思毅工作室

城市标志《三山》以三个山峰作为广场上的标志性雕塑（图51）。它的所有的支点跨越了地下的快速隧道，充分考虑到广场的结构与景观特征并与之有机结合。其形象参考了中国传统山水画中的披麻皴法，披麻皴是表现南方山脉特征的最主要形式，具有极强的可塑性，它的线条变化丰富，能随意组合，可长可短，饱满则润含清泽，瘦硬则形同秋色。所以，"三山"的"山峰"粗而圆润，"山脚"细而挺峭，从而在远景上处理成上部清晰下部朦胧的视觉效果，点出"半落"的妙处，使作品具有丰富的中国传统文化蕴藉。

《三山》（图52）的表面材质使用不锈钢，以做到映衬远处江水的效果。在高度上体现山的峻拔伟岸，在形态上凸显山的空灵飘逸，将具有南京地域特征的山脉神韵展现得淋漓尽致。《三山》的造型特征对结构和基础设计提出了很高的要求，《三山》所在的广场地下是已建成的滨江大道地下快速隧道，《三山》三个庞大的形体互不相连，基础也各自独立，需要解决风压和自重荷载、造型结构形式、制作及吊装等一系列的技术问题。根据广场的结构特征，结合各视点的视角分析，拟定《三山》的高度为60米，游客进入主广场即进入整个雕塑的空间区域，得到别样的体验。

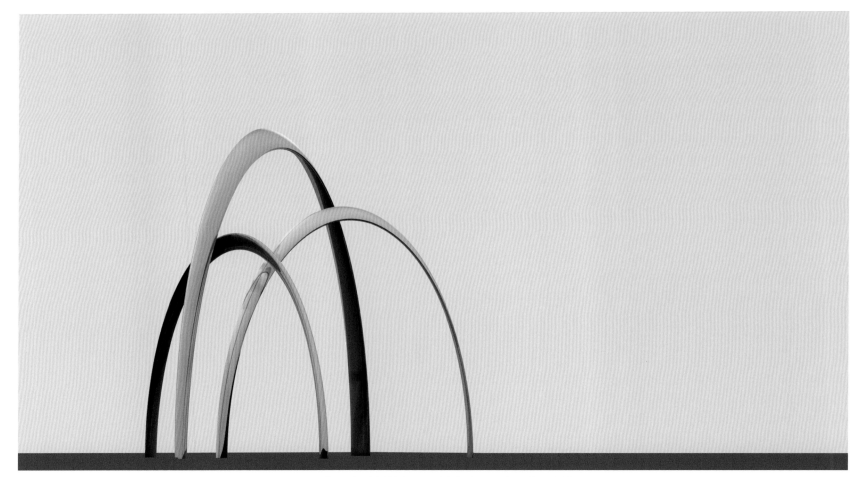

图51　《三山》黑白效果图　　图片来源：赵思毅工作室（绘）

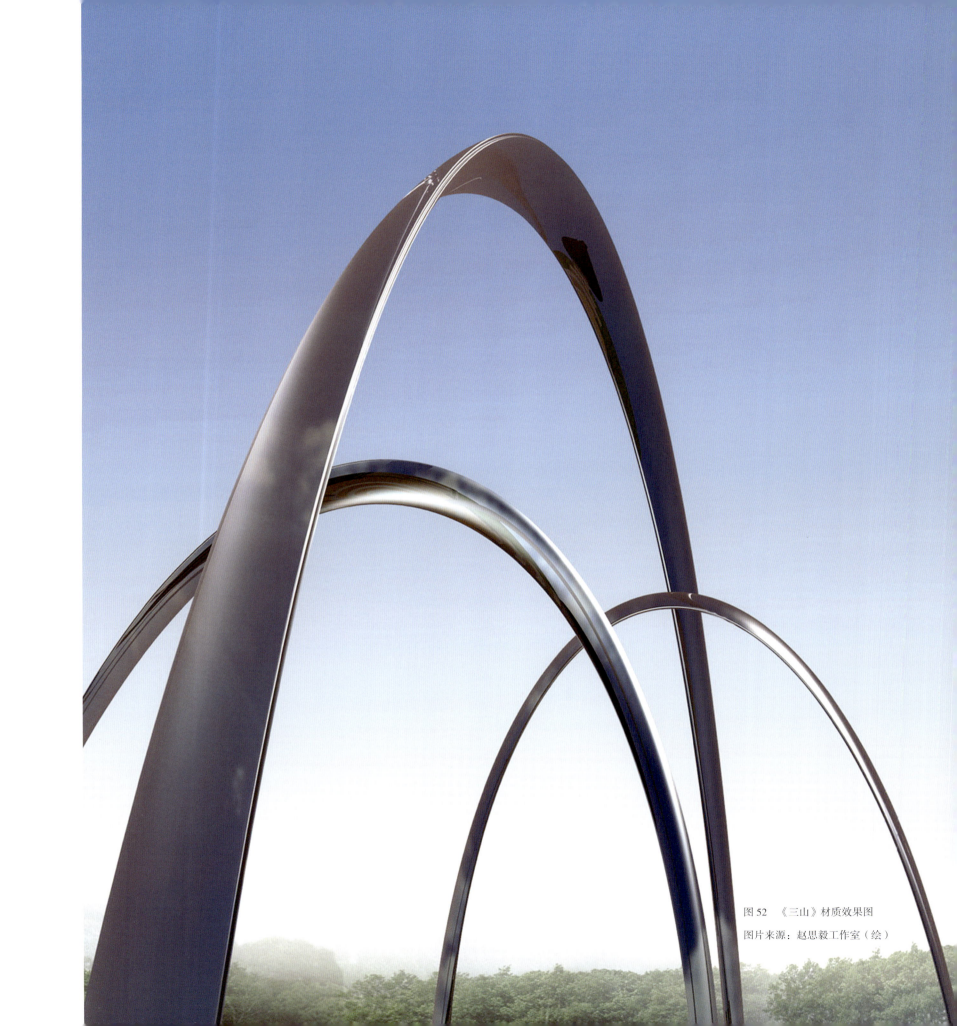

图 52 《三山》材质效果图
图片来源：赵思毅工作室（绘）

《二水》：南京城的历史是在长江的浸泡中延续下来的。长江对于所有沿江城市而言既是一个维系生命的大动脉，也是自然惩戒人类的鞭子。史书记载，南京历史上曾经历过四次严重的江水泛滥。从长江这两个不同特征的角度来看，《二水》具有了一个新的含义，而长江的是非功过并未随着江水的流逝而消逝（图53）。

我们把目光转向古希腊，神庙是古希腊城市最主要的大型建筑，其典型型制是围廊式。古希腊建筑艺术的种种改进都集中在柱子、额枋和檐部的艺术处理上，它们决定了神庙的外立面形式。公元前6世纪，这些形式已经相当稳定，有了成套定型的做法，即以后古罗马人所称的"柱式"。古希腊建筑有五种柱式，其中一种叫多立克柱（Doric Order），又被称为男性柱。著名的雅典卫城的帕提农神庙即采用的是多立克柱式（图54）。另一种柱式为爱奥尼柱（Ionic Order），又被称为女性柱（图55）。爱奥尼柱由于其优雅高贵的气质，广泛出现在古希腊的大量建筑中，如雅典卫城的胜利女神神庙和伊瑞克提翁神庙。下面让我们来看看关于它们的传说：海伦和仙女奥尔赛斯的儿子多鲁斯统治了阿哈伊亚和伯罗奔尼撒全境，多鲁斯在古城阿尔戈斯的朱诺圣地建立了陶立克柱式的神庙。后来，在阿哈伊亚的其他城市也建立了一些同样柱式的神庙，当时对称的规则还没有产生，为了寻找范本，他们转向人体自身。当他们想要在这座神庙中设置柱子时，就探索用什么方法能使它适于承受载荷并具有公认美观的外貌。他们试着测量男子的脚长，把它和身长来比较。结果发现男子的脚长是身长的六分之一，于是他们就把同样的原则搬到柱子上来，以柱身基座厚度的六倍作为包括柱头在内的柱子的高度。这样，多立克式柱子就在建筑物上开始显出男子身体比例的刚劲和优美。后来，当他们想要建筑一座不是给男神阿波罗而是献给优雅的狄安娜的神殿时，"脚长便改用窈窕女子的尺寸。为了显得更高一些，首次把柱子的厚度做成高度的八分之一"。他们在柱头上放上盘蜗饰，像卷发一样从左右两侧垂下，正面则饰以水果垂花饰。柱子上的凹槽贯穿整个柱身，像主妇长袍的皱褶一样下垂。这便成了第二种柱式，即爱奥尼亚柱式。

图 53 《二水》黑白效果图　　图片来源：赵思毅工作室（绘）

这个来源于遥远国度和时代的故事，把上帝赋予人类两性之间的美做了一个有趣的延伸，它遵循上帝造人的美学准则去造物。以柱式象征不同性别的方法与长江给我们的提示是有相同意义的，我们把长江"哺育"与"鞭策"的双面特性展现在南京河西滨江公园的大道上，让自古以来伫立在神道两侧的神道柱改头换面去记载这个城市关于长江的历史记忆。

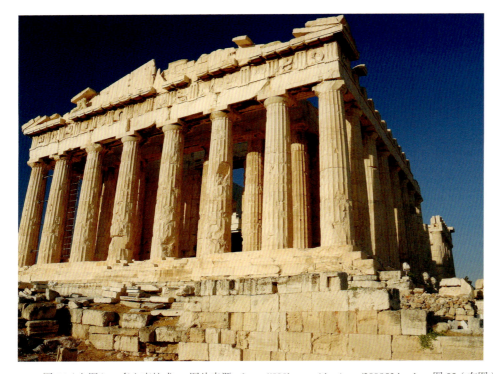 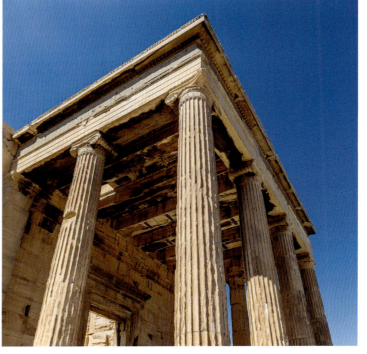

图 54（左图） 多立克柱式 图片来源：https://588ku.com/sheyingtu/299852.html　　图 55（右图） 爱奥尼柱式 图片来源：https://www.58pic.com/newpic/43416111.html

入口处两座雕塑柱《二水》（图 56）分立滨江大道的两侧，突出诗句里的"中分"，与月池地面浮雕《白鹭》及《三山》遥相呼应。《二水》选用汉白玉材质，一水峻峭一水圆润，数千年来长江对于这座城市的鞭策与滋养各居其中，人们对于长江的爱恨情仇也镌刻于柱中。柱体由若干象征水体形态特征的构件组合而成，两柱利用造型间隙排布灯光，以加强其层次间的变化，使作品具有空间感、立体感。基于周边道路和主广场的视角分析，确定《二水》的最佳高度为 18 米。

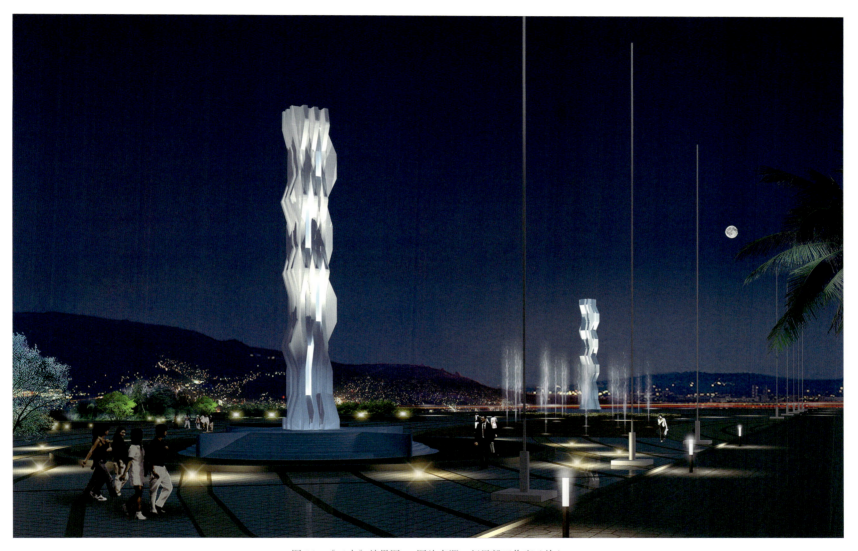

图 56 《二水》效果图　图片来源：赵思毅工作室（绘）

月池地面浮雕《白鹭》（图57）：白鹭、云纹相结合的图案作为月池底面浮雕，运用金属、石材和玻璃的综合材质，结合地面照明，使整个区域在白日或晚间都各具一番情致。月池周边的挡水墙被设计成一组循环着的白鹭，构成了"一行白鹭上青天"的意境（图58）。

图57 《白鹭》象形文字稿　图片来源：赵思毅工作室（绘）

图 58 《白鹭》地面浮雕　图片来源：赵思毅工作室（绘）

# 2005 南京河西滨江主题公园

《哲学花园》（图59）。材料：钢、汉白玉。每一种哲学都代表一个立场、观点和方法。持有一个哲学观点则意味着对其他哲学观的否定，犹如戴上了一副有色眼镜。在有色眼镜中呈现出来的世界无疑是统一而和谐的，然而人们生活在无限丰富、无穷可能的世界中，当我们以这种预设的有色眼镜去认识世界时，我们对世界的认识是越来越清晰还是越来越模糊？当我们以这种预设的有色眼镜去解释全新事物时，我们的思想视野到底是扩张还是收缩？这是一个永远无法给出答案的问题。设计将哲学这种特性通过放置在中心水池中的一扇扇由小到大的整齐排列的门表达出来，从小门的一侧张望与从大门的一侧张望有一个渐渐开阔和渐渐缩小的视觉效果，象征着哲学的两可性——既是一种自由也是一种限制。哲学起源于惊叹，给出了永恒的疑问，因此在层叠的门的两端，分别放置着问号与感叹号的雕塑。与排列的门所象征的哲学两可性结合起来，寓意人类对认识世界的两可性——清晰抑或模糊（图60）。哲学起源于古希腊，所以，随着门向两侧延展开去有6个人物雕像营造出古希腊氛围，并选择东方哲学的代表人物——老子立于其中，人物雕像分别代表哲学中"真、善、美、平等、正义、公正"的六大主题（图61）。

图59 《哲学花园》平面图　图片来源：赵思毅工作室（绘）

图 60　人物雕塑手绘稿　图片来源：赵思毅工作室（绘）

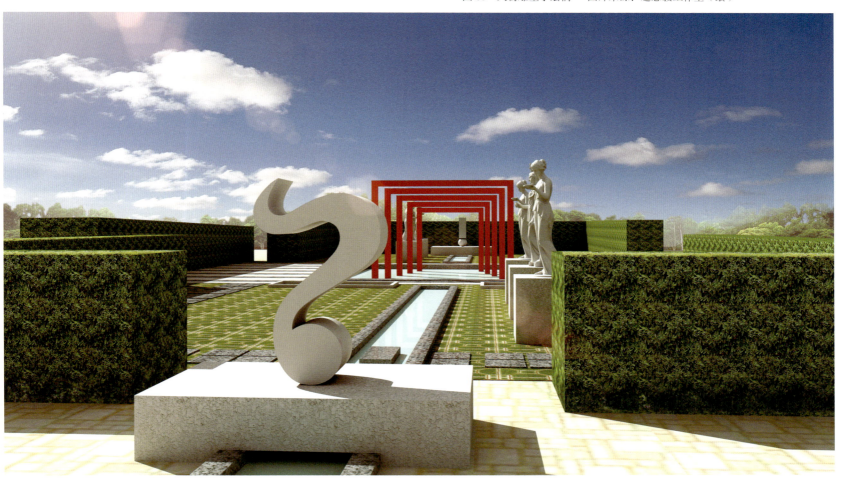

图 61　《哲学花园》效果图　图片来源：赵思毅工作室（绘）

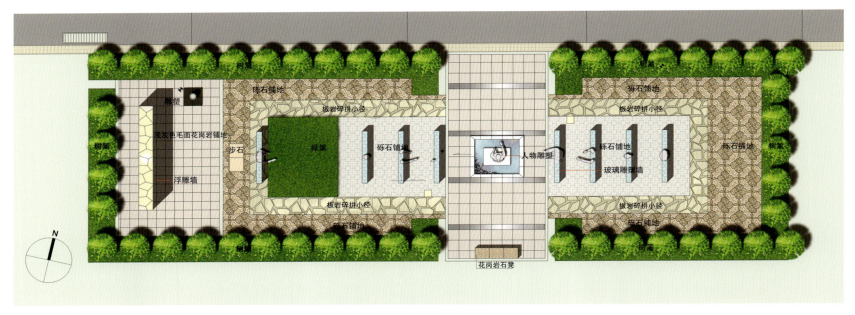

图 62 《雕塑花园》平面图　图片来源：赵思毅工作室（绘）

《雕塑花园》（图 62）。材料：铜、玻璃、花岗岩、汉白玉。创作构想：雕塑这两个字表达了这门艺术两种不同的基本技术方法。"雕"是从一个物体上不断剔除多余的部分，保留造型所需要的部分；"塑"则是用材料不断堆积，以符合所需要的造型。因此雕塑是加与减的艺术。在加与减的过程中，诞生出生动鲜活的形象。我们设计了 9 个墙体，一端为石墙，石墙面上为负形的人体，中间为玻璃材质墙，通过玻璃墙体中的人体的"加与减"的过渡，到达中间基座上完整的人体圆雕。既再现了雕塑的过程，又体现了雕塑家罗丹的名言"雕塑是追求空间深度的艺术"，从空间和时间两方面点出雕塑的特征。《雕塑花园》以技术意义为切入点，采用负型与正型呼应——用人物组件"加"与"减"过程的罗列以揭示自身的哲学本质（图 63）。

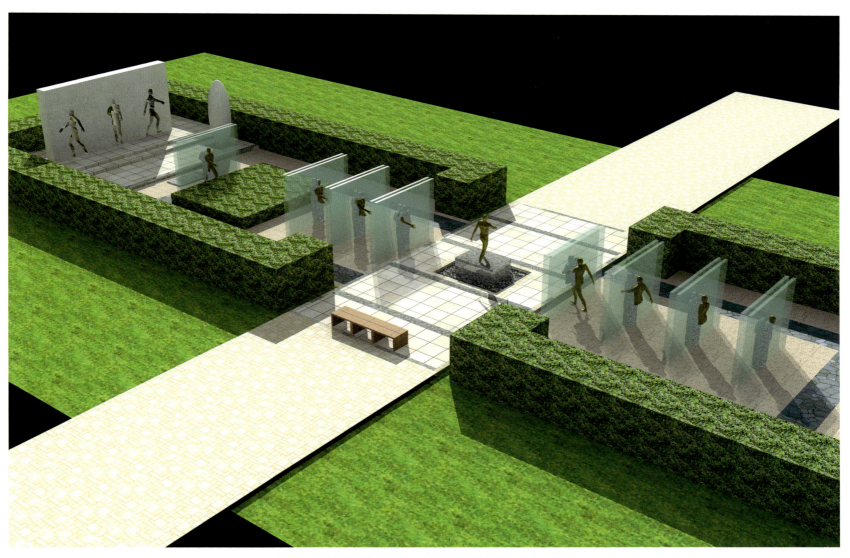

图 63 《雕塑花园》轴测图　图片来源：赵思毅工作室（绘）

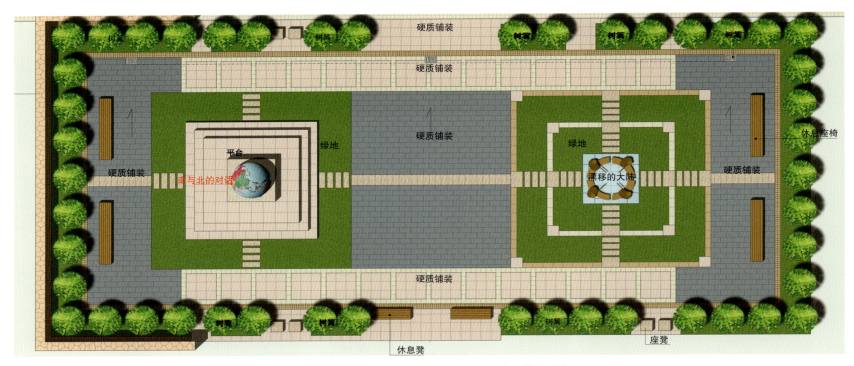

图 64 《地理花园》平面图　　图片来源：赵思毅工作室（绘）

《地理花园》（图64）。材料：《漂移的大陆》——铸铜、彩色玻璃；《南北的对话》——铸铜、混凝土、彩色马赛克。以自然科学命名的花园，设计尝试突出趣味性，以寓教于乐的形式展现地理学概念。《漂移的大陆》（图65）雕塑中的四个不同人种的孩子代表着我们的世界具有的不同的人种、多样的文化和迥异的风俗。孩子身下的船板与地面的水池象征大陆板块漂浮在海洋中。《南北对话》（图66）以地球的经纬线为地面纹样，以象征地球的球体作为支点，放置一跷跷板。作为南极的代表企鹅和作为北极的代表北极熊分置两端并嬉戏于其中，给人以诙谐的视觉体验。

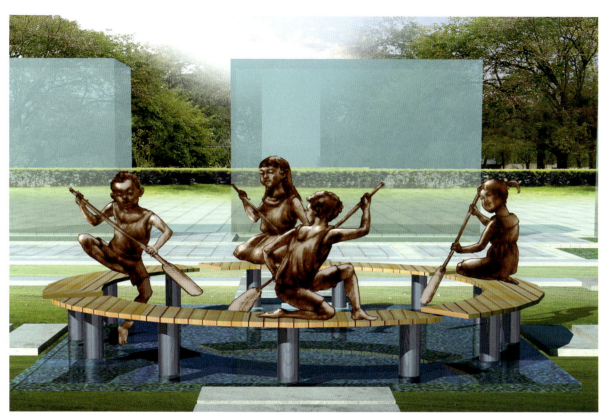

图 65 《漂移的大陆》
图片来源：赵思毅工作室（绘）

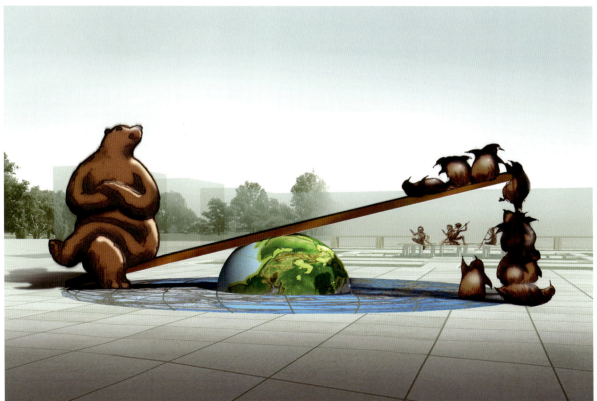

图 66 《南北对话》
图片来源：赵思毅工作室（绘）

# 2005　地质博物馆室内改造设计

原中央地质调查所是中国地质科学的发祥地，是我国近现代绝大多数地质学前辈工作过的地方，也是培养中国地质工作者的摇篮。1935年由翁文灏筹划、募捐赞助，童寯设计，地处南京珠江路942号（现珠江路700号）。老馆是一幢德式风格的红色三层建筑物，建筑面积2500平方米。该方案是2005年参加室内改造设计的竞赛方案之一。方案在技术层面论证了对于原建筑空间进行优化的可能，设计保持原楼梯通道，打通入口门厅区域一、二层楼板。这样不仅解决了二、三层参观流线的冲突，还拉近了观众和展品的距离。二层和三层的正立面为整个博物馆的主景墙（图67）。起伏的仿岩石墙壁和不锈钢金属互相穿插，主墙上刻有郭沫若的诗句，强化了地质博物馆这一主题，同时赋予其现代气息，与地质博物馆静穆的气氛相协调。两侧布置电脑触摸屏，使参观者能在短时间内了解自己所处位置和参观路线，快速了解展厅内容。大厅地面互动投影屏的使用，充分运用高新技术，同时丰富了空间的层次，增强了空间的趣味性。大厅过道楼梯间（图68）墙面选用浅米色大理石装饰石材，纹理朴素细腻，配合精心设计的灯光，强化地质博物馆建筑的室内氛围。

图67（左图）　博物馆主景墙　　图68（右图）　大厅过道楼梯间　　图片来源：赵思毅工作室（绘）

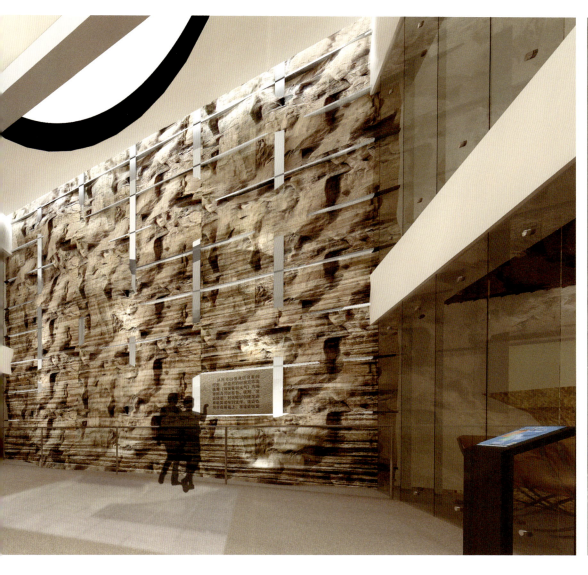

我们选取矿产资源展厅（图69）进行介绍。结合原有的柱子布置展厅的空间，着重考量参观流线和展示区域的合理安排，并在视线高度范围采用全透明展柜。结合多媒体的展示方式，呈现展区的节奏感和韵律感，使游客在迂回的参观路线中能以多种方式观赏展品。设计再造了自然岩洞地质环境，展柜上方天花造型与地面相连成起伏山脉形状，使参观者随着脚步的不断移动能从各个角度欣赏和接触展品，颇有"横看成岭侧成峰"的意味（图70）。

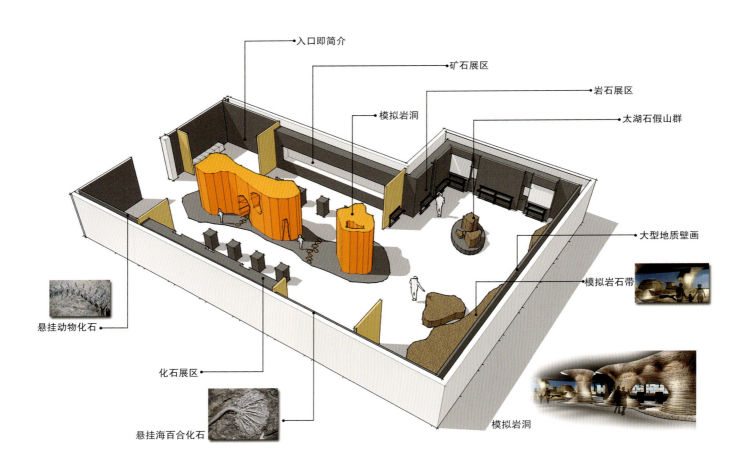

图69　矿产资源展厅轴测图　图片来源：赵思毅工作室（绘）

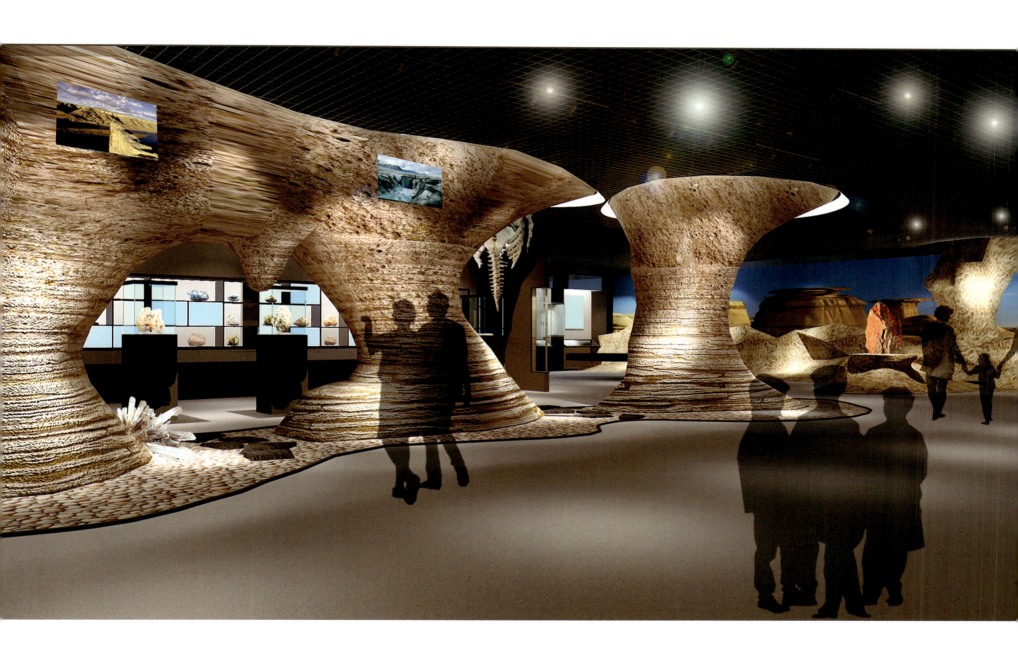

图 70 展厅效果图 图片来源：赵思毅工作室（绘）

2006—2010
ART AND DESIGN

# 2006　红与蓝

《红与蓝》雕塑。材料：彩色钢板。这是受中国雕塑专业委员会推荐，为一财经类高校校园广场的雕塑竞赛而设计的作品。后因活动无疾而终，作品成了一个图纸阶段的实验品。这个作品的构思主要体现在两个方面：一是通过我们的构想把"财"的感性用圆形曲线的流动和红色进行了诠释，蓝色的几何组合体现了"经"的理性与规划的含义，两者共处并相互作用，在完成造型结构平衡的同时也演示着"财"与"经"之间的平衡。二是我们对中心水池的原挡水墙进行了设计，将通常挡水墙扶手元素转化为雕塑的组成部分。这看似一个细小的设计，却有着实验性的意义，因为我们一直以来在思考景观与雕塑的相生关系，希望通过自己的作品来做一个验证，这次是纸面上尝试（图71—图77）。

图71　雕塑平面　　图片来源：赵思毅工作室（绘）

图72、图73（左上、左下）　现场考察记录　　图74、图75、图76、图77（右一、右二、右三、右四）　雕塑概念方案系列效果图　　图片来源：赵思毅工作室

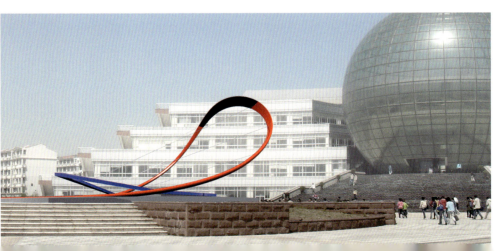

# 2006　青年广场景观雕塑设计

图 78　青年广场景观雕塑平面图　　图片来源：赵思毅工作室（绘）

合作：筑源景观、杨冬辉。青年广场位于南京文化艺术中心的东侧，处在长江路与洪武路的交叉口，占地面积约为4000平方米（图78）。长江路沿路汇集了毗卢寺、梅园新村中共代表团原址、清朝两江总督府遗址、太平天国天王府遗址、民国总统府等历史建筑。可以说长江路是中国近现代历史的一个缩影。另外，长江路已经改造成为民国风格景观街，在其基础上还将建设南京图书馆新馆、曹雪芹故居纪念馆、红楼梦文学纪念馆、江宁织造府等文化设施。在这样一块融历史、现代文化于一身的基地之上，如何协调历史与现实的关系，如何通过广场本身的设计提供给游客和市民一个追古思今的场所是我们着重思考的问题。

这是一个纪念性的主题广场，本义是采用雕塑结合广场设计讲述"五二〇"学生运动的历史事件，使得参观者进入广场如同经历一个思考过程，透过广场的形式表达能够达到事上渐修的效果。

《同学歌》主题雕塑。材料：彩色钢板。形式取"立柱"与"塔楼"样式，造型简洁，寓意为国家、民族的栋梁。雕塑主体为红色，象征信念、热情。雕塑波浪形符号的红色体块象征每一位学生，代表了进步、正义的历史潮流。作为广场主题雕塑亦是城市地标，下沉广场与广场外各人行道的视线角度均保持在最佳视角范围之内。类似三角形的墙体与地面水平线错落，联系着两个不同标高的广场。两侧墙体以写实的手法艺术再现了当年"五二〇"运动的历史画面（图79、图80）。广场的东南两侧，深色柱阵和红色波浪柱阵形成"L"形，寓意当时两股势力的斗争和对峙。红色柱阵（图81）与深色柱阵（图82）象征正义与顽固两种势力间的抗争。为增加柱阵区域的文化性和阅读性，在柱体上有序穿插"五二〇"历史场景的浮雕，柱体上刻有马蹄印，寓践踏正义的行为。

图 79（上图）　《同学歌》主题雕塑效果图　图 80（左下）　景观平面图　图 81、图 82（右下两图）　红色柱阵与深色柱阵　图片来源：赵思毅工作室（绘）

下沉广场的南侧设置了一片水面，标高同地面相同，静静的池水顺着墙面缓缓流下，似乎是过往的时光又缓缓走来（图 83）。

《禁锢》（图 84），是一个通过时间进行表达的艺术装置。金属网罩用铸铁件组成"结绳记事"之状，它所包围的树木从幼苗开始生长，象征着正义、年青力量的崛起，在它成长的某个阶段将和金属网罩形成强烈对抗——禁锢和突破。《波浪》浮雕（图 85、图 86）材料为花岗岩，以波浪形寓意历史潮流，比拟学子爱国运动的决心与生生不息的力量，在手法上和主题雕塑加以区分，以象征手法与主题浮雕墙形成虚实呼应。《思索》（图 87）借用意向性的雕塑造型，表达同学们凝神思索的状态，与柱阵在形式与内容上相呼应，引发游人思想与情感的交流。

图 83　下沉广场效果图　图片来源：赵思毅工作室（绘）

图 84（左上） 《禁锢》艺术装置　图 85、图 86（右上、中图） 《波浪》浮雕效果图

图 87　《思索》雕塑效果图　图片来源：赵思毅工作室（绘）

# 2006 北京奥林匹克公园城市雕塑国际竞赛

《羽人》，北京奥林匹克公园城市雕塑设计国际竞赛方案优秀奖，为国家体育场（鸟巢）环境雕塑设计。材料：彩色钢板，尺寸：高8米，宽4米，厚1.6米。基于"鸟巢"意义的引申，翻开历史，人类关于飞的梦想从未停歇，早在汉代，就有关于人通过修炼羽化成仙的传说。《山海经》：西北海外，黑水之北，有人有翼，名曰苗民，颛顼生驩头，驩头生苗民，苗民釐姓。在中原，三苗国之民，又叫羽人。向往理想世界，是汉人的一种美好幻想，羽人驾龙，有着"浮游天下，敖四海"的飘逸潇洒。在东汉画像石中，羽人是无处不在的小精灵，展示出人类最朴质的理想。该系列雕塑以羽人形象为素材，体现人文奥运的理念，象征着人类为追逐梦想而振翅高飞。雕塑形式语言既古朴又现代，从中国传统剪纸中汲取精华，外形简洁现代，立面呈圆形适合纹样，动静相宜。用色源自"五行"中红、黑二色。雕塑可以采用单体或组合形式摆放于国家体育场南北广场上（图88）。

图88 《羽人》城市雕塑方案　　图片来源：赵思毅工作室

《跃》,北京奥林匹克公园城市雕塑设计国际竞赛方案优秀奖。材料:玻璃、铜、不锈钢。尺寸:高7米,宽3.2米。国家游泳馆城市雕塑设计《跃》,位于国家游泳馆前广场,与"水立方"的建筑主体从内容上和形式上相呼应。雕塑取材于跳水运动员跃入水面的一瞬间,人类与鱼类共同穿越水面,象征着人与自然的和谐共生,雕塑水面成垂直方向竖立,改变了传统的观看角度,成为主体建筑的外延(图89)。

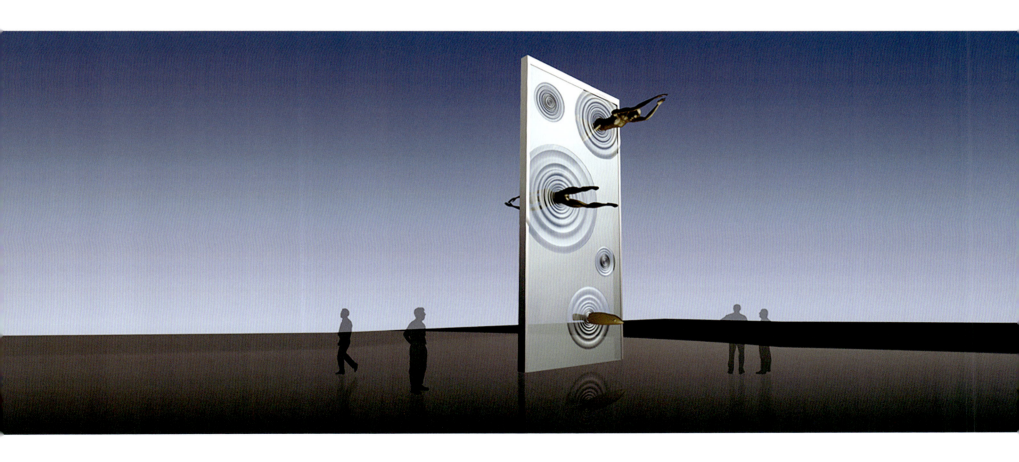

图89 《跃》城市雕塑方案　图片来源:赵思毅工作室(绘)

# 2006 北京奥林匹克公园景观设施概念设计国际竞赛

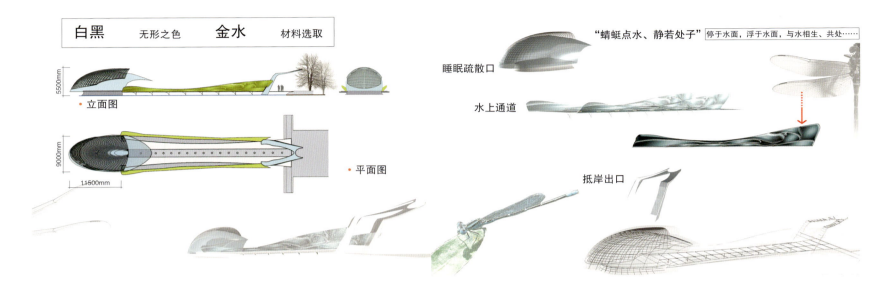

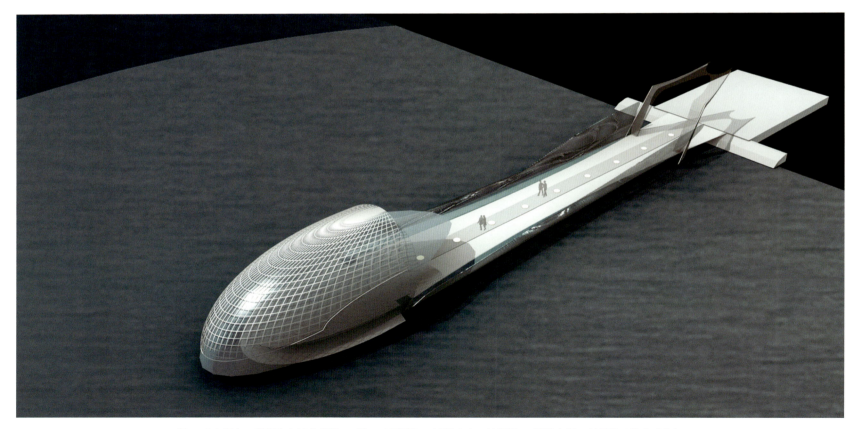

图90（上图） 蜻蜓出水口分析图　图91（下图） 蜻蜓出水口效果图　图片来源：赵思毅工作室（绘）

蜻蜓出水口（图90），北京奥林匹克公园景观设施概念设计国际竞赛方案提名奖。这个设想来源于对蜻蜓的观察，水是生命之源，蜻蜓与水的渊源体现了一个典型的相生过程。该地下的出水口被我们用来类比生命与水的联系，这个小小的蜻蜓停留在水面上的行为，实则是生命与水的交互（图91）。

电话亭（图92），北京奥林匹克公园景观设施概念设计国际竞赛方案鼓励奖。结合北京奥林匹克公园城市景观设计原"五行"的概念，我们在该设计中以"相生"的概念，体现促进生命生长的积极主题。电话亭是象征枝干生长形态的概念设计，犹如一个自然的生命从地面破土而出，它的半围合形态是给人以保护的主动形式，体现相生的意义。根据五行的原理，我们来设定电话亭所使用的材料及色彩。

巴士车站（图93），材料：彩钢、玻璃。这是一个BUS站，属于"翼"概念系列，黑色的钢构架在形式上类似一个张开着的翅膀，是力量的象征。

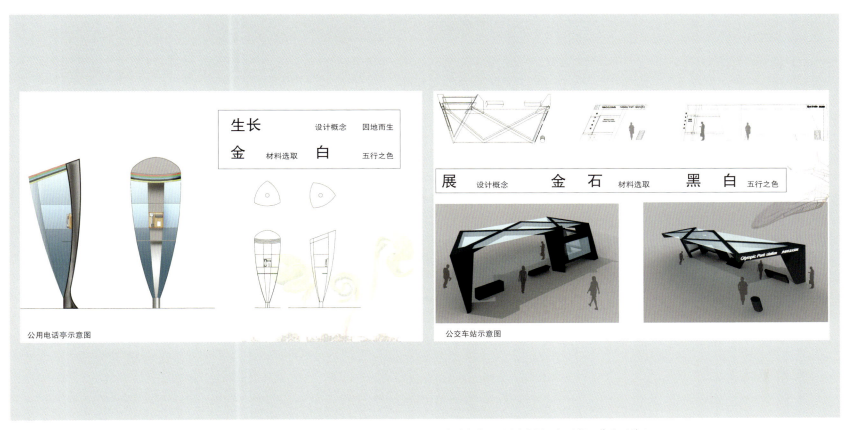

图92（左图）　电话亭方案　图93（右图）　巴士车站方案　图片来源：赵思毅工作室（绘）

地下出入口，北京奥林匹克公园景观设施概念设计国际竞赛方案。材料：彩钢、玻璃、花岗石、混凝土。这是"生长"概念中"翼"的系列设计之一。由草坪铺就的翼体发展到透明的玻璃面是一个升华的过程（图94）。设计对于"翼"形式的解读完全融合了功能的需要（图95）。

图94（上图） 树阵中人员疏散出入口剖面图　图95（下图） 树阵中人员疏散出入口平、顶面示意图　图片来源：赵思毅工作室（绘）

景观柱，24根景观柱正好契合中国的24个节气，由于各个节气在黄道中所处的角度不同，设计把每一个方形柱体按各自所代表的节气的角度定位做水平扭转，在每一根柱子的下端用铸铜的浮雕方式写上对应的节气名称等，并选择适合该节气的运动项目制作成浮雕（图96、图97）。

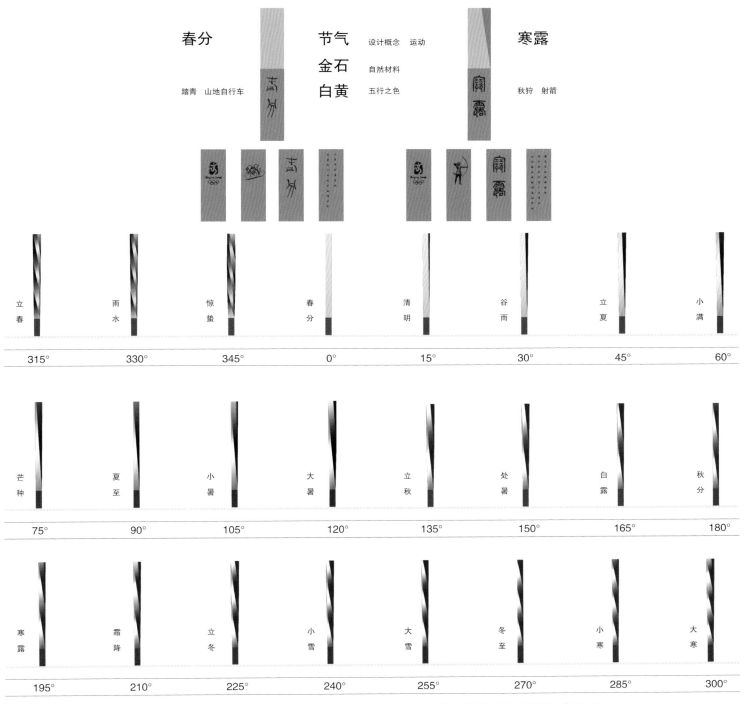

图96（上图）　二十四节气柱浮雕示意图　图97（下图）　景观柱　图片来源：赵思毅工作室（绘）

# 2007　孩子的世界

浮雕。材料：花岗岩，泥塑合作：高慎明。这是为孩子们制作的浮雕，幼儿园的老师建议把有关童话故事的连环画挂在教室，由孩子们来挑选他/她们喜爱的故事和画稿。我们接受了这个建议，共同进行了令人愉快的挑选工作，并逐一绘制成画稿且制作泥稿（图98、图99）。我和建筑师对环境共同做了仔细的考察，确认雕塑的形式和在建筑上安放的位置（图100），然后按部就班地进行浮雕制作程序（图101、图102），为这个新建的幼儿园增添艺术的元素（图103、图104）。

图98（上图）　《孩子的世界》画稿　　图99（中图、下图）　浮雕泥塑系列　　图片来源：赵思毅工作室

图100（上图） 浮雕与环境　图101、图102（中左、中右） 浮雕制作　图103（左下） 幼儿园鸟瞰　图104（右下） 浮雕墙与环境　图片来源：赵思毅工作室

# 2007　鼓与掌

这个行为艺术是为东南大学建筑学院 80 周年院庆活动开幕时设计的一个开场节目，我们把它安排在大礼堂广场的水池旁（图 105）。我把鼓掌这个动词拆分为"击鼓与拍掌"，我们设计了历时 3 分钟的行为表达。鼓动：鼓可以说是中国文化中最早出现的乐器，是推动力的象征。在这个行为过程中，鼓是其他所有行为的策动者，表演的起始就是由弱变强的鼓声带动行为者有节奏的掌声，并围绕着中心水池缓缓形成了队列。"鼓舞"是我国苗族一种有悠久历史渊源的民间舞蹈，相关记载上溯可见于唐代。鼓与舞并行通常意味着活动趋向高潮环节。我们的行为过程由鼓到掌再进入舞，是不断递进的情感表达。鼓掌（图 106—图 109）。《韩非子·功名》："人主之患在莫之应。故曰：一手独拍，虽疾无声。"可见鼓掌作为共鸣的行为由来已久，成语"孤掌难鸣"缘此。鼓掌是"呼"与"应"的行为，这里的掌声是鼓声的呼应，轻重缓急均跟着鼓点转变。

图 105（上图） 大礼堂广场　图 106、图 107、图 108、图 109（下一、下二、下三、下四） 鼓与掌活动现场　图片来源：赵思毅工作室

# 2007 南京七桥瓮生态湿地公园自然广场雕塑设计

南京光华门外的七桥瓮湿地公园是以园区的七桥瓮桥（图110）命名的，该桥建于明朝永乐年间，是省级文保单位。这里是东南方向进入南京城之关卡，历史上很多与南京相关战争都发生于此，是兵家必争之地。七桥瓮生态湿地公园实际是个半岛，两侧是运粮河和外秦淮河。七桥瓮生态湿地公园占地总面积约1000亩。公园内有大面积的水塘、洼地、野生芦苇荡等。我们受委托对湿地公园历史展示区的自然广场进行雕塑设计。历史展示区自然广场（图111）景观设计的灵感源于生物细胞的结构。我们发现，生物细胞的结构与自然广场在形态和意义两个方面都可以建立起有趣味、有价值的联系。借助于对多个细胞结构的分析，我们寻找到了适合广场环境的表达方式，并把生物结构的形式转化为景观学的术语。自然生态过程并不是一个完美无瑕的过程，生命的延续都是建立在弱肉强食的基础上并构成了自然界的食物链，而人类是处在食物链的顶端，也是唯一可以继续享用和检讨这个过程的生物。在这里，艺术介入的环境是面对以生物多样性为基本原则的湿地公园，艺术需要谦逊地去寻找自己的定位。我们能最好地表达对自然理解的语言莫过于汉语，我们选择了其中与自然界动物的食物链相关的成语、歇后语等，希望通过雕塑这最精确的形象语言来表达这种思想。

图110 七桥瓮桥　　图片来源：赵思毅著《艺术·城市·公共空间——创作全过程》

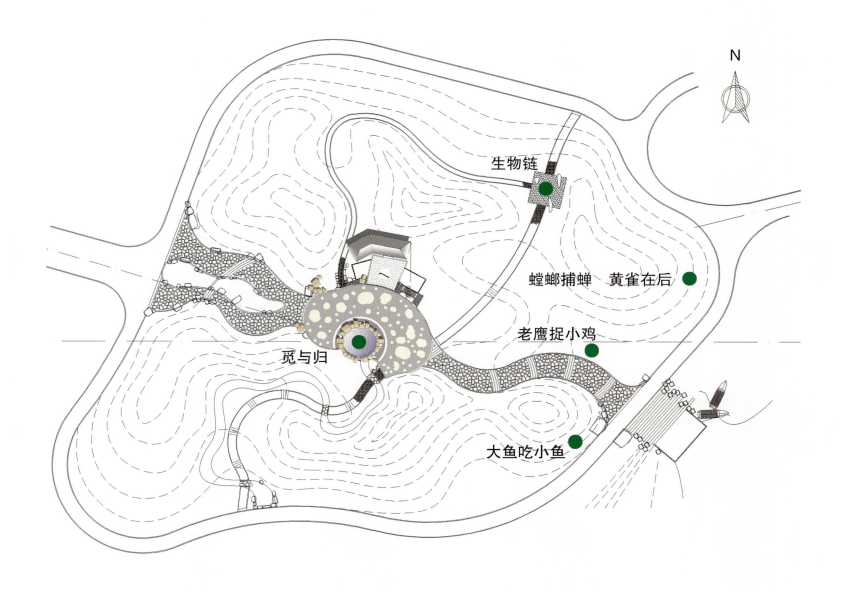

图 111　历史展示区自然广场平面图　图片来源：赵思毅工作室（绘）

《觅与归》，泥塑合作：李明等。根据周边环境确定雕塑尺寸为7.2米。自然界生物与人类社会相似点：在操劳中追求安宁。"觅与归"关注着这种单纯与美好的愿望，在对日出与日落的两个片段记录中恰好地成为这片湿地生物的生活缩影。作品构想的草图是一个鸟体，两个飞翔的方向。我们把在两个时间点在同一只鸟体做了区分（图112），把时间的错位转移到形态的变换上，我们在泥塑阶段（图113、图114）把这种构想做了形象化的表达。

图112 《觅与归》方案草图　　图片来源：赵思毅工作室（绘）

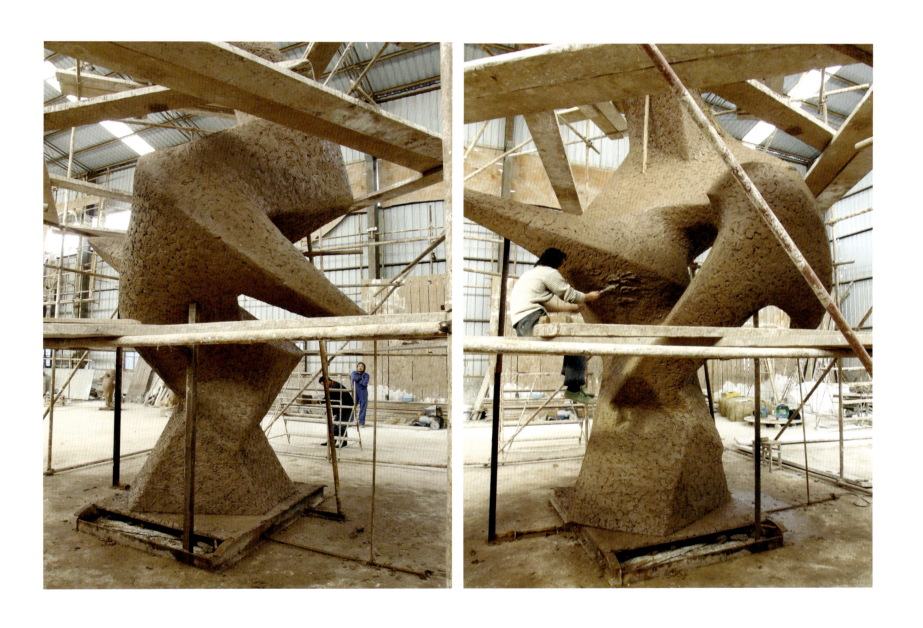

图 113、图 114（左图、右图） 泥塑制作　图片来源：赵思毅工作室

《觅与归》，材料：铸铜，尺寸：高7.2米。这一件是这个自然广场系列艺术作品中体量最大的铸铜雕塑。美术行业中有这么一说："雕塑是美术中的重工业。"是因为雕塑涉及的加工环节较多，其中铸铜雕塑后期加工通常需要进行制模、铸造等流程，并且需要由专业的铸造厂来完成。同时，较大体量的雕塑本身也包含着材料工艺、支撑结构和雕塑基础的设计内容，《觅与归》这种体量的雕塑已经需要做专门的基础设计，并提前施工完成以便雕塑落地安装（图115—图119）。图120是一个鸟类家庭的成员日出而作日落而息的日常状态。

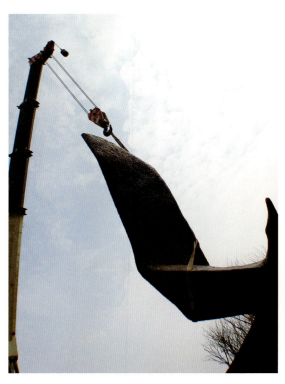 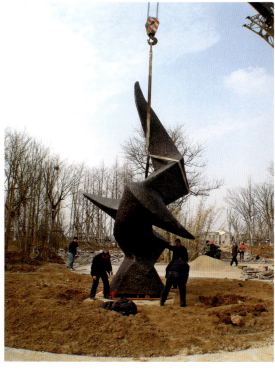 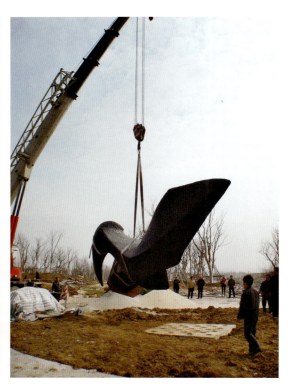

图115、图116、图117（左图、中图、右图）　雕塑现场安装　图片来源：赵思毅工作室

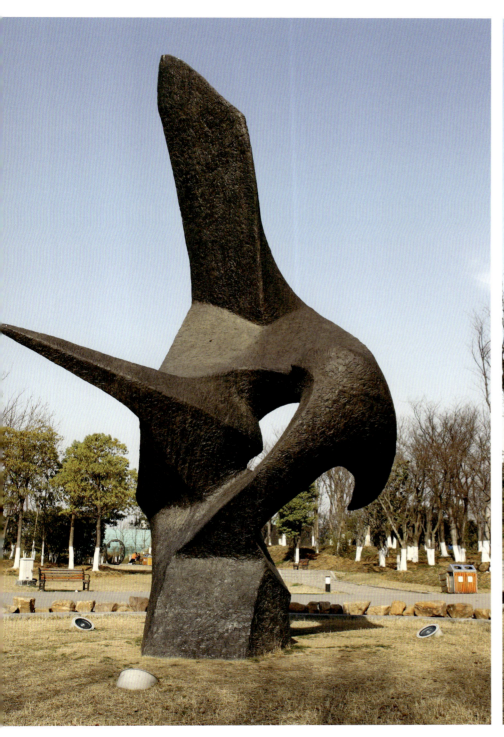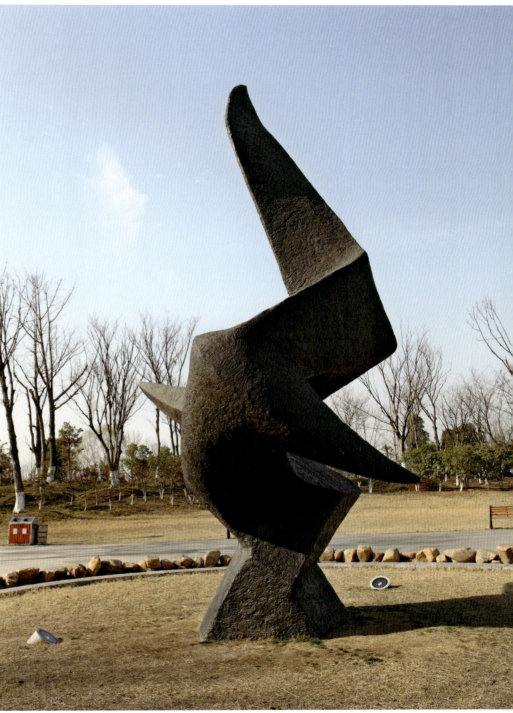

图 118、图 119（左图、右图） 《觅与归》雕塑与环境 图片来源：赵思毅工作室

图 120 雕塑与环境 图片来源：赵思毅工作室

《螳螂捕蝉 黄雀在后》泥塑，尺寸：高1.2米。《庄子·山木》："睹一蝉，方得美荫而忘其身，螳螂执翳而搏之，见得而忘其形；异鹊从而利之，见利而忘其真。"自然界中，凶悍的野生动物都具有攻击其他动物的能力，但它们在行动的开始总是小心翼翼、蹑手蹑脚，看似只有头部在向前移动。这种典型的捕食状态正是我想要表现的，我们不断剔除它们的身体部分直至仅剩下头部。当这个仅剩的头部放在工作台上时，我觉得这个残缺的造型恰恰是完美的（图121、图122）。

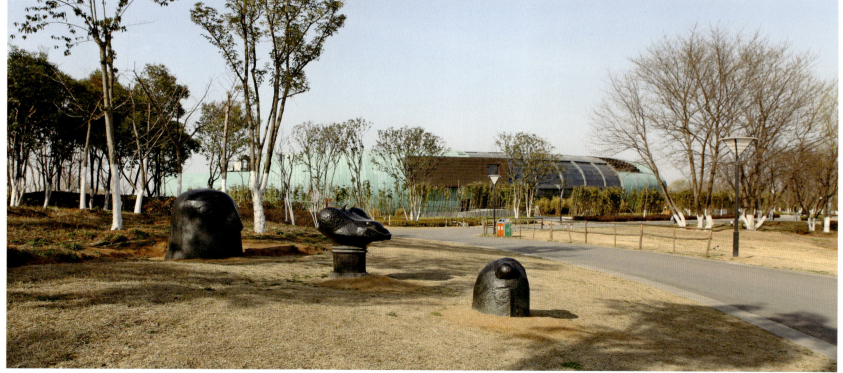

图121（上图）　泥塑系列组图　　图122（下图）　《螳螂捕蝉 黄雀在后》雕塑与环境　　图片来源：赵思毅工作室

安装完成的《螳螂捕蝉 黄雀在后》铜铸雕塑（图123）。

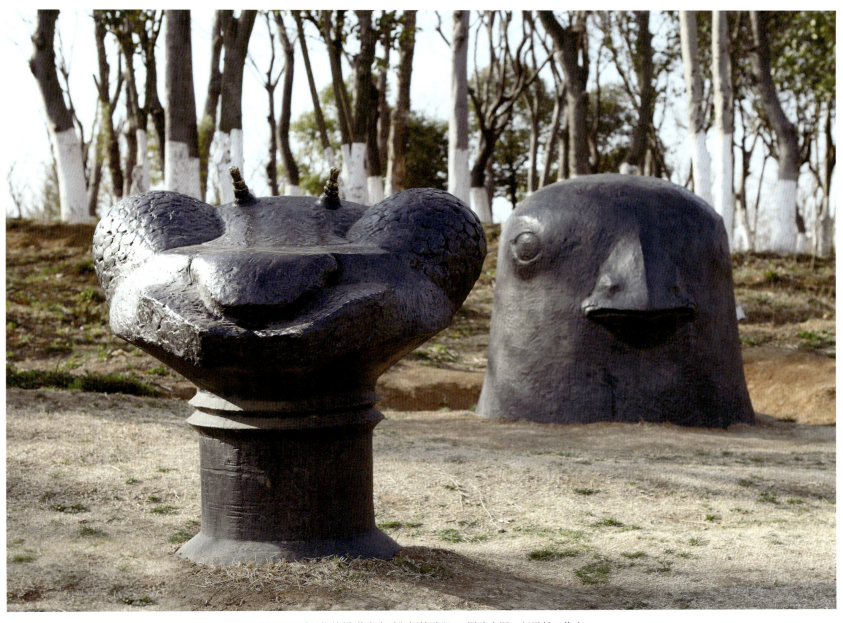

图123 《螳螂捕蝉 黄雀在后》铜铸雕塑　图片来源：赵思毅工作室

《大鱼吃小鱼·小鱼吃虾米》，材料：铸铜，尺寸：高 1.2 米。歇后语一般由两个部分组成，前半句是形象的比喻，像谜面，后半句是解释，像谜底。通常当说出前半句时就可以领会后半句，所以称之为歇后语。这是一个关联着食物链原理的歇后语，选用它包含着两个考虑：一是通俗易懂，二是因为主角本身就是生物形象，恰好地说明了食物链的关系。现实中的食物链是一个残酷的过程，这时艺术所能做的就如同给现实的痛楚注射一针麻醉剂，我们采用烧烤的形式表现了这个故事，希望借用艺术的方式来完成无痛的传播（图 124、图 125）。

图 124、图 125（左图、右图）　《大鱼吃小鱼·小鱼吃虾米》雕塑与环境　图片来源：赵思毅工作室

《老鹰捉小鸡》，材料：铸铜，尺寸：高1.5米，泥塑合作：高慎明。这是几乎每一个年龄段的人都熟悉的多人游戏（图126），但很少有人会去思考它所包含的食物链原理的本质。这个游戏的特点印证了悲剧心理学的一种理论，在痛苦和死亡面前是以一个旁观者的角色去面对，但却可以被激发恐惧和逃离恐惧的快乐情绪，这可能就是这种游戏的快乐真谛。雕塑《老鹰捉小鸡》采用戏剧性的构成形式，形象更趋向于卡通，表现了鹰与小鸡生与死的嬉戏（图127—图129）。

  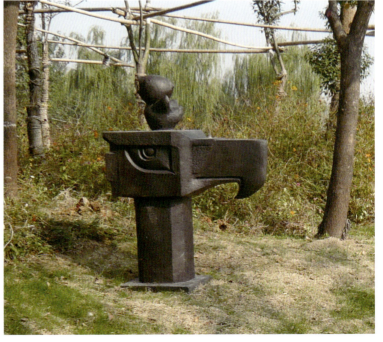

图126（上图）　老鹰捉小鸡卡通插画　图片来源：https://588ku.com/so/laoyingzhuoxiaoji　图127、图128、图129（左下、中下、右下）　雕塑制作与安装　图片来源：赵思毅工作室

《生物链》方案与泥塑，尺寸：高 2.4 米，泥塑合作：高慎明。我们查阅了关于生物链的定义："生态系统中贮存于有机物中的化学能在生态系统中层层传导，通俗地讲，是各种生物通过一系列吃与被吃的关系，把这种生物与那种生物紧密地联系起来，这种生物之间以食物营养关系彼此联系起来的序列，在生态学上被称为食物链。"创作构想：这个方案虽然体量不是最大，安放的位置也不在广场的中心，但它的主题却支配着这个广场中所有的雕塑。这是我们把食物链用最直接的方式进行排列、表达的作品。我们找来了一根弹簧，把它放置在桌上，我需要它不断循环、推进的弧线造型。接下来就是选择适合的食物链组群排列在环形的构件上（图 130）。这个最初从弹簧上被切割下来的物体，俨然已经表示了它是不断循环的一个部分，而这些被挂在上面的组群，从地面向上沿着环形循环，最终回到地面被土地接收，从土中生又归于土，演示着大自然的一个重要的真理。泥塑是完成艺术构想的第二个步骤（图 131、图 132），是把艺术、作者和观赏者联系起来的重要阶段。我们确定了环形的具体形态，选择适合的表现风格塑造食物链各个单体的造型，同时不断对原设想进行推敲和补充，直至满意为止。

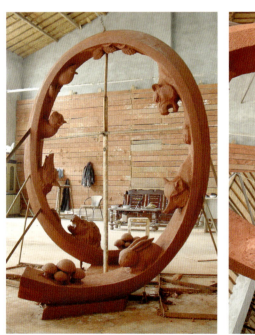

图 130（上图） 《生物链》方案　图 131、图 132（左下、右下） 泥塑现场制作　图片来源：赵思毅工作室

《生物链》雕塑（图133），材料：铸铜，尺寸：高2.4米。这个作品从被安置在这里时就开始了它与人们的交流时刻，我们刻意把动物的着色做得较深留待日后在众人的抚摸中露出光亮。此外，把雕像安置在一个设定的圈内也是为了避免与路人产生碰撞。曾经遇见人们围着这件作品做出了我所希望的所有事情，其中之一是在猜测作品的含义。后来听说，有报章因为这个广场系列雕塑作品的寓意，专门组织了有奖专题竞猜的系列报道活动，这无疑是有心者推广和宣传艺术的良行。

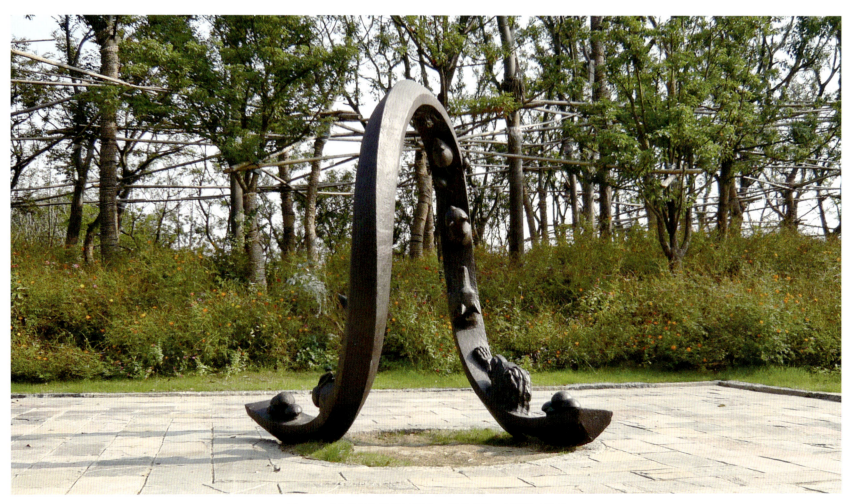

图133 《生物链》雕塑与环境　　图片来源：赵思毅工作室

七桥瓮生态湿地公园饮水机（图134），材料：花岗石。灵感来源：射水鱼。自然界中射水鱼的捕食方法极为特别，它通过从口中喷射水柱的方式击落水面附近的小虫，得以美食一顿（图135）。自动饮水器的喷水形式和射水鱼很相似，于是借用射水鱼的形态为原型，抽象衍化出多种几何鱼形，作为饮水器的造型（图136）。设计元素统一，但形态充满变化，满足饮水功能的同时具有较强视觉趣味。

图134（左图） 湿地公园饮水机　图135（右图） 射水鱼插画

图136 饮水机方案　图片来源：赵思毅工作室（绘）

七桥瓮生态湿地公园垃圾桶（图137），材料：树脂玻璃钢。灵感来源于猪笼草（图138）。猪笼草的叶笼颜色鲜艳，笼口分布着蜜腺，散发芳香，以引诱昆虫。笼底充满着内壁分泌的弱酸性消化液，昆虫一旦落入笼底，就会被消化液淹溺而死，并慢慢被消化液分解，最终变成营养物质被吸收。将这种消化分解的概念运用到垃圾桶的设计中，以告示人们垃圾可以通过生态的分解得到再利用。

图137 垃圾桶方案草图　图片来源：赵思毅工作室（绘）　　图138 猪笼草插画　图片来源：https://www.51yuansu.com/sc/qvexnhztdi.html

# 2007　高新区道路广场雕塑设计

高新区道路广场雕塑之一，材料：不锈钢、花岗岩，尺寸：高 12 米。这是一个高新技术的研发区域，有趣的是景观设计采用了象形的方式来组织各种道路景观的元素。对于高新技术，仅仅以日常数字产品的使用经验就使得我对它始终保持积极肯定的态度，相信我的体验和态度是具有普遍代表性的。因此我把肯定的态度转化为一个给予数字化形象的赞叹号（图 139），用不锈钢的雕塑主体连接在金山石的球点上，我们斟酌了一番，把它钉在广场东侧的道路之间（图 140）。

图 139　高新区道路广场雕塑鸟瞰　　图片来源：赵思毅工作室（绘）

图 140　赞叹号雕塑效果图　　图片来源：赵思毅工作室（绘）

# 2008　南京信息工程大学气象楼室内改造设计

南京信息工程大学气象楼改造面积约1200平方米。在接受这个项目委托后的调研中，我听到了这样的一句话"南气（南京信息工程大学的旧称为南京气象学院，简称'南气'）的历史就是中国气象的历史"。原来建设方有着远大的蓝图，他们心目中的目标是致力于建成气象学科世界著名的学府。说者有意听者也有心，既然有了目标就需要找到一个可以被共同认可的设计切入点。在最初的构思阶段，从大量的专业气象资料中所得到的启发都存在被解读的困难，问题的转折出现在一次对气象学的讨论中。事实上一个复杂的或深奥的学科同时也是每一个普通人每天都会面对的自然现象，换一个角度去考虑问题事情往往就变得简单了，我们确定了一切都从最常见的自然现象开始，把概念符号转化为设计元素（图141、图142）。

图141　气象楼设计方案图纸　　图片来源：赵思毅工作室（绘）

图 142　气象楼建筑效果图　图片来源：赵思毅工作室（绘）

解决了设计切入点问题后，我们就开始了下一个空间议题的思考。门厅（图143）：设计把主入口向西拓展增加了这个门厅的空间，外立面的造型源于概念的延伸，在入口正对面的隔断分隔出了会商大厅，隔断上雨珠般坠落的字母，蕴含着气象与科技的潜台词。两侧是现浇混凝土墙，云状的灯带在吊顶上对这个空间做着限定和导引。在远处，我们用符号元素的半围合与色彩分类的方法划分出一个相对独立于会商大厅的工作区域，在这里，一切工作都将围绕着气象大厅的会商需要进行。休息室（图144）：位于气象厅西侧，门厅的二楼，是门厅外延的副产品。由于方案的调整改为钢结构结合玻璃幕墙的形式，为半开放的小空间，却有很开阔的景观视野，一经使用成为很受欢迎的休息和会议场所。气象厅是一个经常与国家气象局及中央气象台等机构进行实时转播的研究机构，因此对工作环境有很严格的声学要求。一切与功能、审美相关的问题，在方案确定之后成了我们后续工作的主要内容。气象会商厅（图145、图146）：是各类气象信息进行会商的中心，也是信息交换的主要场所。我们在这里把符号的正、负形做了交换，把吊顶做了两个层次，将改为负形的四个云团符号设计成向中间聚拢的态势，预留出的正形空间是上一个层次的吊顶，在灯光的作用下呈十字形向四面发散，我们的目的是用形象唤起联想。工作区（图147）：会商厅南侧的工作区域是一个相对独立的空间。考虑到这个空间的特色，我们设想用绿色半围合的方式来划定这个区域，经过性能比较，选择杜邦的亚克力产品作为这个空间的造型材料。我们期待会有一个别致的工作区使整体设计增色，可令人遗憾的是，最终因为过于昂贵的材料造价而放弃了预想，选择了一个简易的替代方案。对于设计师而言，理想和现实是一个时钟上的钟摆，我们需要在摇摆中寻找到平衡点。

图143（左上）门厅效果图　图144（左下）休息室效果图　图145、图146（右上、右中）会商厅现场　图147（右下）工作区效果图　图片来源：赵思毅工作室（绘）

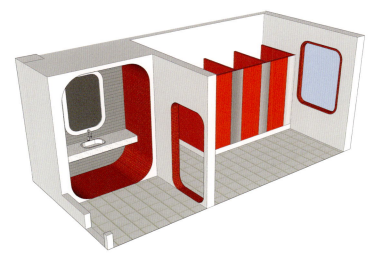

图 148　女卫生间轴测图　图片来源：赵思毅工作室（绘）

卫生间（图 148）：卫生间的改造在任何项目中都应该是被重视的设计内容。原建筑师显然重视男女权益平等，所以两个卫生间面积完全相同。我们设计的侧重点是在现有设施上进行升级改造，在环境的优化设计中则注重在材料色彩上寻求展现，用色彩来象征性别，红色为女性（图 149、图 150），蓝色为男性（图 151、图 152），使用者可以仅凭色彩的特点选择进相应的房间。

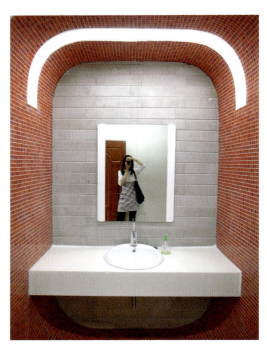 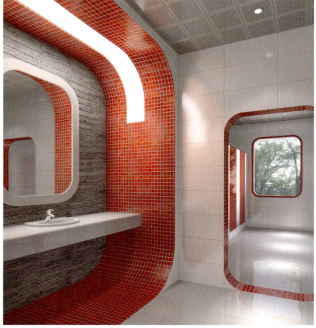 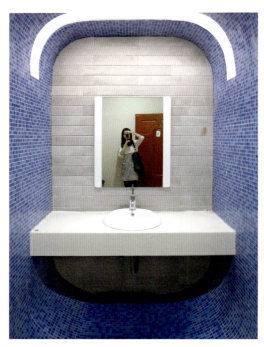

图 149、图 150（左图、中图）　女卫生间　图 151（右图）　男卫生间　图片来源：王卿卿（拍摄）

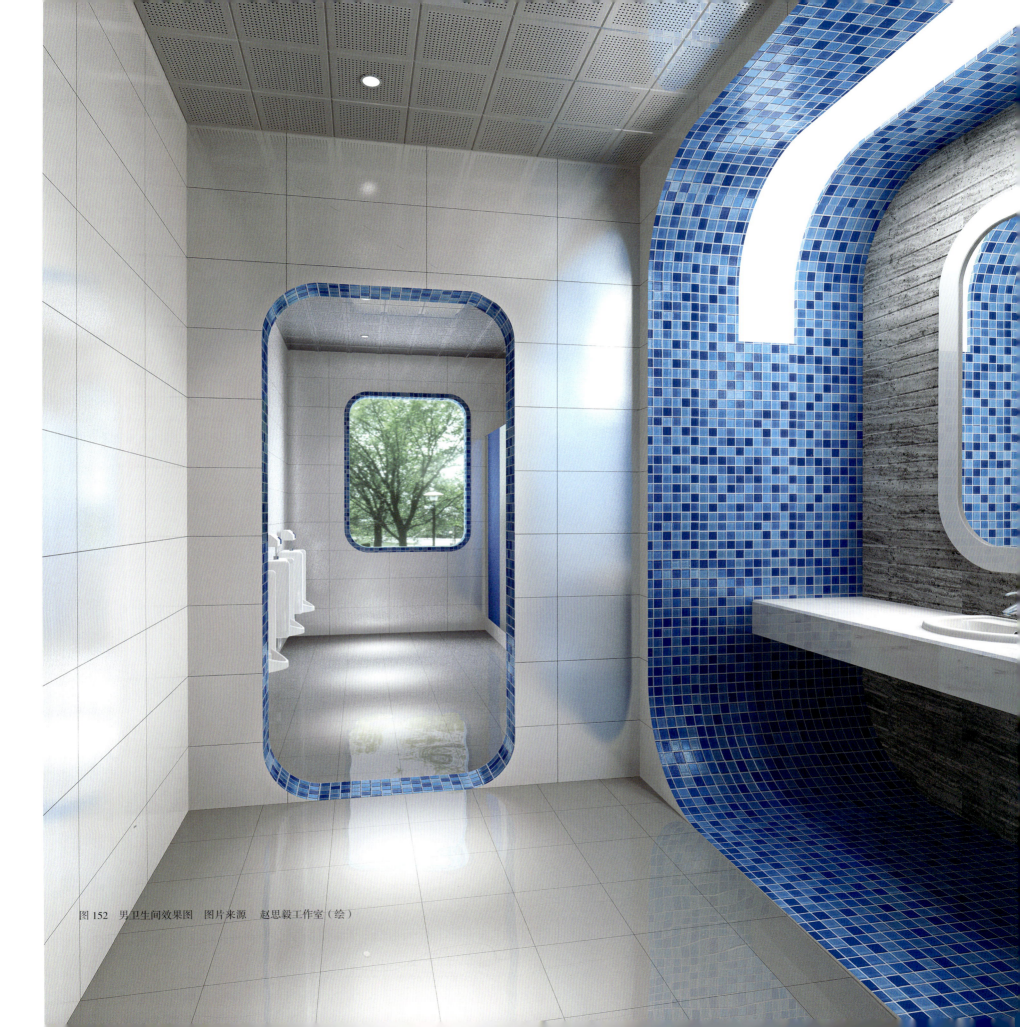

图 152 男卫生间效果图 图片来源 赵思毅工作室（绘）

# 2008　东南大学中大院室内改造设计

图153　中大院建筑外立面　图片来源：何志宏（拍摄）

此次中大院改造设计包括了功能调整和部分空间重组，我们工作室承担了其中部分空间的设计工作（图153）。

东三楼建筑系前厅：建筑专业是一个理想与现实双轨并行的专业，我们选择用镜面对物体反射影像的物理效应来表达这个特点（图154）。建筑系的前厅是连接教师办公室、研究生工作室及会议室的空间，窄小但有序。我们采用了镜面与灯光的合奏来营造这个小空间的主题，一根条形灯管在镜子的作用下不断地延长，给予这个小空间以无限的拓展。我希望初次进入这个前厅的人会被这头顶的幻象吸引，并被红色的柱梁和金色的招牌小小地激励一下（图155、图156）。假如你天长日久没有了这种感觉也不要紧，因为很可能这个幻想已经成为你的一个部分。

东二楼会议室：对规划系来说，当年是一个好年头。因为他们的规划学科被评为国家重点A类学科，自此跨入了一线学科的门槛。这是值得庆贺的事，应该在他们的工作空间中有所记录。我们结合会议室吊顶的照明，制作了一个以"A"字母形状为基础的变体造型，像是在颁发一个A类的奖励（图157）。此外在会议室的西墙上设计了一个条形的木质浮雕，画稿中全体规划系的同仁们前后相连，排成一行，用集体的力量在拔一个巨大的萝卜。我们在过厅吊顶上用木片组合了梧桐叶的图案，算是对于围绕着东二楼建筑四周窗口的梧桐叶的回应。

图154（左上）　东三楼建筑系前厅顶面设计　　图155、图156（右上、右中）　前厅红色梁柱

图157（左下）　东二楼会议室顶面设计　　图158（右下）　西二楼会议室顶面设计　　图片来源：赵思毅工作室

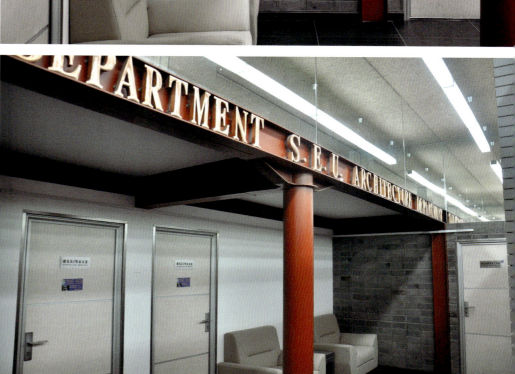

西会议室：西二楼是以建筑历史系为主要成员的办公楼层。在中大院与规划系东西相对，因此从整体考虑，室内所用的材料基本保持一致，所区别的是吊顶的照明形式有所不同（图158）。从传统建筑的木构中找到的符号被简化后安置在会议室的吊顶上。我们在会议室东墙上设计了一个条形木饰面，上面的开头刻着一个问号，意思是"疑惑所以开会"，接下来是各种符号直至结尾的休止符。

研究生工作室的夹层是一个单元式小空间的组合。室内空间改造面临两个突出的问题：一是由于是夹层，空间低矮不利于长时间的学习与工作。二是因为是文保建筑，改造后的夹层无法开窗，只能保持一窗跨两层的现状，室内主要采光依赖人工照明。我们通过平面的布局，把工作间单元的位置根据原建筑的屋顶木屋架的距离进行划分，在每一个单元上挖出了一个小斜顶，然后用枫木饰面板装饰。为了取得最好的照明效果，我们挑选了双向发光的灯具，它可以同时向上和向下发光（图159、图160），设计师在现场调试了这个灯具的高低，至此这个单元的设计基本实现。每一个单元的层高和采光均较为理想（图161）。

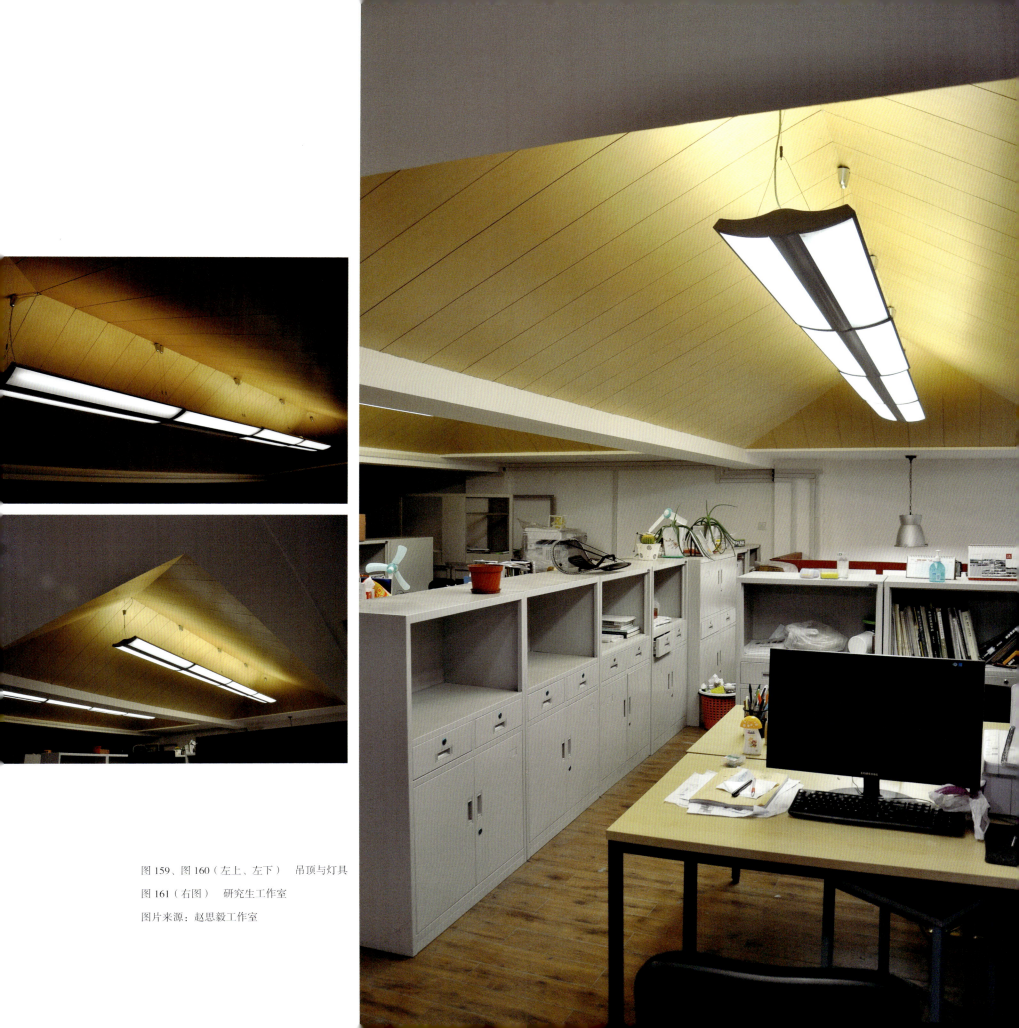

图 159、图 160（左上、左下） 吊顶与灯具
图 161（右图） 研究生工作室
图片来源：赵思毅工作室

# 2009 南京化工职业技术学院体育馆室内设计

南京化工职业技术学院体育馆主要用于学校体育比赛、训练、教学活动,兼顾学校集会活动,面积约4000平方米。设计将要提供一个体现效率和激情的场所。体育馆总体概念设想来源于我们对南京化工职业技术学院校徽的提炼(图162),为此要立标名义,我们在体育馆入口处设计了一个三维的校徽雕塑(图163)。这种跃动的形式出现在我们认为适合出现的地方,同时我们把这个室内空间的当代性与简约的设计风格画了等号,体现在体育馆的各个空间中(图164、图165)。

图162(上图)　校徽元素提取　图163(下图)　入口校徽雕塑　图片来源:赵思毅工作室(绘)

图 164（上图） 二层门厅
图 165（下图） 一层门厅
图片来源：赵思毅工作室（绘）

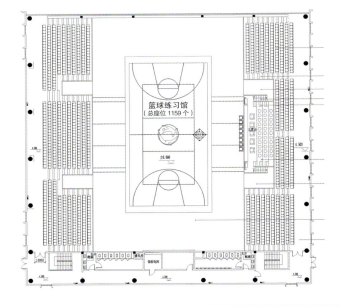

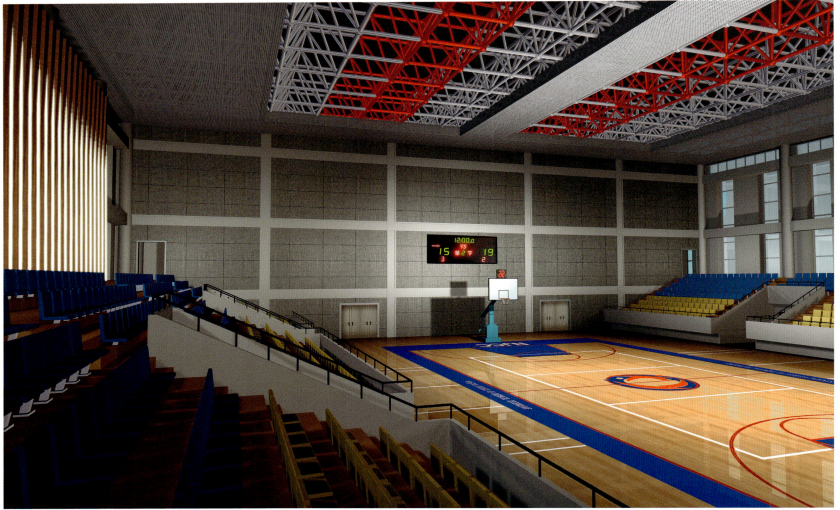

图 166（上图） 体育馆平面图　图 167（下图） 体育馆效果图（1）　图片来源：赵思毅工作室（绘）

体育馆设计是声学、照明、暖通、运动设施等多工种协作的综合设计。体育馆内部主场馆采用标准的篮球场平面布局（图166），主体色彩的红、黄、蓝来源于该校的校徽，这三种色彩经过仔细斟酌被分别设置在不同的部位，希望把激情、合作、机智三个象征性的意义表达出来。同时，色彩还在发挥着它的另一个功能——划分了不同的空间区域（图167、图168）。

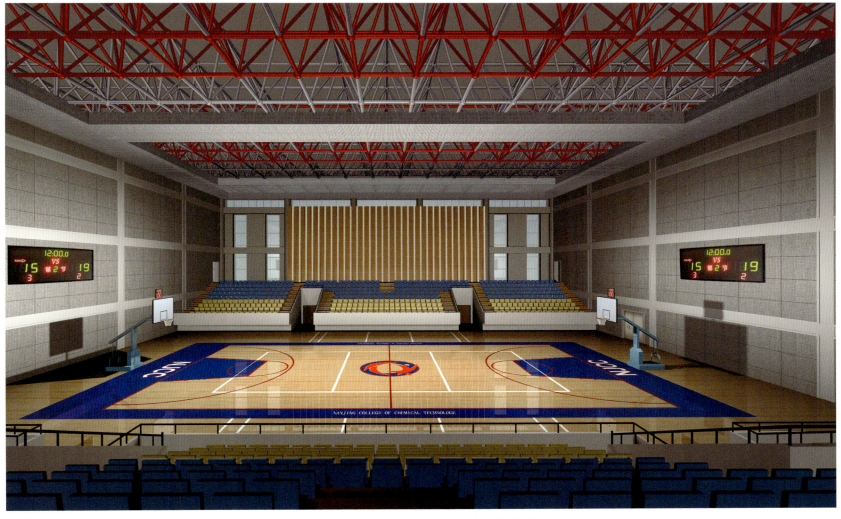

图168　体育馆效果图（2）　　图片来源：赵思毅工作室（绘）

# 2009　江苏园博园雕塑规划设计

在江苏定期不定点举办园博园的方式是一个很好的活动，也有很广泛的社会基础。泰州是有着深厚人文基础的城市，因此我们定义在传统文化中寻找与环境相协调的雕塑小品创作源泉。我们向建设方提供了红、蓝两期建设的雕塑规划建议（图169），并提出相应的雕塑小品方案。在中国的历史中几乎所有世代相传的生活典故都被先人凝练成我们语言中最概括、最简练也是最经典的一种表达方式，就是被大众喜闻乐道的成语。我们计划在这个园林中尝试用雕塑来诠释成语故事，触发人与自然、情与景的交流。创作说明：《自然之果》（图170），材料：铸钢。作品的上方是一棵高大的树木，采用果实造型表达生命延续的形成。《狡兔三窟》（图171），材料：铸铜。出自《战国策·齐策四》："狡兔有三窟，仅得免其死耳。"《小鸟依人》（图172）休息椅，材料：花岗石。出自《旧唐书·长孙无忌传》唐太宗言："褚遂良学问稍长，性亦坚正，既写忠诚，甚亲附于朕，譬如飞鸟依人，自加怜爱。"作品为一石坐凳，旁雕刻一小鸟，看似小鸟依人，实则为休憩者提供一个坚硬的小鸟靠背。《鹬蚌相争》（图173）小品，材料：花岗石。出自战国时期的谋士苏代游说赵惠王时所讲的一则寓言故事。当时赵国正在攻打燕国，苏代认为赵国和燕国争战不休，不过是"鹬蚌相争"而已，必定让秦国得"渔翁之利"。《望子成龙》（图174），材料：铸铜。出自清代文康《儿女英雄传》第三十六回："无如望子成名，比自己功名念切，还加几倍。"休息凳前恭敬肃立着一个头戴博士帽的可爱的小龙造型，这个成了龙的儿子形象，给休憩者多一份宽慰和愉悦。《沉鱼落雁》（图175）小品，材料：金属铸造。沉鱼是指春秋的西施，落雁是指西汉的王昭君。相传西施在溪边浣纱时，水中的鱼儿被她的美丽所吸引，只顾欣赏都忘了游泳，以至沉入水底。传说昭君出塞时满腹愁怀，为纾解思乡之情，便在马背上弹起了琵琶，曲哀人艳，连南飞的大雁都为之倾倒，以至停止飞行，落在昭君的周围。作品上部为金属镜面，可供游人顾影，下部是沉鱼落雁造型，方便游人体验成语的意境。《笔走龙蛇》（图176）挡土墙，材料：彩色马赛克、混凝土。出自唐代李白《草书歌行》："时时只见龙蛇走，左盘右蹙如惊电。"设计将一个花池的挡土墙赋予艺术的造型和生命的意义。

图 169　平面图（中）　　图 170　A《自然之果》　　图 171　C《狡兔三窟》　　图 172　H《小鸟依人》
图 173　L《鹬蚌相争》　　图 174　G《望子成龙》　　图 175　K《沉鱼落雁》　　图 176　M《笔走龙蛇》
图片来源：赵思毅工作室（绘）

# 2009 大连星海湾会所天顶壁画

壁画面积：250平方米，合作：邱军等。为西斯廷教堂绘制巨型壁画《创世纪》（图177、图178）的意大利文艺复兴时期伟大的绘画家、雕塑家、建筑师和诗人米开朗琪罗·博那罗蒂（1475年3月6日—1564年2月18日）是我年轻时候学习艺术的精神导师，这个会所的壁画项目给了我们回忆青春和理想的机会（图179—图182）。

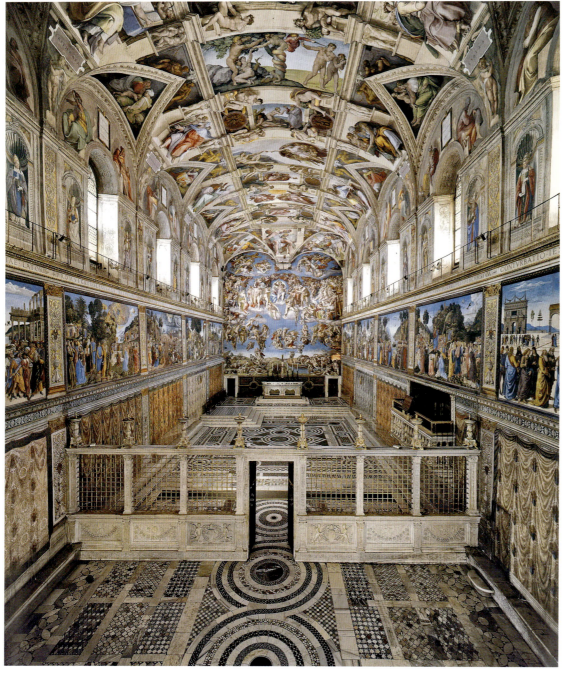

图177（左图）　《创世纪》壁画（1）　图片来源：http://events.jianshu.io/p/43655b639da5　图178（右图）　《创世纪》壁画（2）　图片来源：赵思毅工作室

图 179（左图） 天顶壁画示意图　图 180、图 181、图 182（右一、右二、右三） 壁画制作现场　图片来源：赵思毅工作室

# 2009 南京幕燕滨江风貌区五马渡广场景观及雕塑设计

五马渡位于南京幕燕滨江风貌区幕府山北麓的江边（图183）。相传西晋末年"八王之乱"后，琅琊王司马睿、西阳王司马羕、南顿王司马宗、汝南王司马佑、彭城王司马纮渡江至此，其中司马睿所乘坐骑化龙飞去，即民间传说的"五马渡江，一马化龙"，成为其称帝前之"吉兆"。公元317年，司马睿在建康（南京）正式建都，创建东晋王朝，五马渡也因此得名。五马渡广场地处当年五马渡江处，占地约3万平方米。五马渡广场的建成，恢复再现了金陵四十八景中"化龙丽地"（图184）的历史典故。"五马渡江，一马化龙"的主题雕塑群成为该区域的标志性地标（图185—图189）。项目合作：杨冬辉、李明、高慎明等。

图183（左上） Google 卫星地图　　图184（右上）　五马渡广场效果图　　图185（中图）　五马渡方案图

图186、图187、图188（左下、中下、右下）　泥塑小样系列组图　　图片来源：赵思毅工作室

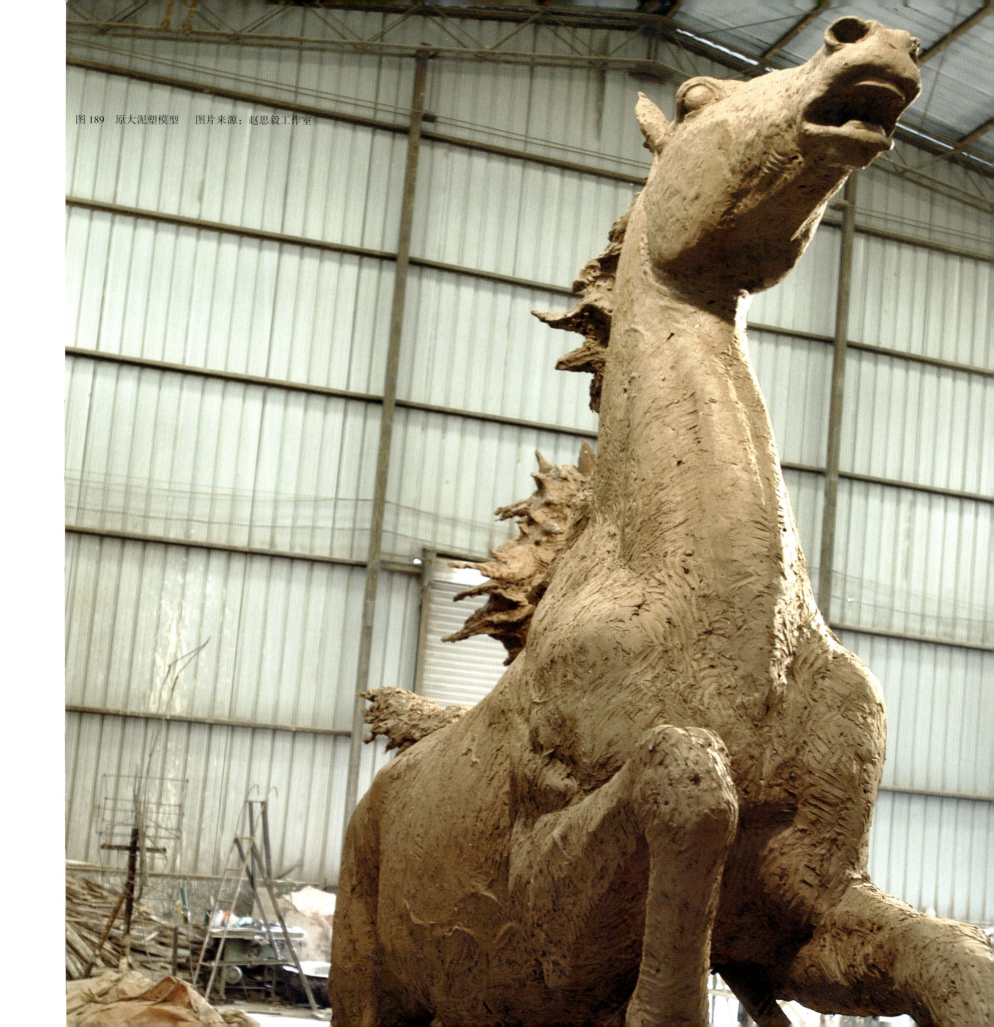

图 189　原大泥塑模型　图片来源：赵思毅工作室

《化龙》（图190）主体雕塑，尺寸：高12米，材料：锻铜。龙的造型吸收了东晋时期的造型特征，我们在泥塑阶段（图191）采用独角龙的形式。广场南侧毗连交通主干道及幕府山，设计成完全开放的空间，入口区域视线流畅。龙的头部及前爪朝南伸向山凹处，动态与山型呼应（图192）。

群马面向幕府山，自北向南奔跑在一个与长江形成直角的条形水池面上，水面高度在视觉上与江水相连，形成了五马踏江而来的场景（图193—图197）。

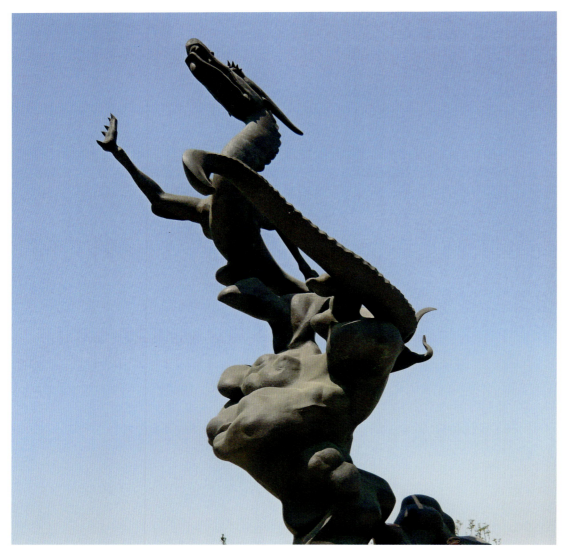

图190 化龙主题雕　图片来源：赵思毅工作室

图191 泥塑　图片来源：赵思毅工作室

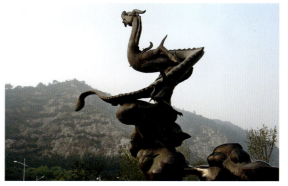

图192 雕塑与山体环境
图片来源：http://image.baidu.com

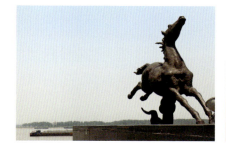

图 193、图 194、图 195、图 196、图 197（上一、上二、上三、上四、下图）　五马渡江系列组图　图片来源：赵思毅工作室

《时间轴》浮雕,材料:花岗石。我们在《化龙》主体雕塑周围设计了一圈浮雕(图198),将历史上在南京建都的朝代及时间印刻在上,广场中心以一个巨大的马蹄形半围合空间构成以主题雕塑群为主的核心区域,象征着东晋王朝在南京的落脚点(图199)。

图198(上图) 《时间轴》浮雕方案　图199(下图) 《时间轴》浮雕　图片来源:赵思毅工作室

《十朝小品》（图200）：公元前473年，越王勾践灭吴，在今南京中华门外长干里一带筑"越城"，开始了南京的建城史。我们选用了由明正德十一年出版的《金陵古今图考》，陈沂编绘的部分木刻地图加上我们补充绘制，将历朝在南京建都时期的城市地图雕刻在上（图201）。

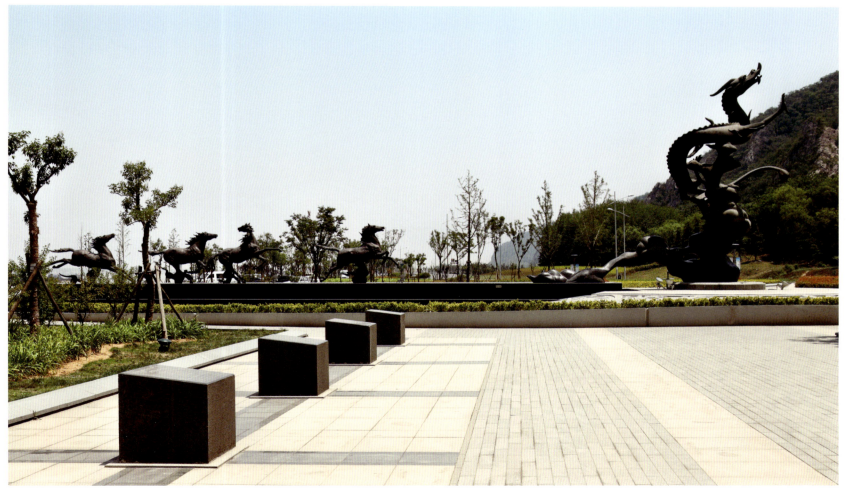

图200（上图）　《十朝小品》方案模型　图201（下图）　雕塑与环境　图片来源：赵思毅工作室

# 2010　母爱公园景观规划设计

母爱公园坐落于江苏省历史文化名城——淮安市。设计取材于汉朝时期韩信千金谢漂母的典故，并把这种具有人文意义的典故转化为视觉的可见的艺术形式，打造淮安独具特色的母爱主题园（图202）。本设计围绕母爱这一永恒的话题，并将其作为一个空间和历史轴线来挖掘淮安市人文资源底蕴。合作：单踊、丁广明。

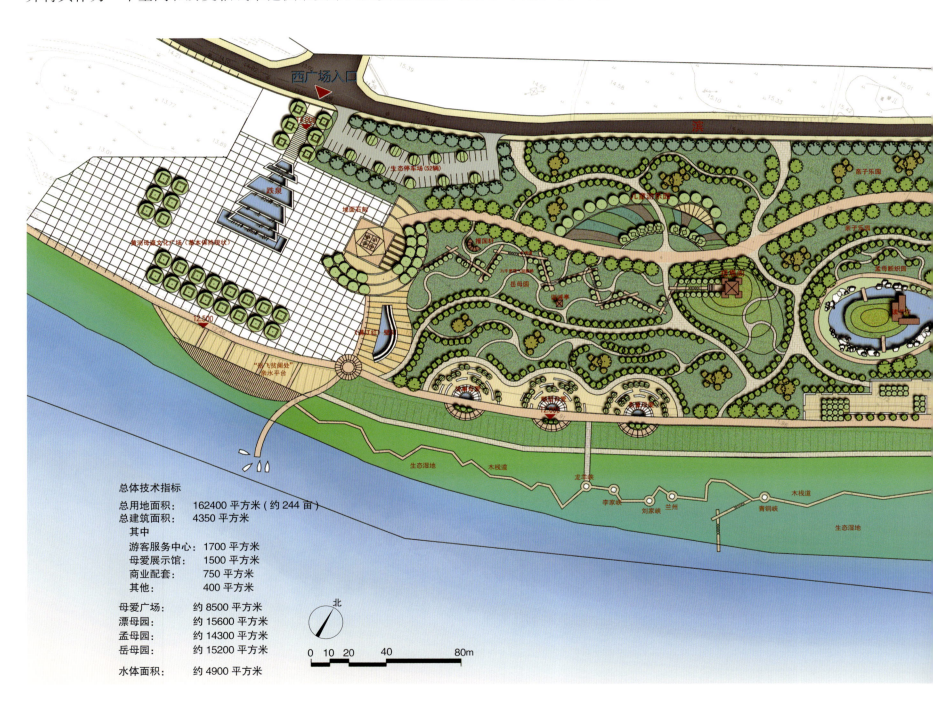

**总体技术指标**

总用地面积：　162400 平方米（约 244 亩）
总建筑面积：　4350 平方米
　其中
　　游客服务中心：1700 平方米
　　母爱展示馆：　1500 平方米
　　商业配套：　　750 平方米
　　其他：　　　　400 平方米
母爱广场：　约 8500 平方米
漂母园：　　约 15600 平方米
孟母园：　　约 14300 平方米
岳母园：　　约 15200 平方米
水体面积：　约 4900 平方米

设计在这一轴线上划分出一轴两点三片区四层次，依次表现中国三母：漂母、孟母、岳母的历史典故。设计将母爱这一温馨永恒的人文精神与柔曲流动的黄河故道的水结合起来，打造出一个包容和谐的公共开放公园。景区内岳母园、孟母园和漂母园相互联系，共同营造母爱这一永恒的话题，形成一个既独立又不可分割的整体。

图202　母爱公园景观规划平面图　　图片来源：赵思毅工作室（绘）

# 2010　康缘药业厂前区景观设计

康缘药业厂前区景观设计（图203）：企业希望自身像凤凰涅槃般成长，因此对待凤凰有着特殊的痴迷，我们多次面对企业家们这个共同的期许，或许这个以凤凰为原型的方案是可以"对症下药"的。同时我们了解到这个企业的生态环保工作出色，企业的工业废水都经过净化处理，水质标准很高。这是我感兴趣的内容，经过商议我们在设计中加入了不同大小的鱼池，计划引入该企业经过处理的工业废水养殖鱼类，相信这个设想的实现可以使这个广场成为一个生动的生态环保教育场所。

图203　康缘药业厂前区景观方案平面图　图片来源：赵思毅工作室（绘）

# 2010　陶瓷馆室内设计

陶瓷馆为二层建筑（图204），面积约900平方米。入口大厅的核心是两柱间一个熠熠发光的玲珑剔透的空间（图205），象征着龙泉青瓷的艺术特质。精品展示厅位于二楼（图206），由一长廊引导进入，为了凸显精品的珍贵和价值，在展厅中部做了一堵隔断墙，形成线状展柜和点状展台的对比，转角窗处的造景更添一丝趣味。龙泉窑历史场景再现（图207）位于二楼精品展示区，设计将室内展厅与室外平台连为一体，用直观的方式向参观者展示历史上龙泉窑烧制过程。通过贯穿室内外的长桌、青石板铺装和砖窑模型营造独具特色的展示空间。

图204　陶瓷馆平面图　图片来源：赵思毅工作室（绘）

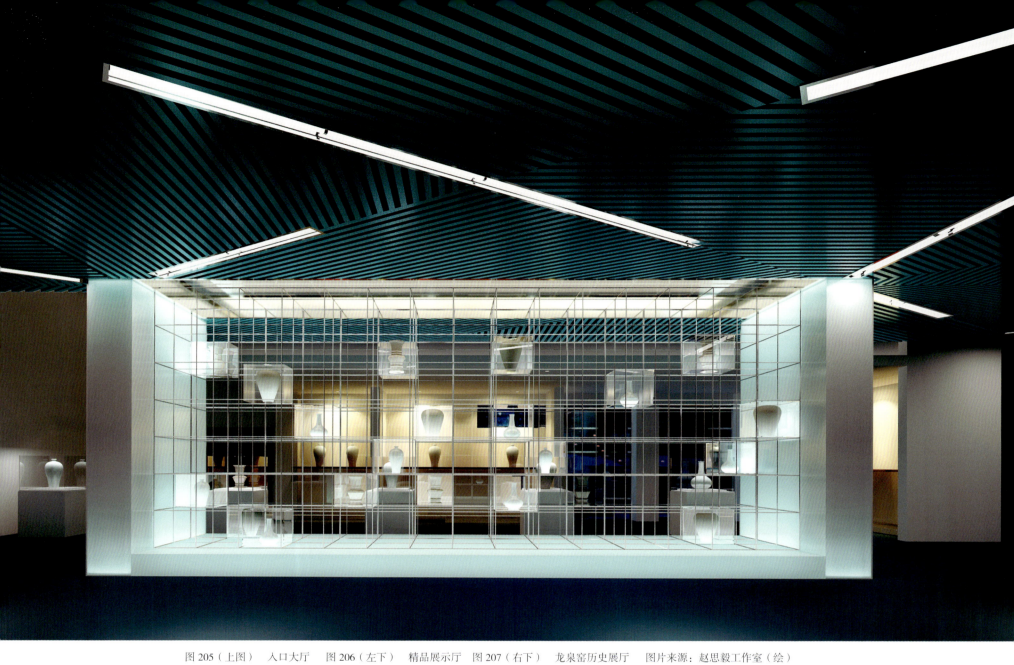

图 205（上图） 入口大厅　图 206（左下） 精品展示厅　图 207（右下） 龙泉窑历史展厅　图片来源：赵思毅工作室（绘）

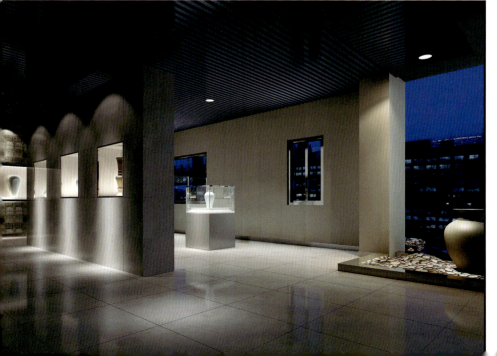
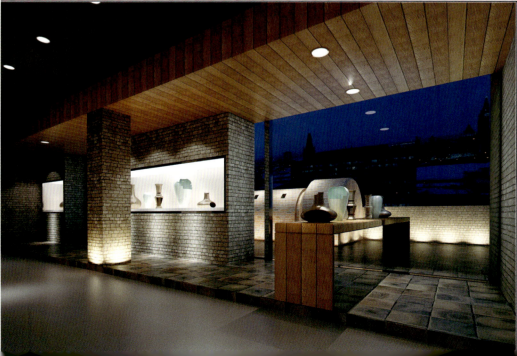

# ART AND DESIGN
## 2011—2015

# 2011　宁波江北文化中心室内改造设计

宁波江北文化中心室内设计宗旨是展现宁波江北文化特色。宁波江北文化底蕴醇厚，历史悠久，现存多处文化遗迹，其中许多都进入国家重点保护文物之列。如千年古寺保国寺建筑群；有中华藏书第一楼之称的天一阁，是私家藏书的典范；还有中国最早的外滩以及感动全国的慈孝之乡等。本方案的出发点是寻找宁波江北文化中具有代表性的直观或者隐藏的元素并加以运用，融合成为该文化中心的特色。展览厅设计面积约为509平方米，其作为新老建筑中间的联结纽带，既是人们进入建筑的门厅，也是向市民开放的展览空间。1.空间要素。过渡空间：休息区，是人们进入展厅前的一个过渡空间，也向人们暗示观展即将开始。在这个空间里设置一面宁波江北文化主题的大型浮雕，开门见山，也为人们观看展示打下心理基础。展示空间：分为三类，即墙面的图片展示，中厅部分的场景、多媒体；以及穿插在中间的实物展示。由于展览内容的多样性，场景展示和实物展示采取灵活的布置方式。2.材料、色彩要素。立面：玻璃的虚与木材的实相结合，色彩相映衬。地面：地砖为主。靠窗局部镶鹅卵石，限定出场景展示的区域，同时在视觉和心理上是室外向室内的延伸、内外的对话。顶面：白色乳胶漆为主，提亮整个展厅的色调。3.照明要素。运用点、线、面相结合的处理方式，点状的筒灯、线状的节能灯与面状的天光相辅相成（图208、图209）。

图208（上图）　门厅效果图　图209（下图）　门厅平面图　图片来源：赵思毅工作室（绘）

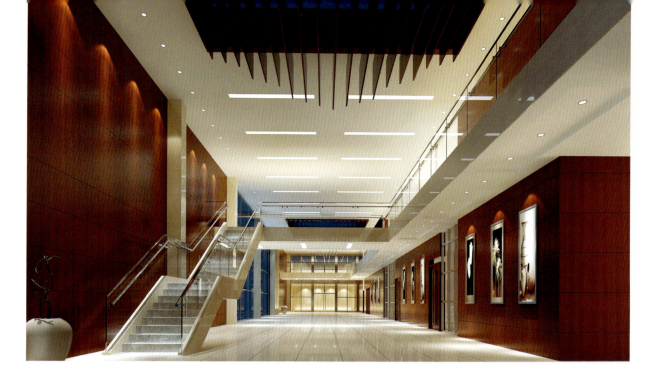

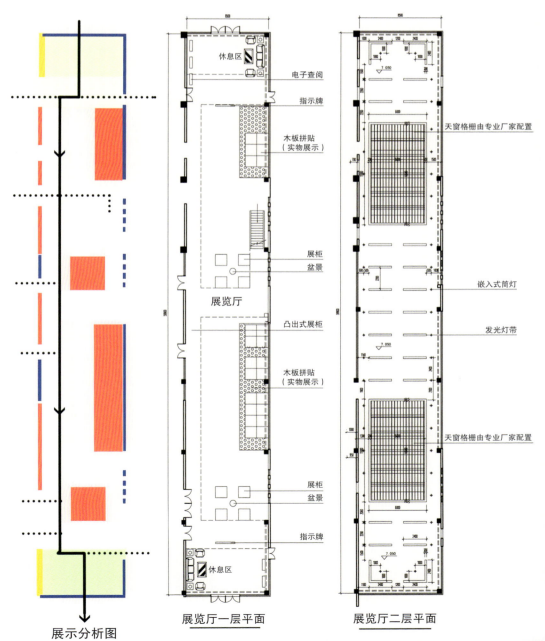

展示分析图　　展览厅一层平面　　展览厅二层平面

多功能厅，设计面积为 678 平方米，是文化中心最大、人员交流最为集中的空间之一，集多功能于一体。空间方面，设计延续建筑的坡屋顶形式并加以变化，以最大限度地利用上部空间。通过软质隔断对空间进行二次划分，满足多功能空间使用的要求。材料色彩上，将立面与顶面的材料统一，在视觉上形成一种延续，形成一种上升感。从观众席到舞台通过座椅与舞台背景艳丽的红色取得联系，连接成一个整体。在门楣和墙上端的条形装饰赋予了这个空间风格特征（图 210、图 211）。

娱乐厅，设计面积约 400 平方米。最大的特点就是运用各种手段将舞台、舞池与休息区巧妙地划分开：1.通过高差对比，以及对应的立面采用软包材料处理，使得舞台可以自然地成为视觉的焦点。2.舞池在整个空间的中心位置，方便集散。柱子、地面和顶面在材料上与周边的区别，使得舞池形成一个相对独立的空间，人们会更加自在地进行活动。特别是在柱子四个立面的处理上，在向舞池的两面采用镜面装饰，其余两面则用木装饰，这是对舞池的动与休息区的静的一种表达。而且镜面的使用使得比较粗大的柱子在一些视角可以被一定程度的消隐。3.休息区安排在四周，人在坐下来以后，对柱子和顶面划分出来的空间感受会比较强烈，从而在心理上产生一种置于喧嚣又独立于喧嚣的安逸感（图 212、图 213）。

图 210（左上） 多功能厅效果图　图 211（左下） 多功能厅平面图　图 212（右上） 娱乐厅效果图　图 213（右下） 娱乐厅平面图　图片来源：赵思毅工作室（绘）

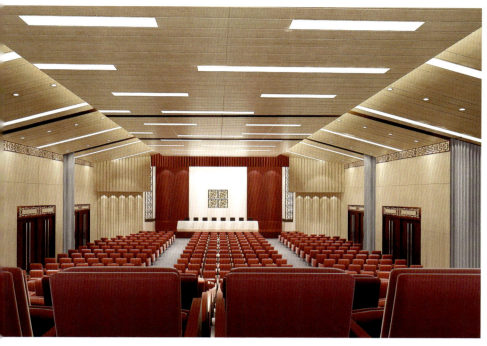
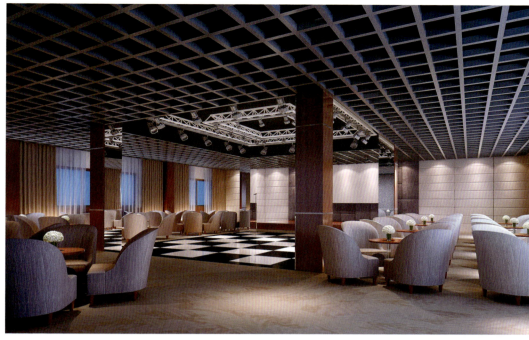
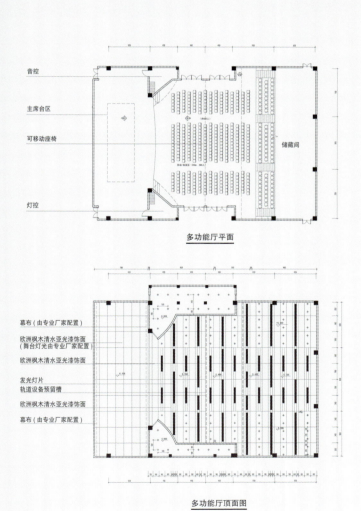

多功能厅平面

多功能厅顶面图

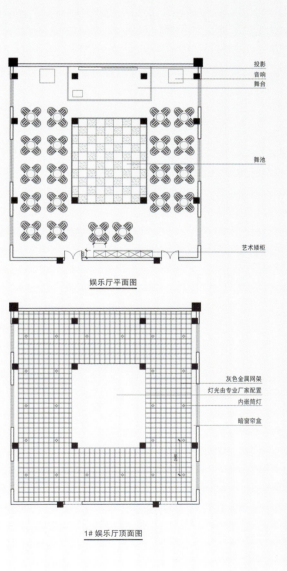

娱乐厅平面图

1# 娱乐厅顶面图

会议室面积为 86 平方米，其吊顶设计提取了保国寺内顶面元素，将两层斗拱与平棋、平暗相结合，剔除了原斗拱构造中烦琐的部分，只使用转角铺作和补间铺作，造型简约而不平淡。地面和与之相对的会议桌采用同样的木材，相互呼应，成为整个空间的视觉中心。在适当的地方配以传统工艺品装饰物作为点缀。材料方面以木材和乳胶漆饰面为主，地面为实木地板，色彩上以灰白和木色为主（图 214、图 215）。

贵宾餐厅，设计面积约为 60 平方米，是文化中心比较特殊的一个空间，需要综合传统与现代的品质特色。宁波江北保国寺大雄宝殿的三大特色之一的大藻井是保国寺精华中的精华，是重要性的象征。设计的着力点是在顶面的处理上，将保国寺的元素风格进行演绎设计，使得整个空间既有古韵又不失华贵。材料方面，顶面以木材和纸面石膏板为主，立面根据小空间的划分分别用乳胶漆和青砖装饰，地面也按餐饮和休息的分区分别用青石板拼贴和地毯铺设，又以席帘作为活动软质隔断。色彩方面，以灰、白色作为基调，并用艳丽的朱红色作为主色（图 216、图 217）。

图 214（左上） 会议室效果图　图 215（左下） 会议室平面图　图 216（右上） 贵宾餐厅效果图　图 217（右下） 贵宾餐厅平面图　图片来源：赵思毅工作室（绘）

1#楼北楼会议室（一）平面图

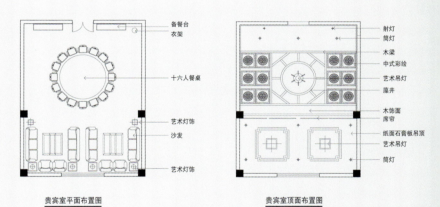

贵宾室平面布置图　　　贵宾室顶面布置图

1#楼北楼会议室（一）顶面图

贵宾室地面铺装平面图

# 2012　给你阳光

《给你阳光》是第二届世界青年奥林匹克运动会标志物国际竞赛方案。阳光和水是万物生长之源，阳光是上天的赐予，是一种机缘的象征。两千多年来长江流经于此是自然慷慨的赐予，而受者正是南齐诗人谢朓所言"江南佳丽地，金陵帝王州"的南京。城市标识《给你阳光》正是基于这种理解，以太阳为表达的主旨和艺术造型的基础，是对长江、阳光和这座城市三者互动的写照，作品的思想涉及所有充满了生机的机遇与聚会，包括2014年举办的青奥会。标志物位于青奥主轴线末端，毗邻夹江，图218是青奥村主轴线总平面，模拟了从不同角度及交通主要道路观赏标志物的效果，主要观察点包括青奥村主轴线各个路口、江心洲地区青奥轴线延伸点、扬子江大道南北两侧路口（图219）。

江心洲 Jiangxinzhou Islands

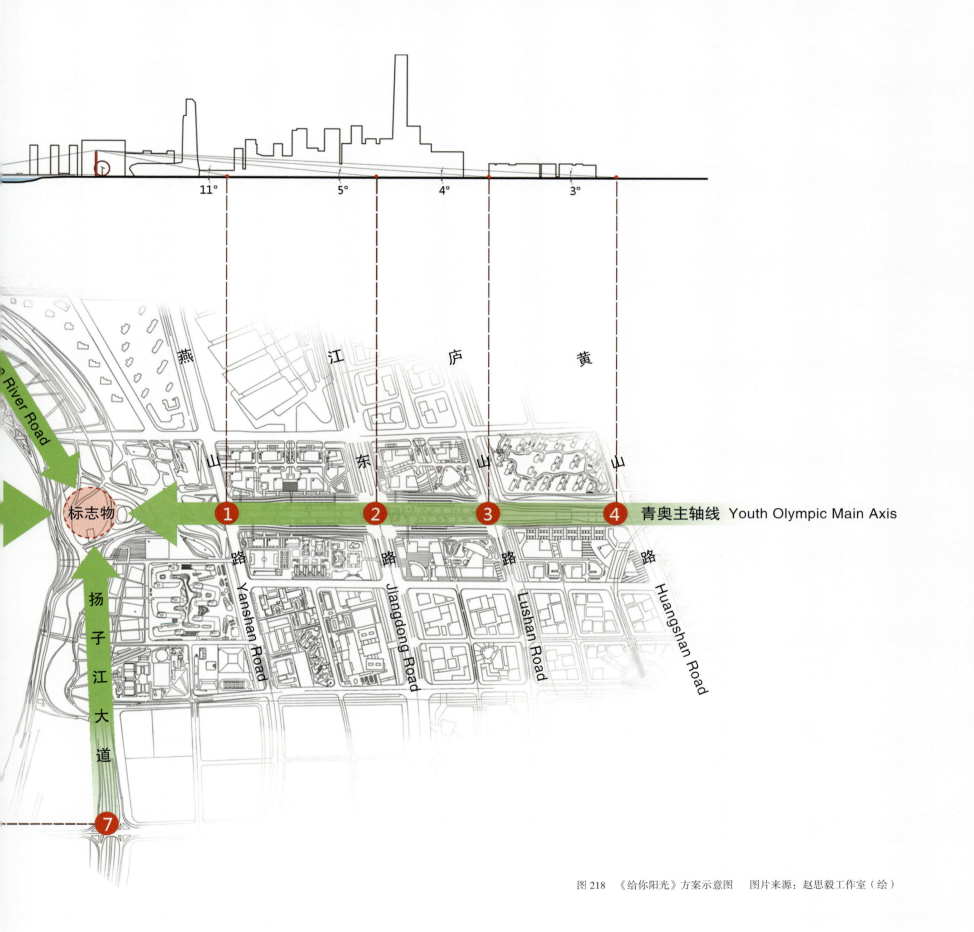

图 218 《给你阳光》方案示意图　图片来源：赵思毅工作室（绘）

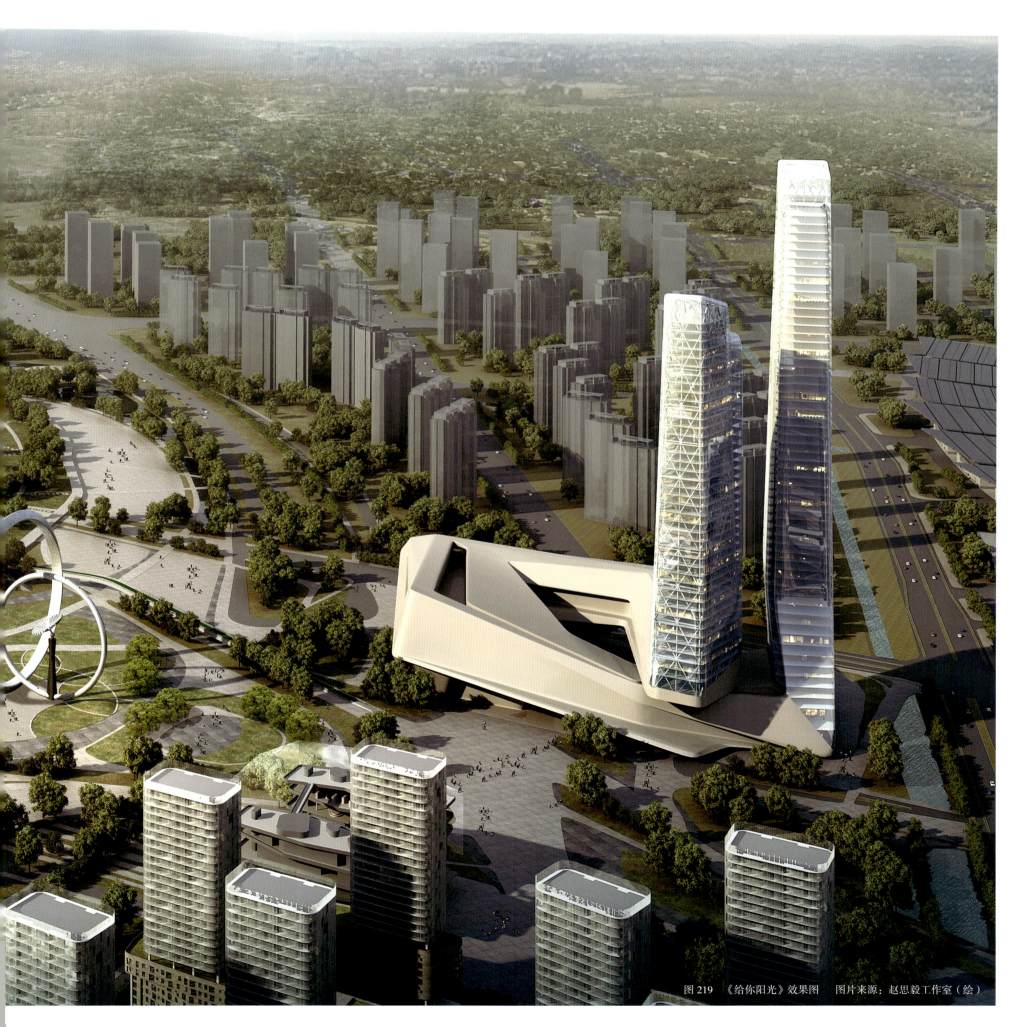

图219 《给你阳光》效果图　图片来源：赵思毅工作室（绘）

《给你阳光》装置由日、月、城市三个象征性部分组成。尺寸：日，100米，月，70米，城市，35米；材料：钢、钛金板、混凝土。日（图220、图221）：面向主轴线的圆环，取之于太阳的形象，造型单纯、简洁，在主轴的结点上划出一片空域，是造型的主体。圆环截面采用三角造型，使之更具阳刚的特征，同时也能更多地接受光照。

图220　《给你阳光》装饰模型　　图片来源：赵思毅工作室（绘）

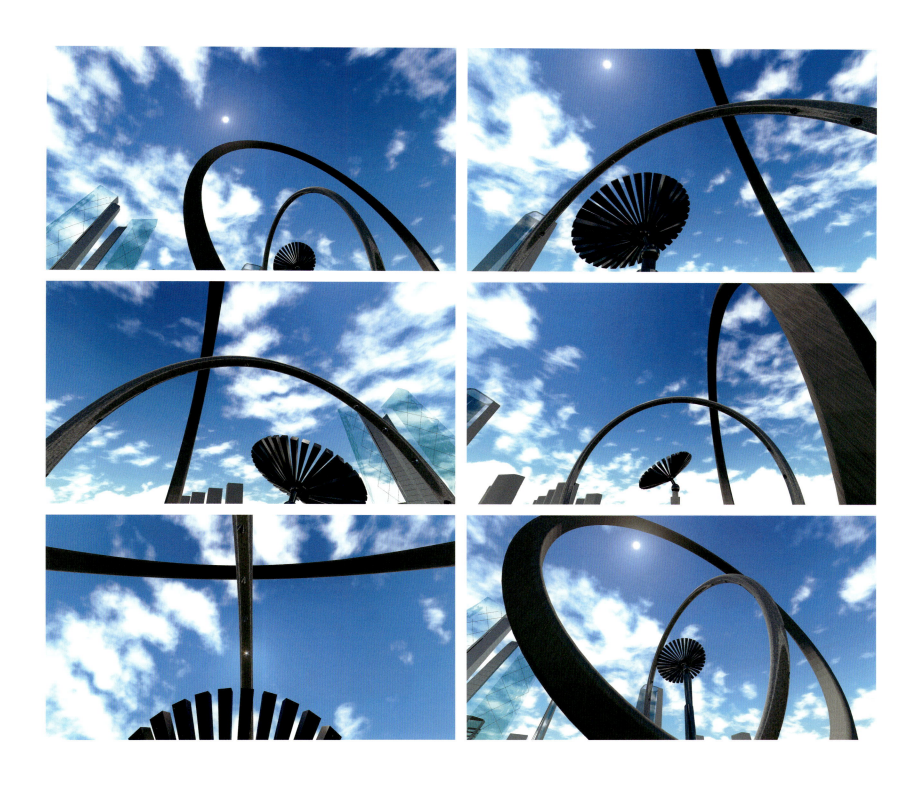

图 221　模拟光照系列图　图片来源：赵思毅工作室（绘）

月（图222）：采用圆环造型，与"日"环形成垂直角组合，两者相互渗透和联系。在月环上，根据阳光因季节的轨迹变化所产生的不同的照射角度设置不同的穿洞，并使初晨的第一束阳光直至日落的余晖在不同时辰中都会穿越相对应的孔洞，在周围的地面上投射出光影，使观者在观赏的过程中发现时光的闪耀，领略"太阳的画笔"的神奇。城市：月环的中部设置了一个竖向的艺术装置，该装置以"太阳花"的生物规律为创作的依据。它面向太阳，随着太阳的运行轨迹而旋转、张合（图223）。这个运动体的设置，象征着这个城市与阳光的互动，是这个城市能动力量的写照。

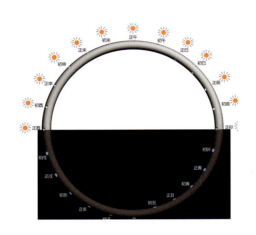

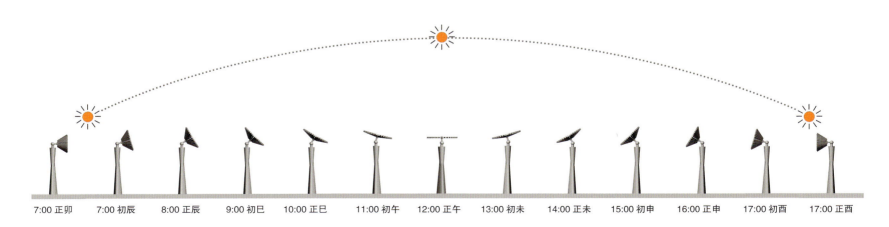

图222（上图） 日环与月环　　图223（下图） 装置运动轨迹示意图　　图片来源：赵思毅工作室（绘）

根据南京青奥村地区经纬度——E118°42' N31°59'，计算出太阳高度角分别为冬至日（12月22日）34°25'和夏至日（6月22日）81°27'，太阳花装置即在此角度范围内转动（图224—图226）。小环共打24个孔，根据太阳照度角，要求孔洞在圆环上呈现环形排布方式，其中小环中间的孔洞大小直径分别为1.4米和0.2米，洞长为1.6米，这种造型的孔洞可以保证一年中任意一天光线都能无阻碍地穿越（图227—图229）。结构类型：采用钢架结构体系。钢架采用钢结构箱型截面，并在局部采用混凝土组合方式。钢结构用量：以100米高计，大圆约2500吨，小圆及立柱约900吨，未包括中间开闭式装置，合计3400吨。基础说明：因该项目场地暂无地质报告，根据结构上部荷载初步确定本工程采用钢筋混凝土钻孔灌注桩。桩直径取1米，桩端送到基岩。预估该地区桩端到基岩桩长在70米左右。照明：在夜晚，日环（图230）的灯光模拟了太阳的光色；月环（图231）的灯光演绎着太阳在地球相反方向的方位和月亮阴晴圆缺的过程；地面（图232）灯光营造出繁星洒落的效果。

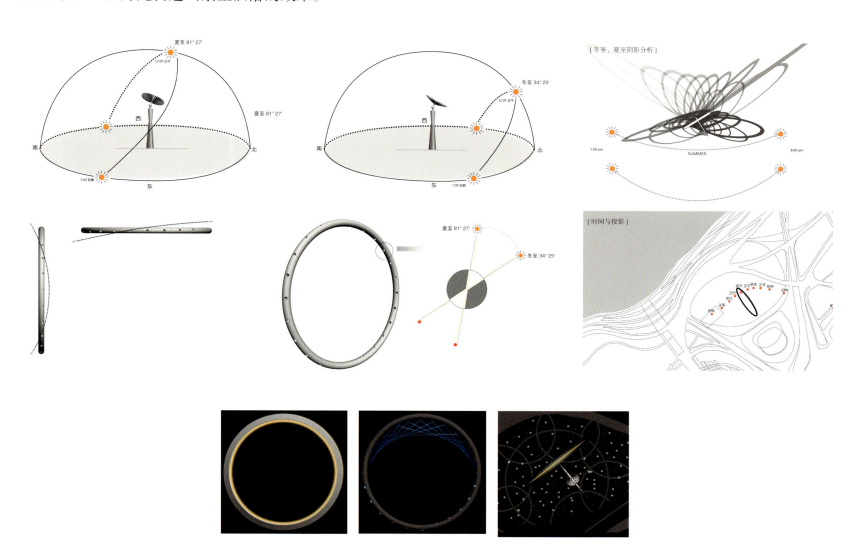

图224、图225、图226（上三图）　太阳花运动轨迹　图227、图228、图229（中三图）　孔洞排列示意图

图230（左下）　日环　图231（中下）　月环　图232（右下）　地面　图片来源：赵思毅工作室（绘）

# 2013　亳州城市规划馆室内设计

亳州城市规划馆室内设计（图233、图234）：门厅设计面积为333平方米，设计借用开敞的建筑空间、开放的自然光，开启空间上升的趋向以赢得明亮且高大上的空间感。我们把亳州城市地理信息以意向性转化为浮雕的形式安置在休息区的主墙面，与大厅的不锈钢河流雕塑相呼应（图235）。

图233（左图）　一层大厅平面图　　图234（右图）　一层大厅顶面图　　图片来源：赵思毅工作室（绘）

图 235 大厅效果图　图片来源：赵思毅工作室（绘）

会议室（图236），面积300平方米。效率是会议室设计要传达的核心内容，为了达成这个意向，设计中所有参与表达的元素都尽可能简约。铺装和照明烘托着明快而敞亮的会议中心区域（图237、图238）。

咖啡厅，设计面积为204平方米。设计努力弱化办公的特点，采用温暖色调，呈现简约而温情的休闲氛围（图239）。

图236（左上）　会议室平面图　图237（左下）　会议室顶面图　图238（右图）　会议室效果图　图片来源：赵思毅工作室（绘）

图 239 咖啡厅效果图　图片来源：赵思毅工作室（绘）

## 2013　陈赓 孔从洲雕像

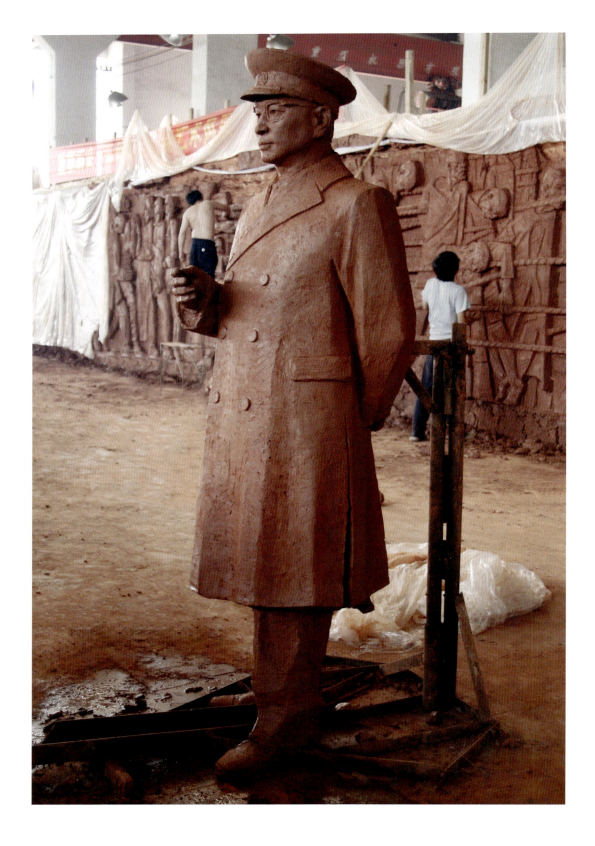

图 240　陈赓泥塑模型　图片来源：赵思毅工作室

陈赓、孔从洲雕像，材料：铸铜。中国人民解放军军事工程学院因校址在哈尔滨，所以又简称"哈军工"。哈军工于1952年开始筹建，1953年4月25日基建破土动工，9月1日举行第一期开学典礼，陈赓大将首任院长兼政委（图240、图241）。南京理工大学由"哈军工"分建而成，经历了炮兵工程学院、华东工程学院、华东工学院等发展阶段，1993年更名为南京理工大学。孔从洲曾任高级炮兵学校校长、炮兵工程学院院长（图242、图243）。

图241（左上） 陈赓雕塑剪彩仪式　图242（左下） 孔从洲雕塑剪彩仪式　图243（右图） 孔从洲泥塑模型　图片来源：赵思毅工作室

# 2013　江苏海事职业技术学院图书馆环境改造设计

江苏海事职业技术学院图书馆环境改造设计，时间：2013—2020 年，合作：鲍莉工作室。江苏海事职业技术学院江宁校区图书馆位于江苏省南京市江宁区江苏海事职业技术学院内，处于校园中心位置，南向正对校园主入口，建筑物最高 6 层，总建筑面积 24510 平方米，是新校区的标志性建筑。我们与校方共同达成了图书馆改造的目标，将单纯作为图书藏阅空间的"知识殿堂"升华为整个校园的"文化中心"和"精神家园"。改造后的图书馆不仅满足读书、阅览、办公等功能，还为各类校园文化活动提供空间，使其成为融合图书、展览、自习、交流、休闲、社团活动等为一体的文化综合体。本节中介绍的是我的工作室在设计过程中主要承担的部分。校史馆（图 244）出于对面积需求、交往便利性等方面的考虑，被布置在地下一层的空间里。该空间是实际的一层，室内地面标高甚至略高于室外的地面标高，与校区其他建筑交通便利，相关空间的使用可以避开图书馆的内部交通流线。因此学校的报告厅、接待室等重要空间都安排在该楼层。我们在地下层的核心部分用 U 形玻璃围墙圈出校史馆空间并进行相应的布置，注重时代性、人文性的理念表达（图 245、图 246）。

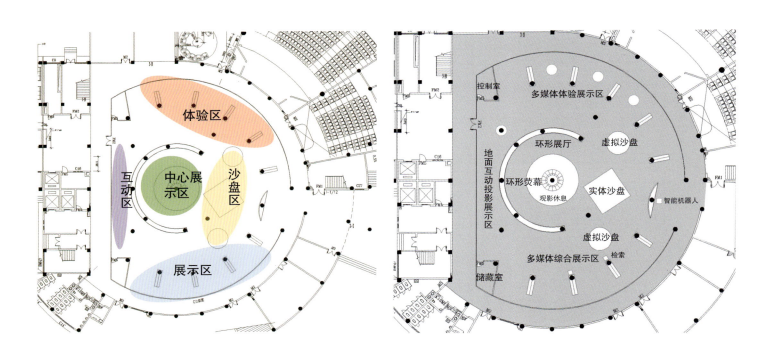

图 244 校史馆平面图　　图片来源：赵思毅工作室（绘）

图 245（上图） 校史馆轴测图　图 246（下图） 波浪式吊顶图　图片来源：赵思毅工作室（绘）

三层咖啡阅读区（图247）：随着新功能需求的增加，原功能空间分布单一的弊端显现出来，给新功能空间进行二次划分带来新的要求。图书馆原有的过道交通面积均远超规范需求，我们考虑有效利用以往闲置的空间来拓展新的阅读空间类型，因此借用过道空间增设咖啡阅读服务区（图248），该方案为咖啡阅读区的首轮设计方案（图249）。

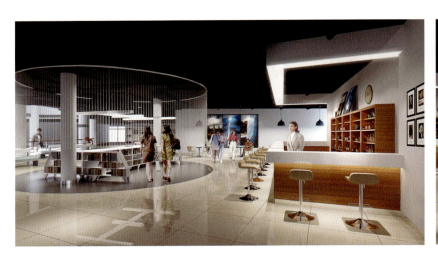
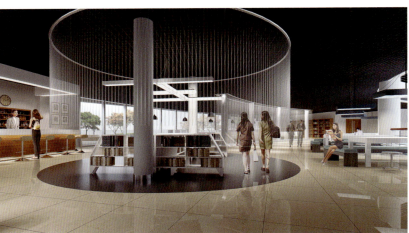
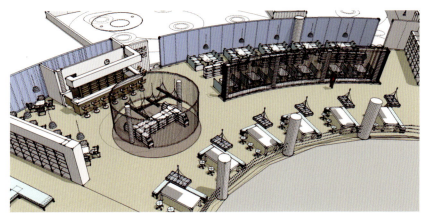

图247（左上）　咖啡阅读区效果图

图248（右上）　咖啡阅读服务区效果图

图249（下图）　方案模型　图片来源：赵思毅工作室（绘）

许多院校图书馆建筑的空间都是校、图兼管兼用，海事学院也不例外。设置在底层的几个功能性的空间，基本上是由学校层面统筹管理和使用，其中报告厅是结合校史馆等具有对外交流和服务功能的窗口空间来共同定位，因此也附加了必要的接待空间。我们根据报告厅现状，针对性地设定改造目标，采用圆环形状的平面进行布置，形成简约并更具流线特征的空间形态（图250），使用材料更趋向单纯和统一。由于布置合理，看似缩小的空间却取得了更多的座位数。我们进行了系统的声学、照明设计，对配套设施做了更新和升级，配备了同声翻译等设施以满足召开国际性会议的需要（图251、图252）。

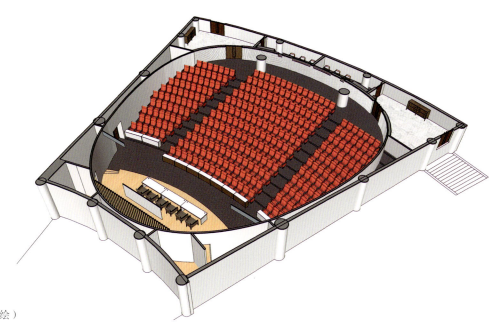

图 250（上图）　报告厅模型
图 251（左下）　报告厅背立面效果图
图 252（右下）　报告厅主席台效果图　图片来源：赵思毅工作室（绘）

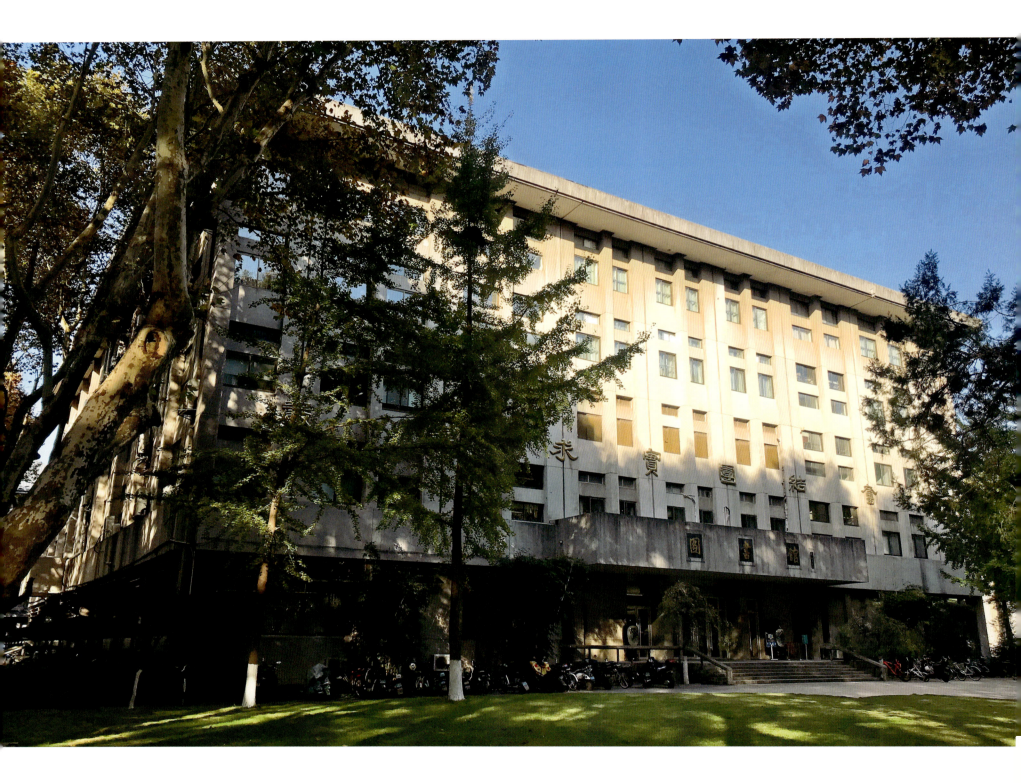

图 253　东南大学四牌楼校区图书馆建筑外立面　图片来源：邢海玥（拍摄）

# 2015　东南大学四牌楼校区图书馆改造室内设计

东南大学四牌楼校区图书馆改造室内设计（图253），设计面积：约1000平方米。建筑改造设计：冷嘉伟、侯文杰等。我们工作室主要负责室内设计工作。四牌楼校区图书馆始建于20世纪80年代，作为分设在各校区之一的图书馆，改造时主要注意工学分馆的职能。旧建筑改造项目常常会有一个有趣的工作开端，我们翻阅着当年用手工绘制建筑图纸的时刻是一个追溯过往岁月的契机。1983年的设计图纸上有诸多印迹，历经日后修修改改也已不全是当年的容颜（图254—图257）。

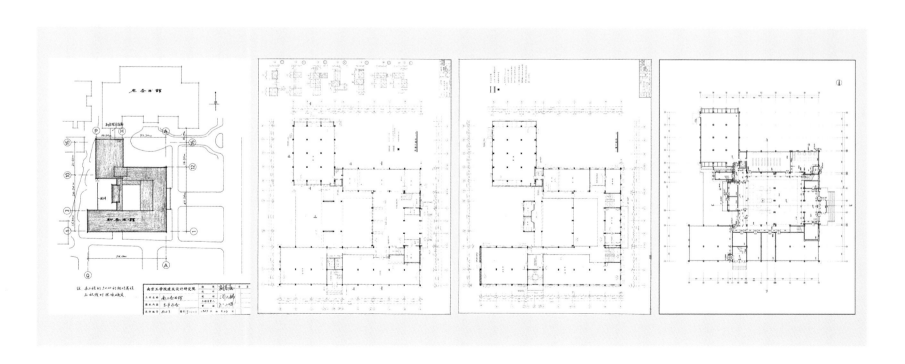

图254、图255、图256、图257（从左往右）　四牌楼校区图书馆方案系列图纸　图片来源：赵思毅工作室（绘）

新的方案重新组织了空间的组合关系和功能分区，将原建筑四面围合中设天井的空间格局改造成一个顶部设采光天窗的室内共享大厅。我们用室内添加装饰柱的方法梳理新空间的柱网关系，规整了由室外转变为室内所带来的空间秩序，把智能管理设施引入该空间，对图书借还、阅读和图书收纳等功能进行整合分布（图258）。新的阅览大厅被设计成为阅读与服务并存，同时具备适应多人或独立阅读方式的包容性空间，因此阅览区家具布置分成多种组合（图259、图260）。新的图书馆因此具有学习交流与休闲的多种适应模式，包括适当的休憩也被该空间所包容（图261）。

重新组合后的室内大厅使用了较为统一的装饰材料，从而呈现出一种单纯的色调（图262）。在顶面我们采用井字形、大小与高低交错的条形发光带（图263），形式上呼应着大厅顶部预留的方形采光天窗（图264、图265），构筑一张由光带组成的网。为了强化这个光形式的表现力，吊顶的其他部分都统一涂装成了深色（图266）。

设计是一种生活方式。对于图书馆而言，设计也体现着它对于新环境的期待和态度。经过几番会审，最终将图书馆东北角的一间阅览室改造成了咖啡馆，严格来讲是咖啡阅览室（图267）。这个空间的外墙全部改成落地玻璃，校园的景致终于可以进入读者的眼帘（图268、图269），至此，东南大学四牌楼图书馆的首个咖啡馆诞生了（图270）。

图258（左图） 图书馆通高大厅　图259、图260、图261（右上、右中、右下） 图书馆家具及休息空间实景　图片来源：赵思毅工作室

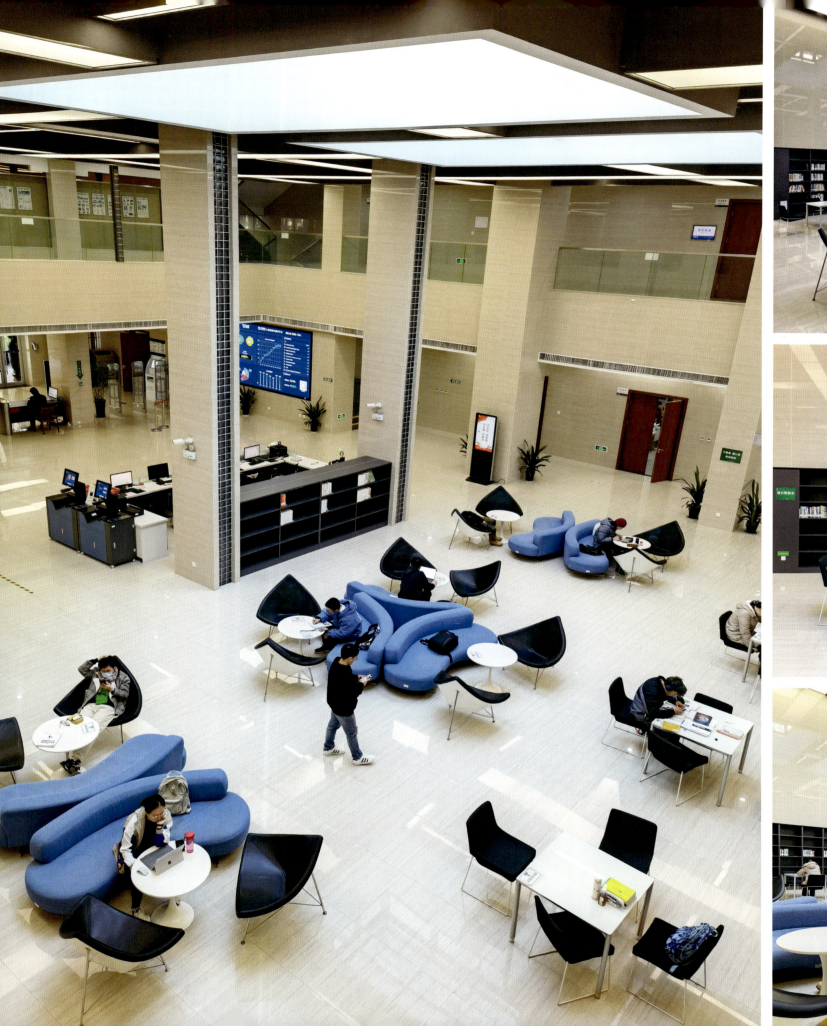

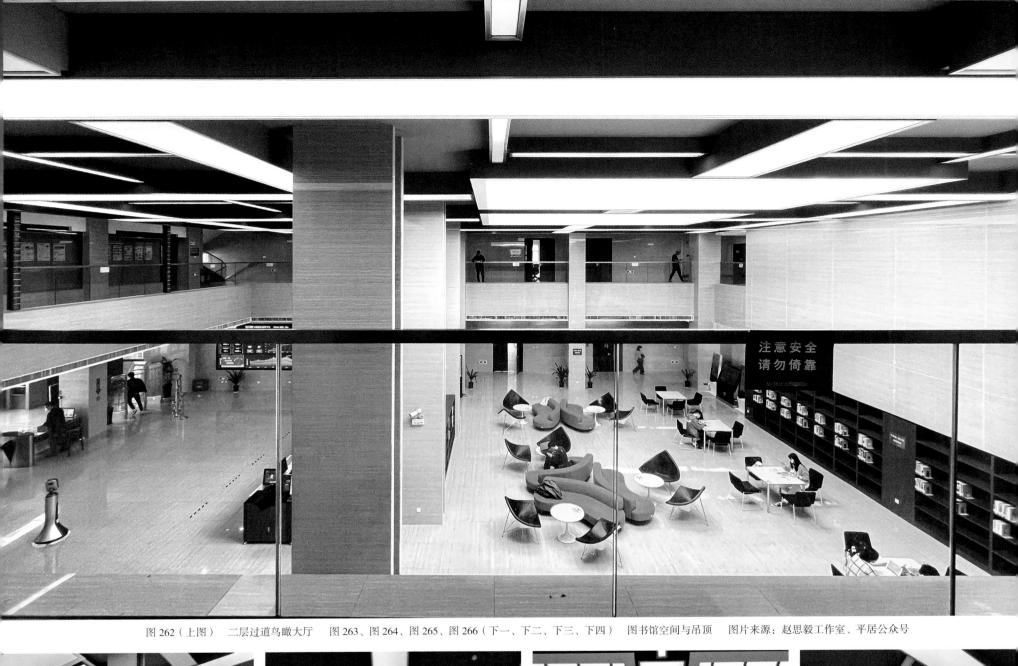

图 262（上图） 二层过道鸟瞰大厅　　图 263、图 264、图 265、图 266（下一、下二、下三、下四）　图书馆空间与吊顶　　图片来源：赵思毅工作室、平居公众号

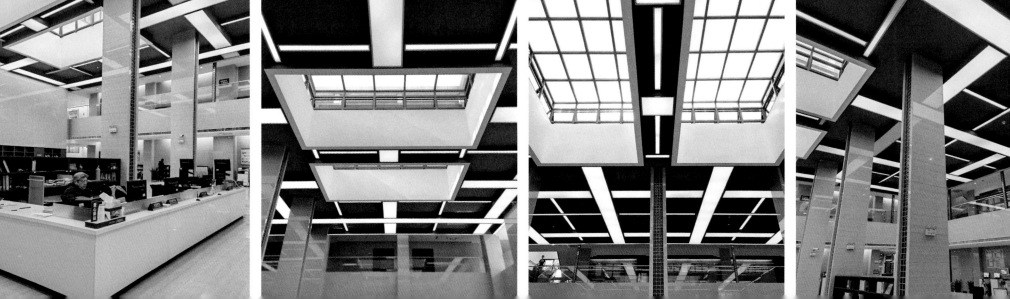

图 267 咖啡厅入口 图片来源：赵思毅工作室

图 268 咖啡阅览一角

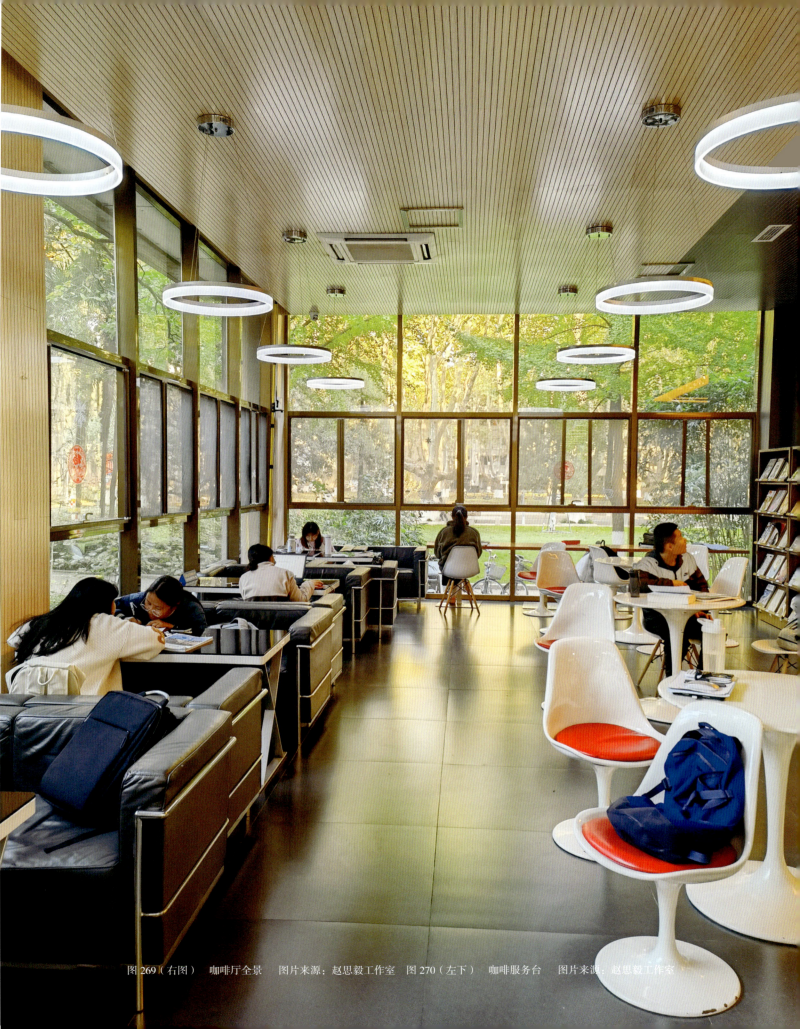

图 269（右图） 咖啡厅全景 图片来源：赵思毅工作室 图 270（左下） 咖啡服务台 图片来源：赵思毅工作室

2016—2020
ART AND DESIGN

# 2016　色彩记忆

东南大学四牌楼校区图书馆多功能厅装置设计《色彩记忆》：如何给后续改造的东南大学四牌楼校区图书馆多功能厅这个空间增添一份情怀？我们选择自己动手做"软装"。我们在两个墙面增设了条形的透明亚克力方盒，方盒边上放置着装有各种色彩的橡胶球（图271、图272）。这是通过色彩对于情绪表达进行记忆的游戏：所有进入该空间的人都可以按照自己的心情和喜好选择相应的彩色球投放在方盒中。经过时间积累，方盒子保存了象征曾经到来的读者当时心情的彩球，成了读者心情的彩色晴雨表。这个装填各种彩球的彩色盒子也成就了这个空间的艺术装饰的意义（图273）。

图271、图272（上图、左下）　色彩记忆亚克力装置　图片来源：何志宏（拍摄）　　图273（右下）　彩球桶　图片来源：赵思毅工作室

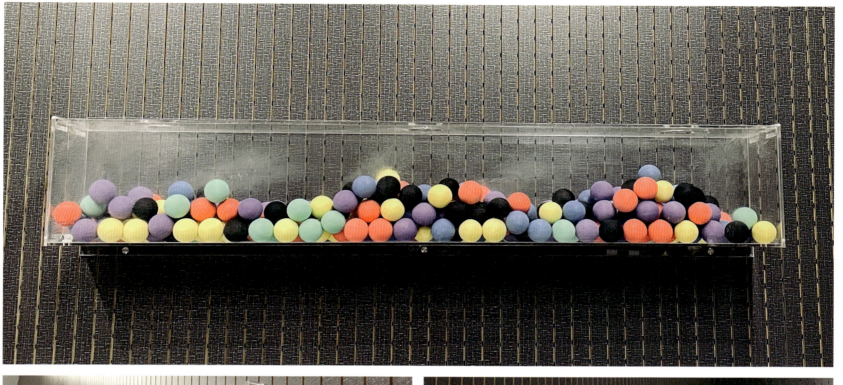
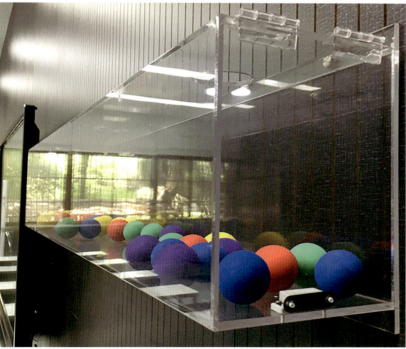

# 2016 第十五届威尼斯建筑双年展平行展

我收到威尼斯建筑双年展组委会的参展邀请并于2016年5月前往威尼斯参展,这是继2005年受邀参加荷兰鹿特丹建筑双年展后再次赴欧参展。这次展览期间有许多备受各国设计行业关注的问题,本届策展人Alejandro Avarena共提出十四项概念关键字,如"隔离""平等""卫生设施""自然灾害""住宅短缺""移民""犯罪""污染""交通"等供参展团队思考。我们的主题是Mutual Existence,即互为存在。我们希望可以与各国的同行们来探讨共同的话题,许多发生在我们身边的事同时也发生在这个星球的其他地方,这就使得我们面临许多相似的问题。因此我们总结了工作室设计的七桥瓮生态湿地公园中的节点——自然广场及艺术作品参与这个交流(图274)。

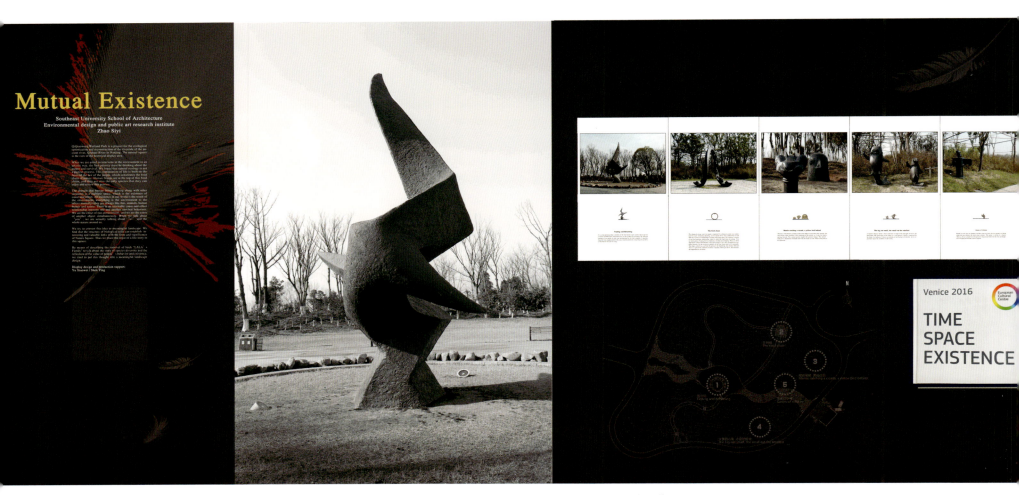

图274 威尼斯建筑双年展作品展板　图片来源:赵思毅工作室

我们将生命交互的故事转化为景观与艺术的语言并带到了意大利的威尼斯（图275、图276）。我们要表达的核心内容是：人类与其他生物相处的领域是一个复合空间（图277），是自然赋予我们的存在方式。我们生存的这个星球上的一切存在都是环境相互作用的结果，人与自然之间存在着必然的因果关系。我们是一个环境的因，同时也是另一个环境的果。我们将这种想法付之于具体的作品，通过描述一个鸟类"家庭"（图278）的生存来演绎生物多样性的故事。

图275（左上）　展区布展　图276（右上）　威尼斯建筑双年展开幕　图277（左下）　鸟类模型　图278（右下）　方案示意图　图片来源：赵思毅工作室、黄春华

# 2016　南京市郑和广场雕塑设计

南京宝船厂遗址公园，曾经是中世纪最大的造船厂，为郑和下西洋建造了数百艘宝船，至今仍留有3个长达四五百米的造船船坞。这个项目的计划是在毗邻公园东侧的郑和广场设置城市公共雕塑和环境设施，即为连接城市主干道起到自东向西的引导作用，也是衔接城市和历史遗址的一个过渡空间。图279为郑和广场的总平面图，红点处为公共导视牌规划点位，下层广场是衔接广场各个区位的交通核心区域，地面为海洋主题的蓝色铺装。

我们对广场环境做了视线分析（图280），在此基础上进行雕塑方案设计。作品《乘风》（图281、图282）的字面意思是：凭借风，驾着风。同时也蕴含一种美好的愿望：船乘风而行，国因势而昌，这正是乘风理念的起始点。"好风凭借力，扬帆正当时"。古往今来，新时代秉承着历史的智慧和寄托再度起航。这也正是"乘风"理念的真正内涵。

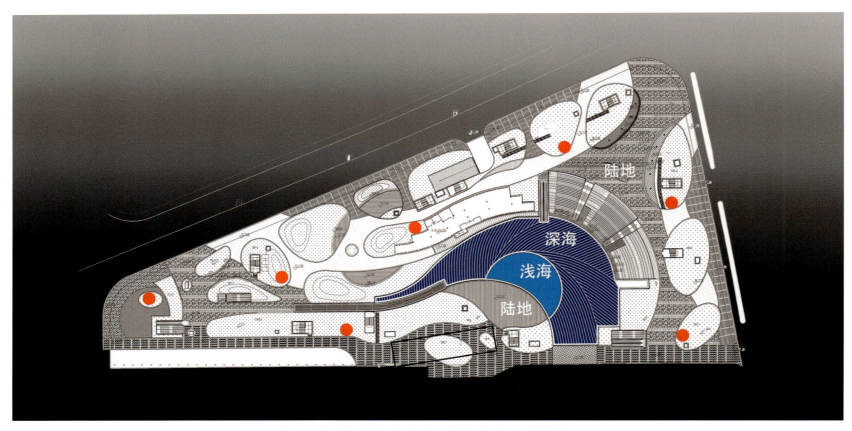

图279　郑和广场总平面图　　图片来源：赵思毅工作室（绘）

图 280（左上、中上、右上） 场地视线分析图　图 281（左下）、图 282（右下）　《乘风》雕塑与环境　图片来源：赵思毅工作室（绘）

167

# 2016　上海东岸开放空间雕塑国际竞赛

图 283　Google 卫星地图

《一江春水》是意向的叙述，象征的表达。设计充分考虑了该地区规划定义与环境特质。黄浦江东岸贯通设计的理念与上海历史上"得一龙，江水通""春申理水"有异曲同工之意。本设计处在上海最具影响力的金融中心地域陆家嘴节点，曾是历史上"风翻白浪花千片"所在地（图283）。因此作品的构思着眼于展现上海自身的地域文化特征，以此展现其在世界各大洲重要城市中的艺术品质定位；着力于回应时代对城市发展与自然相融合的希冀，并成为联系彼此的纽带。设计考虑了多重感官的体验，从视觉、听觉等方面进行体验性设计，其中雕塑主体四周的互动影像视听装置是供游人多重体验的形式，也是作品意义延伸的窗口，为日后多面向的主题表达提供了可能性。如将历史上已经消失的上海八景之一"黄浦秋涛"制成景观影像，于每年的观潮日再现，为沪人拂去历史的尘埃，寻觅往昔的浦江风韵，并重现于21世纪的陆家嘴上（图284）。

上海东岸开放空间雕塑国际竞赛作品《一江春水》，时间：2016年。城市的形成与发展莫不与河流相关，《圣经》开篇写道："神的灵运行在水上"。智者乐水，水是智慧与灵性的象征，《一江春水》构想基于黄浦江与上海的故事。我们追溯黄浦江流域的源头——浙江安吉海拔1587米的龙王山以此为起始，一路腾云跌宕，自上而下，盘缠萦绕，涓涓滋润，兼覆无遗，从而构成作品流动的主旋律。《一江春水》构造方式形成了地面较为通畅的行走与活动空间，人们可远眺也可穿梭于巨大的雕塑之中，体验被作品拥抱的感受。雕塑通体拟采用不锈钢镜面材质，可适时映现出浦江两岸的景致：如鲫的江轮、万家灯火及行人（图285）。

图284（右图）　《一江春水》雕塑与环境　图片来源：赵思毅工作室（绘）

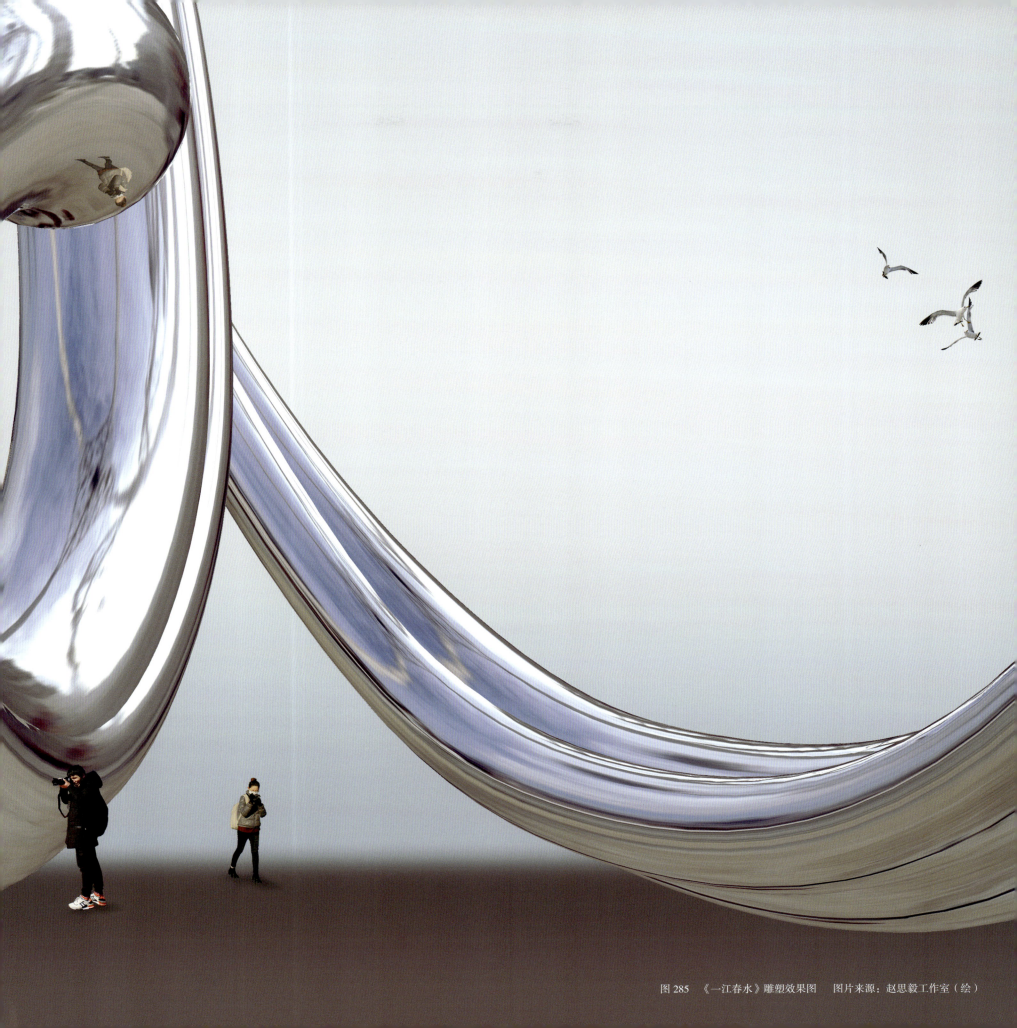

图 285 《一江春水》雕塑效果图　图片来源：赵思毅工作室（绘）

《并蒂花开》（图286）："牵情复比并头花，并头连理愿千秋。"（陆深）。曾经的世事变迁使得上海形成了今天的经济与文化特征。这一对并蒂花是相连共生的象征，作品《并蒂花开》处于上海东岸开放空间的核心节点——金融中心和陆家嘴的双核区域，是诠释了"并蒂共生"理念十分恰当的场所。作品构想源于并蒂花，主体造型由上下两部分组成，象征并蒂而生、同枝相连。雕塑自然舒展的造型是城市开放精神的象征，你中有我，相融相生。雕塑表面采用不锈钢镜面，周围江水与城市的映射给人以生动的视觉体验和遐想空间。造型下部连理复连根，两个造型的组合形成了雕塑作品的内部体验空间，是进入作品内部进行互动体验的场所。当游客进入内部区域，摄像机便会自动捕捉游客并投放在环形屏幕上，增加游人与雕塑的情感联系以及在空间中的参与感。地面设置环形感应带，以空间入口轴线分成对称的两部分，根据行走的特征呈现并蒂花开的光影形象（图287）。

图286（左图） 《并蒂开花》雕塑模型
图287（右图） 雕塑立面示意图　图片来源：赵思毅工作室（绘）

# 2017　东南大学建筑学院陈列馆室内改造设计

图 288　室内设计方案图纸　图片来源：赵思毅工作室（绘）

建筑学院中大院的陈列馆改造设计持续了半年多。这类任务的空间不大，但责任往往不小，修修改改不断调整贯穿了整个施工阶段。这里展示的只是在设计过程中的图纸（图288），展厅面积共111平方米，虽然是一个小空间，却是一个功能紧凑、空间效率很高的展示厅。展示空间的自然采光受限，主要靠人工采光，室内的垂直界面都采用白色，所有人都支持明亮简约的表现方式。陈列室（图289）分为展示和会议两个空间，展览布置工作动用了各个学科的力量。入口处保留了吴良镛院士赠送的杨廷宝先生铸铜雕像（图290）。展示内容划分为图文加实物（图291—图293）；展厅中间加入教学课程模型（图294）。改造时增设的小会议室很实用也十分受欢迎，作为中国现代建筑教育的摇篮，会议室墙面很励志地挂着建筑学院历届毕业的院士像（图295）。展厅照明以重点照明为主，考虑到展品色彩还原的需要，主要采用了5000 K色温的电光源。

图289（左上）　陈列室入口　图290（左下）　杨廷宝铸铜雕像　图291、图292、图293、图294（右上一、右上二、中一、中二）　陈列馆展区实景系列组图

图295（右下）　会议室　图片来源：赵思毅工作室

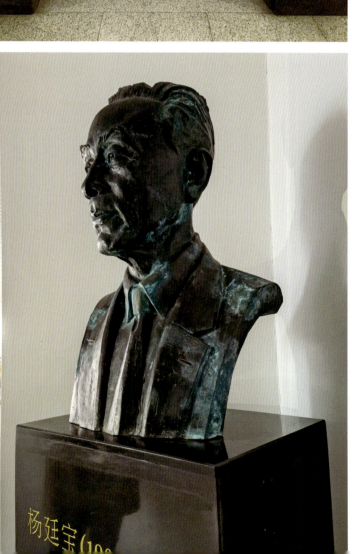

# 2018 第十六届威尼斯建筑双年展平行展

工作室的工作受到持续的关注,我们被邀请参加2018年的双年展。作为本届双年展的策展人,来自Grafton建筑事务所的伊冯·法雷尔和谢莉·麦克纳马是双年展委任的女性建筑师策展人。她们将本届双年展的策展主题定为"自由空间(Free Space)",在不限定空间、不限定时间、不限定对象的情况下,给建筑师最大自由的范围进行设想和建设。但它同时又是有约束性的,要求建筑师在有限空间中表现人类的意识与慷慨精神。从这个角度来看,建筑不再仅仅是作为一个庇护、活动的场所,策展人将建筑设计上升到了一种更高的哲学层次上,要求建筑空间同样也能满足使用者的精神追求,对建筑的核心议题进行讨论,鼓励建筑师们自由地发挥想象。我们对这种号召的回应是"Urban Color"——城市色彩(图296—图298)。

图296(左图) 展览作品集　图297(右图) 城市色彩规划区位　图片来源:赵思毅工作室

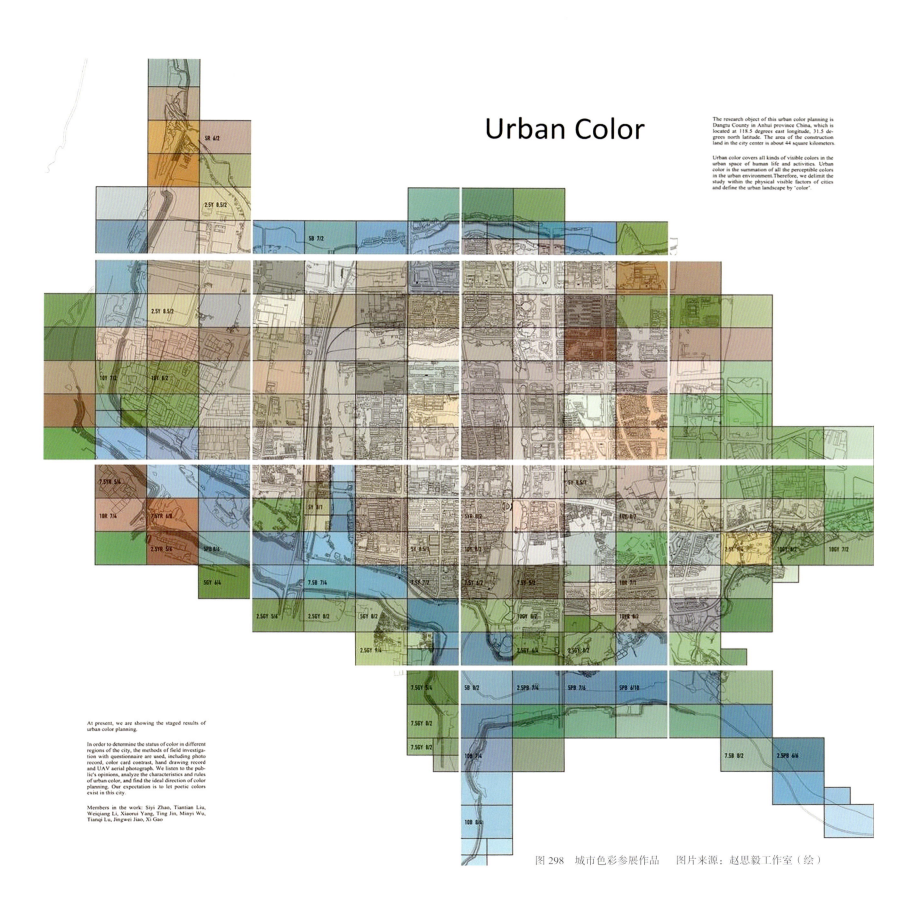

图 298 城市色彩参展作品　图片来源：赵思毅工作室（绘）

色彩是城市视觉形象的一种表象，可以从中发现城市文化、历史的渊源，这种表象是这个城市的名片。同时，色彩可以体现出人们精神层面最本质的面貌。对城市色彩问题的关注和研究，是对社会人文状况进一步的理解和诠释。理解城市色彩对于传统社会的历史、文化、审美观念的信息承载性，有助于在现代社会中找到通往传统文化的途径。色彩是客观的存在，一旦被纳入城市的范畴，它就显示出非常鲜明的自然和人文的双重属性。这不由得让人想起历史上关于色彩的争论：17世纪牛顿用三棱镜折射阳光分解出了七种基础色。在此基础上牛顿得出结论："白光是所有色光的复合。"牛顿的光学色彩理论在当时遭到了歌德的抨击。歌德从人的日常感知出发来反对牛顿的色彩理论，他在文章中叙述道："黄昏日暮时，在白纸上置放一根光线微弱的蜡烛，并在蜡烛和渐渐暗淡的阳光之间竖一根铅笔。夕阳照到铅笔在烛光下产生阴影，阴影部分呈现一种异常美丽的青色。"今天看来，两者的争论正是色彩研究两个不同的视角。牛顿的色彩理论立足于物理学的立场，而歌德的理论则是从心理学出发。牛顿、歌德之争揭示了色彩研究两种主流方向。这些争论对于今天的意义是促进色彩学与色度学的结合，人在认识自然的同时也发现了自己（图299）。

图299　色卡测色系列组图　　图片来源：赵思毅工作室提供

这次展出的核心目标，就是要表达色彩与城市客观存在着的关联性，这也是进一步研究城市色彩人文意义的基础。城市历史中最原始的色彩源于当地的土壤、石材矿产、地方植被等（图300—图303）。由于技术的限制，早期交通和运输能力落后，无法承担建筑材料这种较大规模的运输。历史城市在建设之初大多采用的是当地的材料，形成了具有地域特征的建筑色彩风貌。因此，后人通过对这种材料色彩的组合分析可以推断出城市历史色彩的基本面貌。而我们参加这次展览的内容正是对地方建筑、材料、植被等进行记录、研究的过程（图304）。

图 300、图 301、图 302、图 303（左上、左下、中上、中下） 城市色彩调研全过程　图 304（右图） 威尼斯建筑双年展地址　图片来源：赵思毅工作室

图 305　活动现场安装系列组图　图片来源：赵思毅工作室

工作室联合了英国爱丁堡大学的代表合作参展。在确认了展览任务之后，年轻的学子们开始承担了主要的组织准备工作。这个展览和交流是属于年轻人的，他们前期曾参与了这个研究的全过程，交流是这个研究的延续，我们记录了展览现场的工作情况（图305）。

展览期间的威尼斯就是一杯醇红的葡萄酒。就像司汤达说的："只要你懂得感情，你就会倾家荡产来看一看意大利。"（图306）

图306　意大利风情　图片来源：百度百科 https://www.jj20.com/bz/jzfg/ggjz/220161_5.html

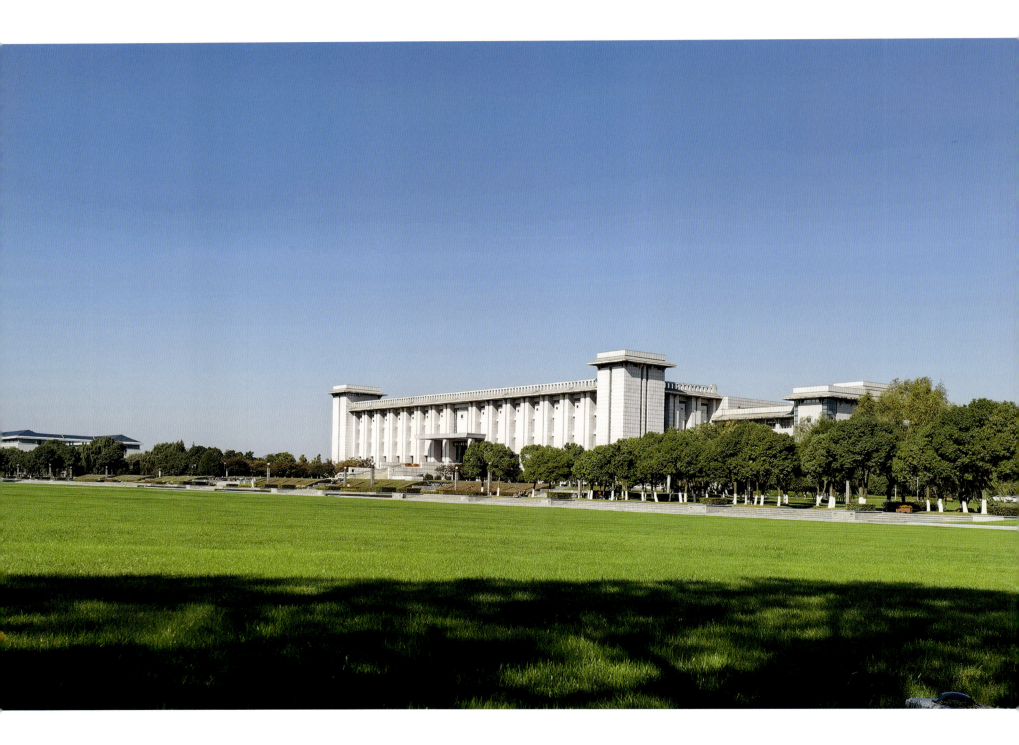

图 307　李文正图书馆建筑外观　图片来源：赵思毅工作室

# 2018 李文正图书馆室内改造设计（一期）

东南大学九龙湖校区李文正图书馆于 2007 年建成，建筑面积约 5 万平方米，由齐康院士领衔设计（图 307）。东南大学四牌楼校区图书馆改造之后，每天入馆的读者人数与改造之前相比成倍数地增加。新的阅读大厅等空间吸引了许多的关注，甚至成了电视剧拍摄的打卡地。这是令人欣慰的消息，设计使许多人领略到了它的意义。2018 年东南大学九龙湖主校区的李文正图书馆开启了改造的进程。第一期改造主要的内容是图书馆南入口大厅，正厅，一层阅读体验中心，二层东、西阅览室（图 308）。改造目标是综合提升图书馆服务职能，需要在设计层面落实的目标是优化空间与服务功能、提升阅读体验、实现智能化等。建设方希望图书馆的改造目标要结合国内高校图书馆的定位，为此我们联合组织了国内部分重点大学的图书馆设计考察，调查研究之后确定设计的坐标点。

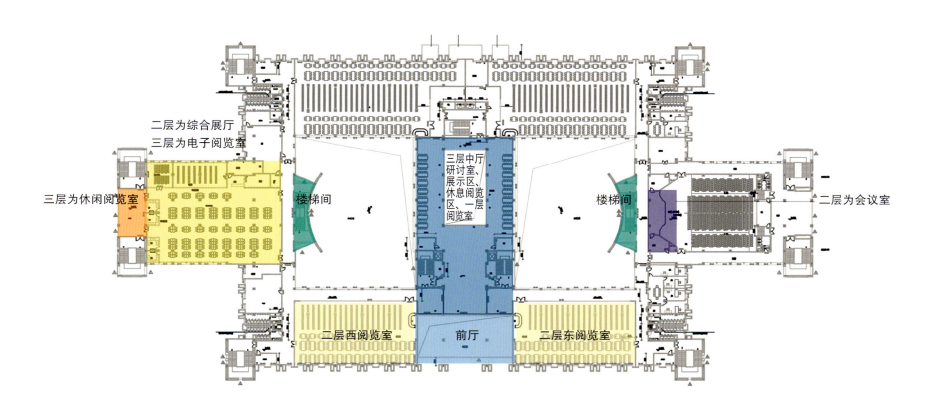

图 308　李文正图书馆室内改造平面图　　图片来源：赵思毅工作室（绘）

经过各个层面的研究总结，我们计划在空间组合方面采用集合式空间使用原则，就是把多种功能的需求以技术的方式融入同一个大空间中。在装饰层面，我们采用了先减后加的设计策略。保留了原建筑最基本的元素，着重在已有的装饰材料组合上做减法，并寻求一些新材料和做法加入进来完成去繁归简的过程。如在大厅（图309），我们采用完整的玻璃面替代原凹凸复杂的墙面，剔除所有吸引视觉的烦琐细节，最大程度净化围合面的视觉元素。大厅的高度在吊顶面完成后为7.8米，考虑到空间的照明层次，设计采用LED灯珠与软膜把大厅中部的两个柱子的上端做成了垂直的发光体，形成一个水平与竖向结合的空间照明方式（图310—图312）。希望用最简约的空间形式与使用者进行交流，但体验却是丰富的。相信越是简约的空间越会使人有存在感，这是这个时代给予我们的审美判断。

图313为李文正图书馆南入口大厅的烤漆玻璃墙面、铝格栅金属吊顶、LED照明系统的施工现场。

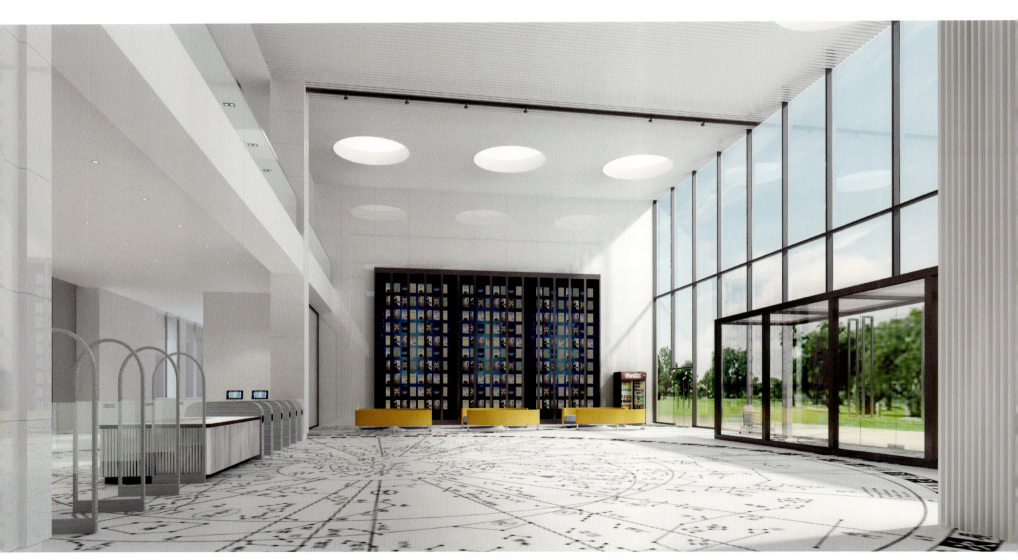

图309　大厅效果图　　图片来源：赵思毅工作室

图310、图311、图312（左上、右上、左下） 空间照明系列组图　图313（右下） 现场施工　图片来源：赵思毅工作室

二层中厅是连接二、三层阅读、服务、交流和信息查询与交互的交汇空间，是图书馆建筑主轴线贯穿的核心区域。设计选择了书墙作为这个主轴线上增设的重要节点，希望它以自身的特色成为该空间的视觉中心。书墙并非仅仅发挥书架的作用，它是图书馆每两年一期通过书的组合表达主题的展示窗口，在首期改造项目完成后，图书馆用书籍组合成了"I LOVE SEU"字样，一时间成了网红景点。现在照片中的组合是第二期主题展示内容，图书馆选用"书"的繁体字来回溯本源（图314）。

图 314 二层中厅
图片来源：赵思毅工作室

一层阅读体验中心是建成后最受读者欢迎的阅读区域之一。内部智能化设施和服务功能的配置也十分完善，有智能流动检索屏等。设计把阅读环境服务目标指向年轻化，并且在色调、家具、照明和材料配置元素中都保持着目标的一致性（图315）。

图315　一层阅读体验中心
图片来源：赵思毅工作室

二层东、西阅览区（图316）为多功能阅览区，设置有封闭式阅读仓、无声钢琴等设施（图317—图319）。每一个读者在这个建筑中都可以找到属于自己的空间，怡然自得又聚精会神（图320）。

图316（上图） 阅览区效果图　图317、图318、图319（下一、下二、下三） 阅读区设施实景　图片来源：赵思毅工作室

图 320 临窗阅读区
图片来源：赵思毅工作室

# 2018　安徽省当涂县城市色彩规划

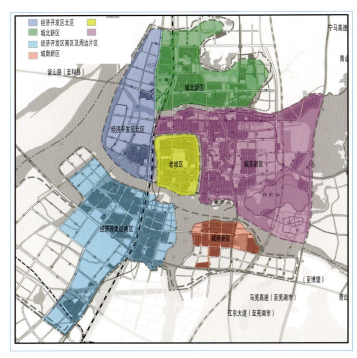

图 321　当涂城市色彩规划区位　图片来源：赵思毅工作室（绘）

受当涂县城乡规划局委托，工作室承担了当涂县城市色彩规划的编制任务。我们按照任务要求按部就班地开展了一系列的调研、整理、分析等工作，编制完成《当涂县建筑色彩规划研究报告》《当涂县建筑色彩控制技术导则》《当涂县建筑外立面色彩应用指导册》成果文件（图 321）。

城市色彩调查是城市色彩规划的基础。调查的过程不仅仅是对目标地域全方位的资料收集，其成果更是为当地城市色彩资料的创建提供了素材。调查作为规划设计的前期工作，首先要对本次设计目的与目标有所了解，在此基础上进行有针对性的调查取样。其次，在调查地点的选择上要遵循特征明显、代表性强的原则。再次，要尽可能全面地收集数据资料，包括色彩采集调查和公众意愿调查，从而为后续工作做准备。基本步骤如下：1. 调查对象的确定与调查计划的确立。调查范围有自然物品，如当地的土壤、石材以及用它们制造的建材，环境中呈现主要色彩的植物。间接对象有介绍当地历史、风俗的图文资料。2. 对调查对象进行色彩的采集并记录调查状况；方法有速写（图 322）、色卡记录（图 323—图 325）、摄影（图 326）和使用测色仪等。

图 322 速写　图片来源：赵思毅工作室

图 323、图 324、图 325（下一、下二、下三）　色卡测色　图 326（下四）　无人机航拍　图片来源：赵思毅工作室

图327 当涂老城区色彩定位　图片来源：赵思毅工作室（绘）

运用"空间混合"与"织补城市"理论，以针灸的方式对现有老城区色彩加以编织修补、提升整合，使老城区色彩从无序走向有序。在充分考虑已有老城区的色彩环境基础上，通过调研建筑群或重点建筑色彩现状，分析总结色彩样本，对碎片化的建筑色彩斑块进行整合缝补，使新建现代建筑色彩与旧有建筑色彩和谐过渡，从而整体协调发展。基于新城区城市建设量较大，城市空间脉络相对于复杂的老城较为清晰单一等特点，新城区城市色彩的规划在传承老城区色彩底蕴的基础上，满足新城不同功能属性的建筑色彩需求，增加现代城市色彩基因，使当涂的城市色彩在宏观整体框架上形成以老城为中心，并向四周辐射扩散的"内艳外素"的色彩格局（图327）。

经过相关色彩规划的基础资料收集、整理、分析、现场调查及对甲方提供的技术资料进行梳理和技术分析，我们推导出当涂县总体建筑色彩形象定位及建筑色彩主色调（图328），构建了当涂县建筑色彩空间结构，明确了色彩管控分区和管控级别，并提出具有可操作性的色彩控制、指引体系。

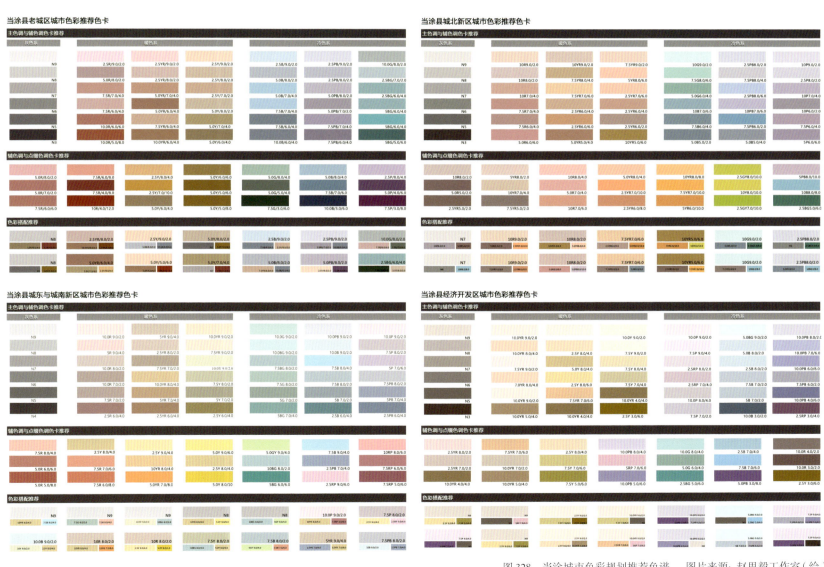

图328　当涂城市色彩规划推荐色谱　　图片来源：赵思毅工作室（绘）

# 2019　前工院南楼智慧教室改造设计

前工院南楼智慧教室改造设计是东南大学智慧教室改造的组成部分，也是该阶段东南大学四牌楼校区唯一进行改造的教室。由于是建筑学院城市规划系的专用教室，考虑专业和课程学习的特点，在该教室增设了自由的信息交互与研讨的设施，其中英国设计师托马斯·赫斯维克（Thomas Heatherwick）设计的陀螺椅（Spun Chair），使用者可以通过旋转面对任何方向（图329、图330）。

图329　人与家具　图片来源：赵思毅工作室

图 330　学生与家具　图片来源：陶梦烛拍摄

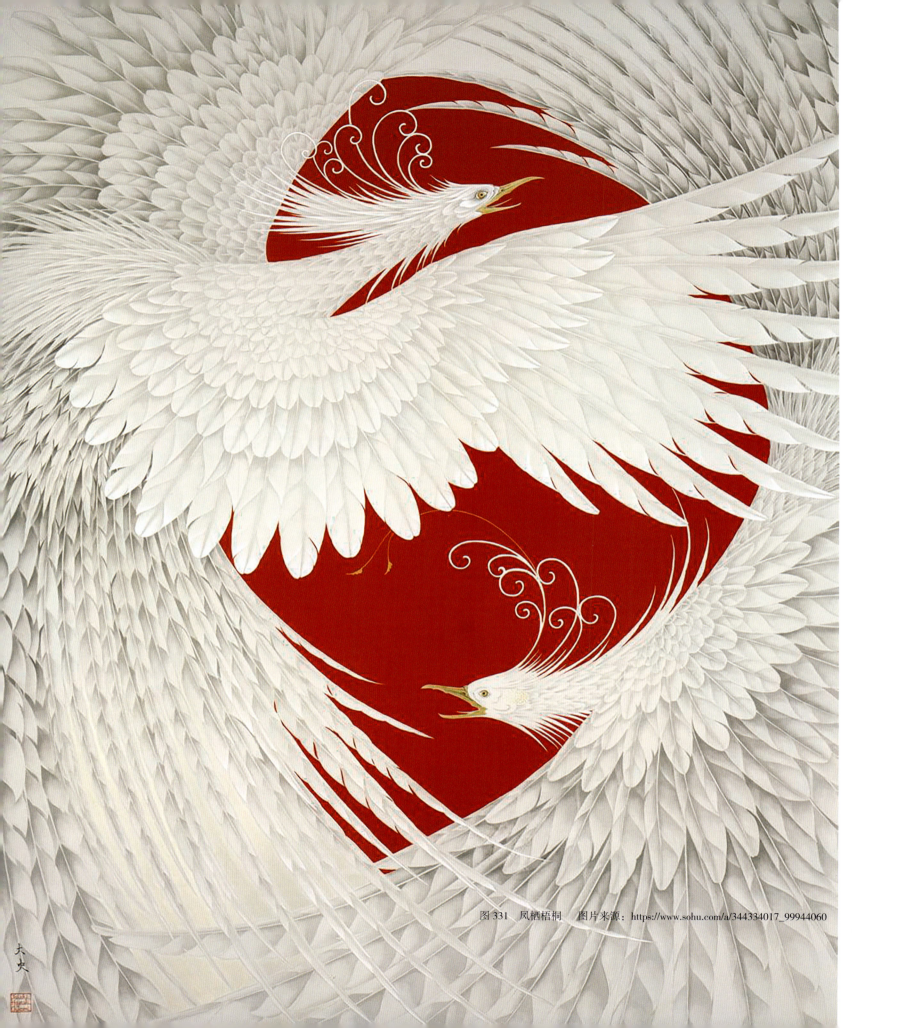

图 331 凤栖梧桐　图片来源：https://www.sohu.com/a/344334017_99944060

# 2019　东南大学九龙湖校区主题标识设计

《凤栖梧桐》（图331）东南大学九龙湖校区主题标识设计：凤栖梧桐是华夏民族古老的美丽传说，在当今可喻为招贤纳士、人才辈出。以下的系列设计将在校区四个方位（图332黑点处）通过形象的再造和演绎来表达主题。

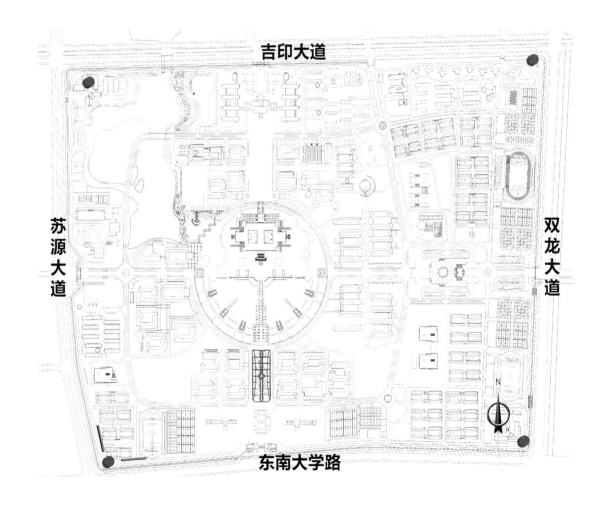

图332　主题标识区位　　图片来源：赵思毅工作室（绘）

九龙湖校区设计点的绿色植被具有良好的基础，基于绿色校园环境因素的考量，方案一以生长的造型状态呼应周边良好的绿化环境，以体现环境友好的设计态度。我们尝试用不同的形式来表达此设想（图 333、图 334）。方案各部分构件造型考虑了结构力学与审美意义的结合，采用凤凰羽翼等元素抽象而成，以科学的结构方式融合可感知的凤栖梧桐意蕴。方案基于人的视觉适宜角度以及标识与周边环境的高度关系做综合考量，初定高度在 36 米。材料：彩色钢板。

西北角的方案计划安置在建筑屋顶。方案二造型上半部分为直径 180 毫米的圆管，通过旋转阵列构成，使标识整体更具流线与动感，从不同角度都能表现凤凰展翅飞翔的意向。下半部分由四个长方体组成，中间留有缝隙。上部为有色金属，能提高辨识度，下部为镜面不锈钢材质，表现透明与轻盈感，突出标识主体（图 335、图 336）。

方案三简明向上的生长态势体现鲜明的现代特质。该方案可以根据环境的需要进行不同的形式组合，具有多面向的识别功能和审美意义（图 337、图 338）。材料：彩色钢板，尺寸：高 36 米。

图 333、图 334（左上、右上）　方案一效果图　图 335、图 336（左中、右中）　方案二效果图　图 337、图 338（左下、右下）　方案三效果图　图片来源：赵思毅工作室（绘）

# 2019 厕所革命

东南大学九龙湖、四牌楼、丁家桥校区卫生间改造：通过改造确立其符合学校公共卫生间现行环境服务标准。科技化：适时应用当前的科技智能服务设施。人性化：进行环境适应性设施设计。绿色环保：体现在材料与环境品质的保障上（图339—图341：四牌楼校区中心楼女卫生间，单间面积为15.5平方米）。四牌楼五四楼男卫生间，面积为18.5平方米（图342—图344）。

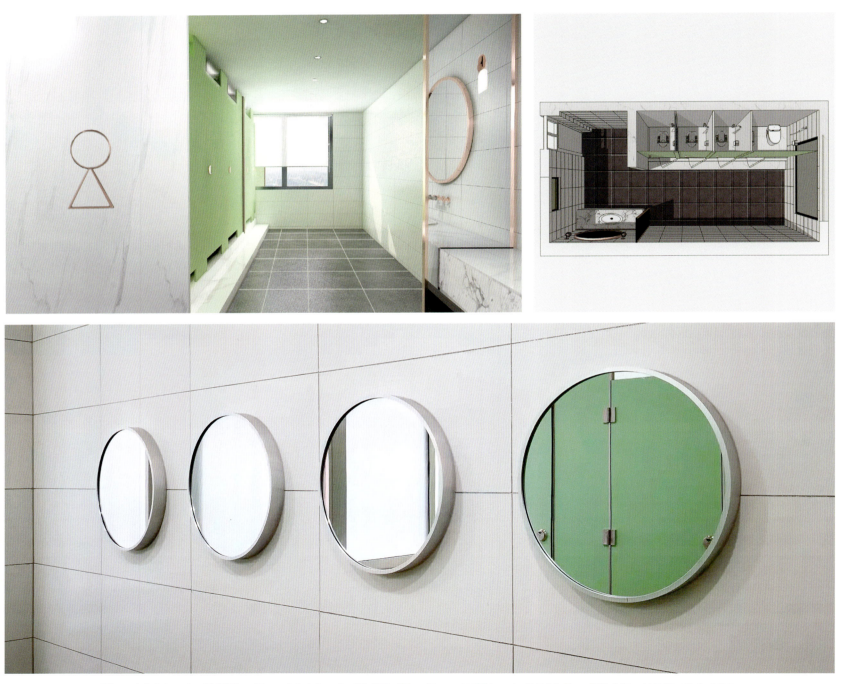

图339（左上）　女卫效果图　图340（右上）　女卫模型平面图　图341（下图）　女卫墙镜实景　图片来源：赵思毅工作室（绘）

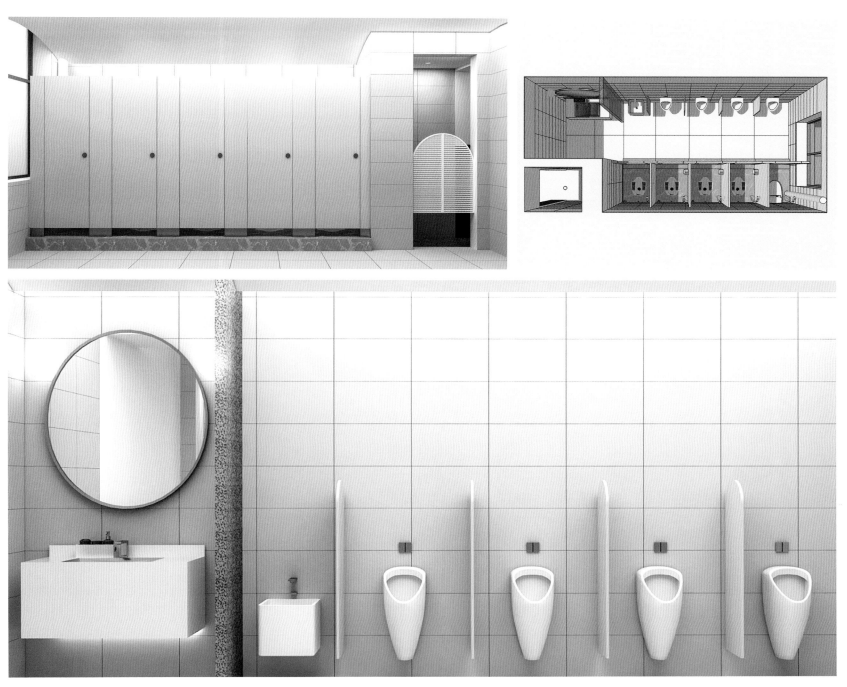

图 342（左上） 男卫北立面　图 343（右上） 男卫模型平面图　图 344（下图） 男卫南立面　图片来源：赵思毅工作室（绘）

# 2019　东南大学教一楼智慧教室改造设计

图 345　教一楼建筑外观　图片来源：赵思毅工作室

东南大学九龙湖校区教一楼智慧教室改造设计（图345），建筑面积9150平方米。利用传感技术、人工智能技术、网络技术、富媒体技术等提升教室品质，重构教室环境，创建学生和教师之间新型互动模式，这也是信息化发展到一定阶段的内在诉求（图346）。我们基于内模仿理论（即环境引导意识），通过嵌入智能化与交互方式的更新对现状空间进行再诠释，真正提高知识传播与思想交流的效率，创造了一个平行"交互"的教学空间。智慧教室改造的智慧性主要体现在内容呈现、环境管理、资源获取、及时互动和情境感知上，同时关注教室环境的物理条件和环境品质的提升（图347）。

改造的根本特点就是对原有建筑的补充和优化，新目标的实现必须结合旧有的条件，这种旧衣新装的设计项目往往具有挑战性，也是设计师开展工作的聚焦点。由于改造分为智能设备、装饰装修两个基本分项，我们需要对每一个分项部分的改造内容做出评估和平衡（图348—图350）。

进入教学的空间（图351），我们把提高建筑物理方面的品质作为重要的目标，而并非仅仅以达到国家标准为衡量标准。

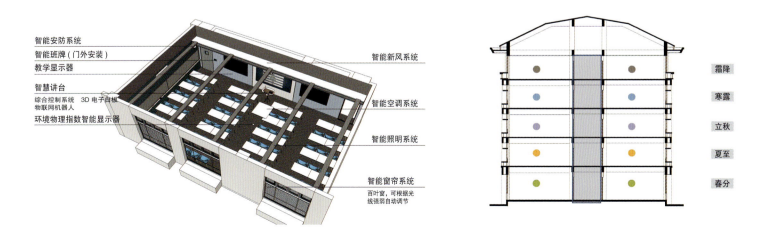

图346（左图）　智慧教室示意图　图347（右图）　教室空间色彩剖面图　图片来源：赵思毅工作室（绘）

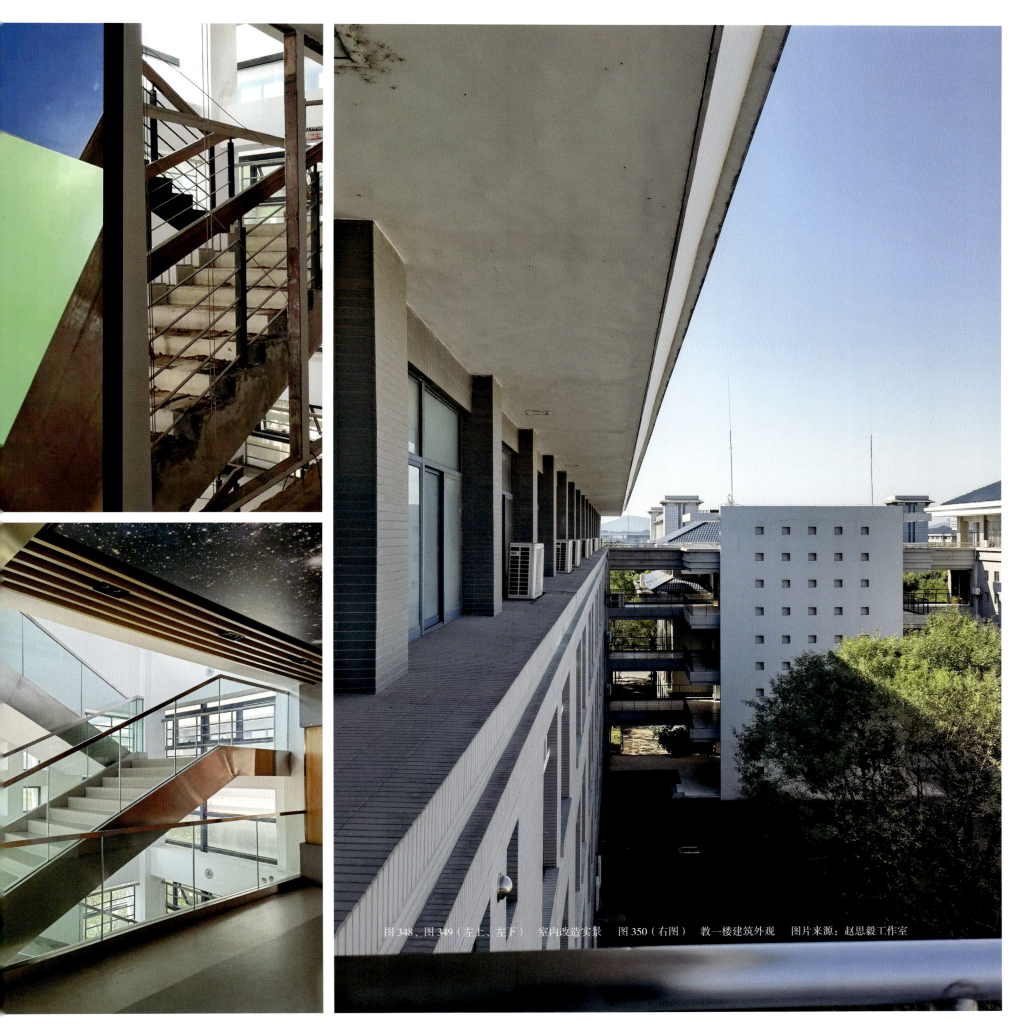

图 348、图 349（左上、左下） 室内改造实景　图 350（右图） 教一楼建筑外观　图片来源：赵思毅工作室

照度及护眼灯具（图352）、材料与声学控制（图353），一切以标准以上的现实可行性为建设目标，只要是工程资金可以承受即向高标准看齐。当然平衡就是有得有失，考虑到资金的平衡，新风系统则让位于其他的智能设施。作为教学的核心问题，教学授课方式是设计研究的主要内容，在甄选出不同的授课模式后，空间布局的差异以及相应的设施、家具配套则是实现的要点。而在配套的空间设计中这些方法同样重要，如教师休息室（图354），我们提供了可旋转的球形休息椅，为使用者在课间短暂的不受干扰的休息提供了可能。

在教室内，根据不同的楼层采用不同的家具色彩进行区分，虽然面对着窗外不断变幻的四季，但并不妨碍使用者对于楼层色彩的识别和记忆（图355）。在公共区域，考虑原建筑是框架结构，为中间是走廊、南北两侧设教室的布局。我们把唯一可以调整的卫生间和开水房面向过道的墙面进行拆除改造，采用玻璃隔墙进行重新划分，给这单调封闭的过道增添一个通透的空间（图356、图357）。

教室类型的多样化设计与课程授课方式的需要挂钩，以此优化教室的授课与交流的效率。在此基础上设计把不同时期的教学模式与设施进行了衔接，在部分教室中传统的板书与现代交互传达的模式并存（图358—图361）。

图351（上图）　智能教室班牌　　图352（左下）　护眼灯具　　图353（中下）　木制吸音板背景墙　　图354（右下）　教师休息室　　图片来源：赵思毅工作室

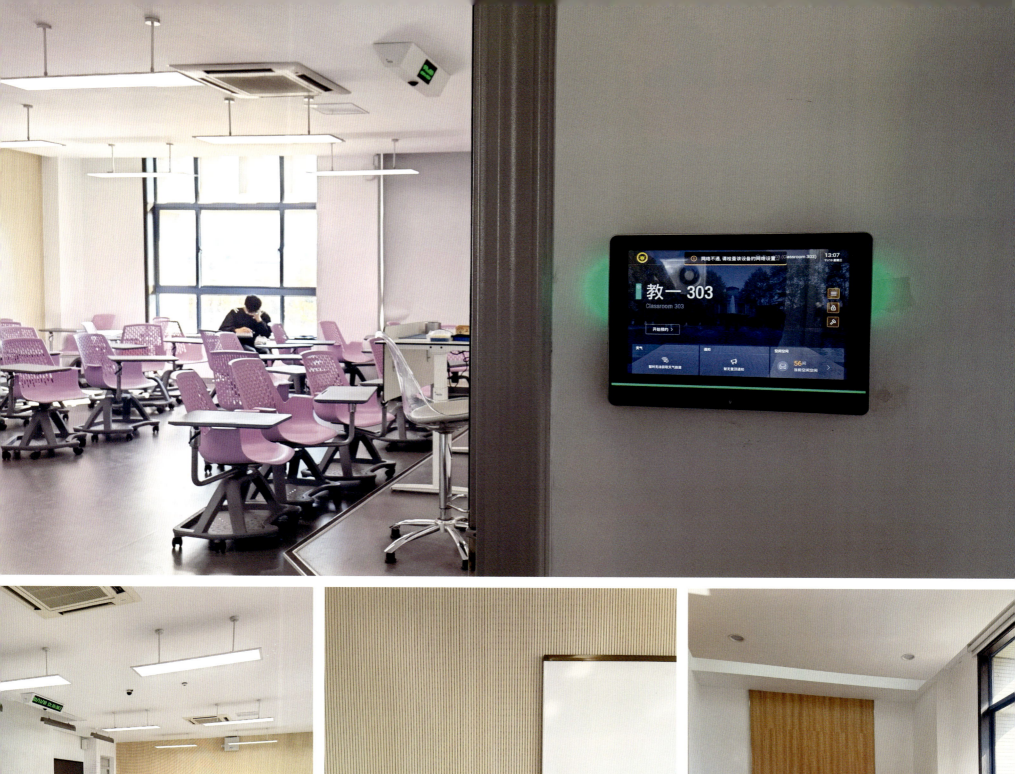

图 355（左图） 教室彩色座椅

图 356、图 357（右上、右下）
过道卫生间

图片来源：赵思毅工作室

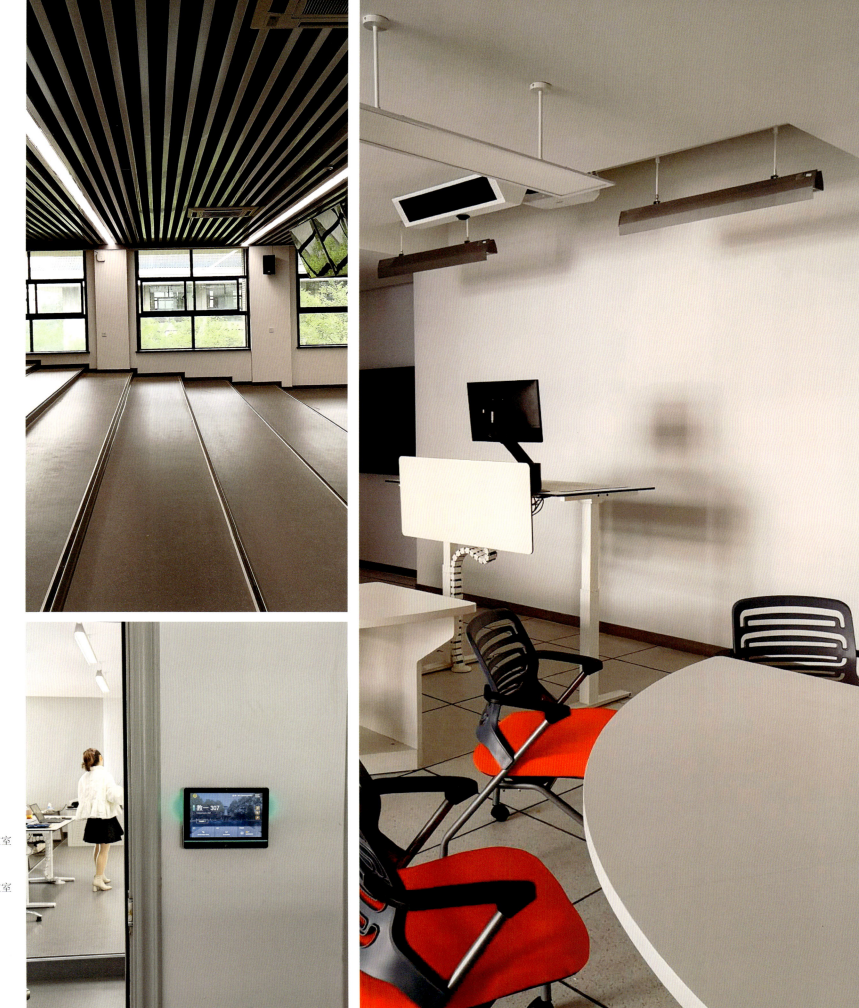

图 358（左上） 阶梯智慧教室
图 359（左下） 智能设施
图 360（右图） 分组研讨教室
图片来源：赵思毅工作室

图 361 智慧教室　图片来源：赵思毅工作室

# 2020　李文正图书馆室内改造设计（二期）

东南大学九龙湖校区图书馆室内环境改造设计（二期），面积：约4000平方米，改造内容：楼梯间阅读区（图362、图363）、二层会议中心、二层综合展厅、二层地质博物馆、三层中厅研讨室、三层电子阅览室、环幕影院、录播室、培训室、会议室及配套功能空间。进入二期的改造设计阶段，对于图书馆空间利用也逐步细致化，进一步开发出多样化的阅读和服务空间。

会议中心位于图书馆建筑东侧二层，改造前我们听取了建设方的需求并对会议中心的现况进行了调研。在空间上我们打通了会议和休息区域（图364）使其可以自由通达。通过照明配置把主要焦点集中在会议区域，顶部照明形式呼应了南门大厅的圆形照明（图365）。设计用不同的色温照明区分会议空间的主次关系，主要界面的设计注重声学效能和简约表现（图366）。我们保留了原会议室桌椅并兼顾会议空间的质地和色彩进行新材料的选择。考虑这是一个全封闭的空间，建设方采用了绿植作为环境生态与色彩氛围的调节因子（图367）。

图362（左图）　楼梯间阅读区平面图　图363（右图）　楼梯间阅读区实景　图片来源：赵思毅工作室

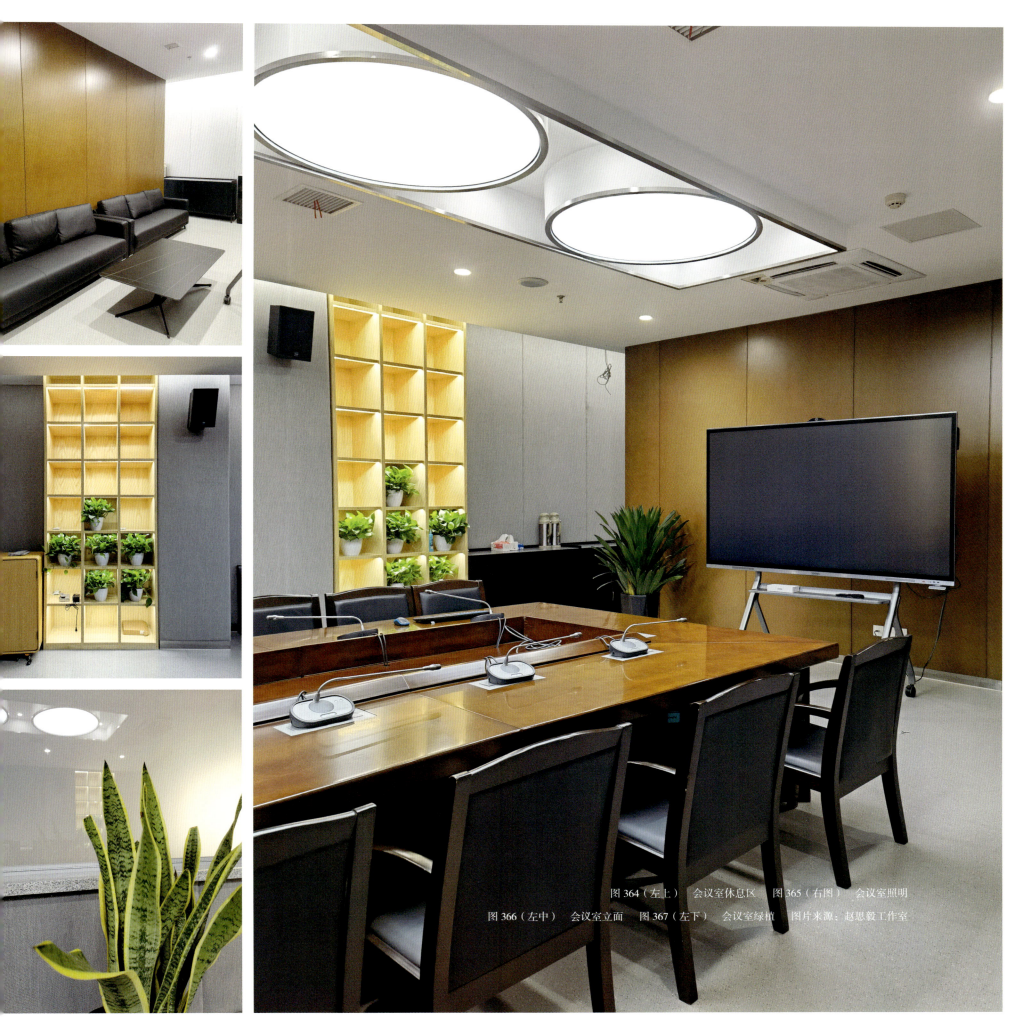

图364（左上） 会议室休息区　图365（右图） 会议室照明
图366（左中） 会议室立面　图367（左下） 会议室绿植　图片来源：赵思毅工作室

二层综合展览厅改造是一直期待的事情，这次终于进入到具体实施的阶段（图368）。展厅的空间分区一直是设计的焦点（图369、图370），考虑到多种需求的重叠，我们按最经济的方式划分出序厅（图371）、展示（图372—图476）、存储（图377）、研讨等各类空间，并根据不同需求进行细化与调整。我们都希望这是一个功能和设施相对完善的展览厅，同时配套的服务空间也是具备交叉使用的功能。对于一个双一流重点高校而言，这些都是必不可少的配套服务设施。事实上这种需求很快就显现出来，二期改造工作尚未完全结束，展览厅已提前开始使用（图378）。

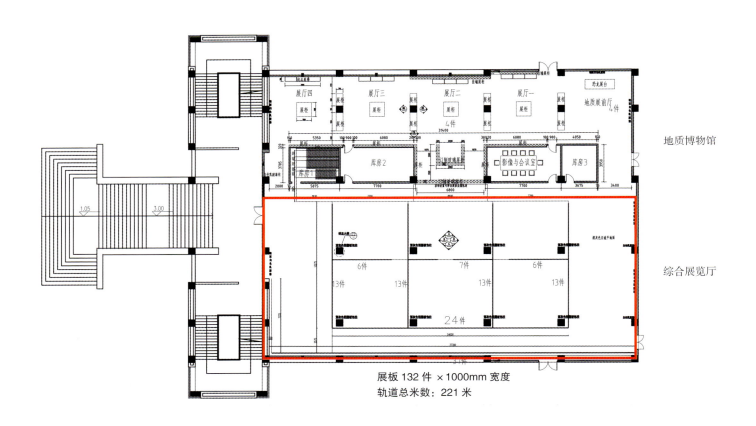

图368　博物馆与展厅改造平面图　图片来源：赵思毅工作室（绘）

图369（左上）　咖啡厅　图370（右上）　展厅空间　图371（中一）　序厅　图372、图373、图374、图375、图376（中二、中三、中四、下一、下二）　展示区
图377（下三）　存储空间　图378（下四）　展览厅　图片来源：赵思毅工作室

地质博物馆与展览厅毗邻（图379），是二层整体空间中的两个功能分区，这次联合改造也是专业学科和图书馆进行合作共创的结果。设计基于这种原因，在二层空间中部用实木隔出一块服务配套空间，从而划分两个独立的展示空间，使其各占二层的南北两侧，这样也解放了二层西侧原本只连接地质博物馆并且通往楼外校区的大门，可以同时为两个展区使用，符合安全消防规范。中间的条形配套空间经相互协商采取了独立与共享相结合的分配原则，争取了空间有效使用的最大值。地质博物馆按序排列分为五个展厅，有别于综合展览厅移动式展墙的空间机动组合方式，而是根据实物为主的特点采用了固定式展出模式（图380—图384）。

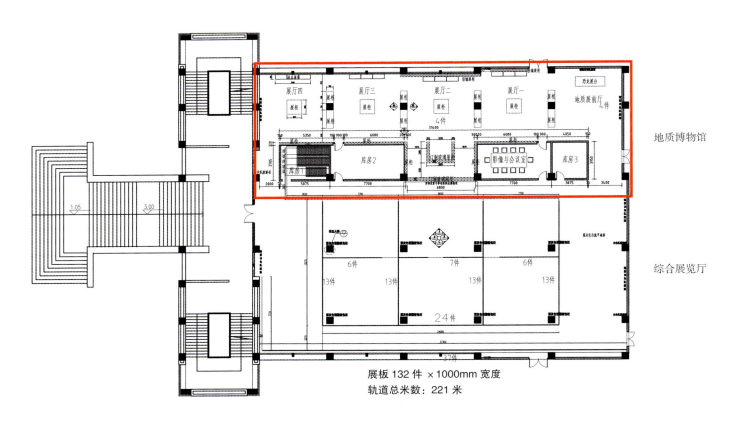

图379　博物馆与展厅改造平面图　　图片来源：赵思毅工作室（绘）

图380、图381、图382、图383、图384（左上、右上、左下、中下、右下）　地质博物馆展厅系列组图　　图片来源：赵思毅工作室

214

215

三层电子阅览空间是串联着多种功能的复合空间（图385）。我们在设计初始提出"云间的阅读"的概念，把阅读区以柱子为中心进行分组，利用家具和灯光、地面色彩诸元素组合形成了围合式空间（图386）。设想后期的软装阶段设置一个拔地而起的热气球，给予设计意向一个形象化的诠释。

设计是在推动某种判断的实现，并且确信使用者是相信这种判断的人。在这里设计试图在混凝土的表情中诠释当代的寓意（图387），同时从木质书橱里寻求温度上的补充（图388—图390），这两个交错的质感演绎出这个空间的属性。

图385（上图） 阅览室平面图　图386（下图） 阅览区效果图　图片来源：赵思毅工作室（绘）

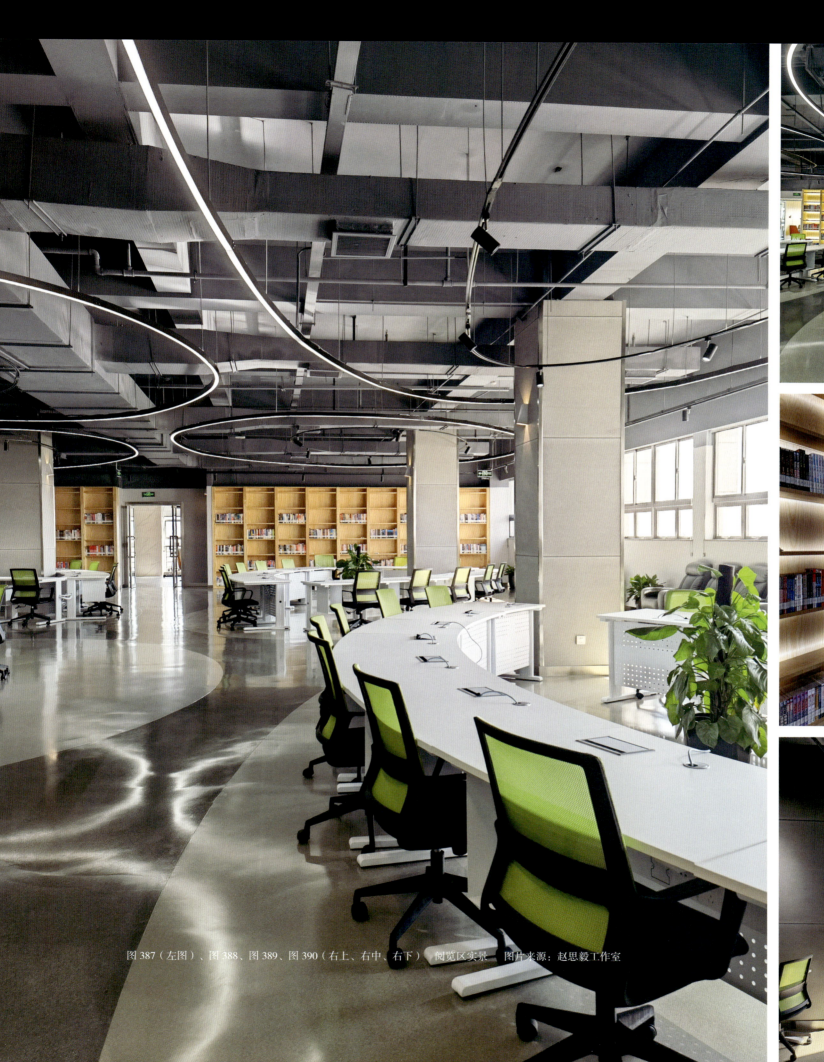

图 387（左图）、图 388、图 389、图 390（右上、右中、右下）　阅览区实景　图片来源：赵思毅工作室

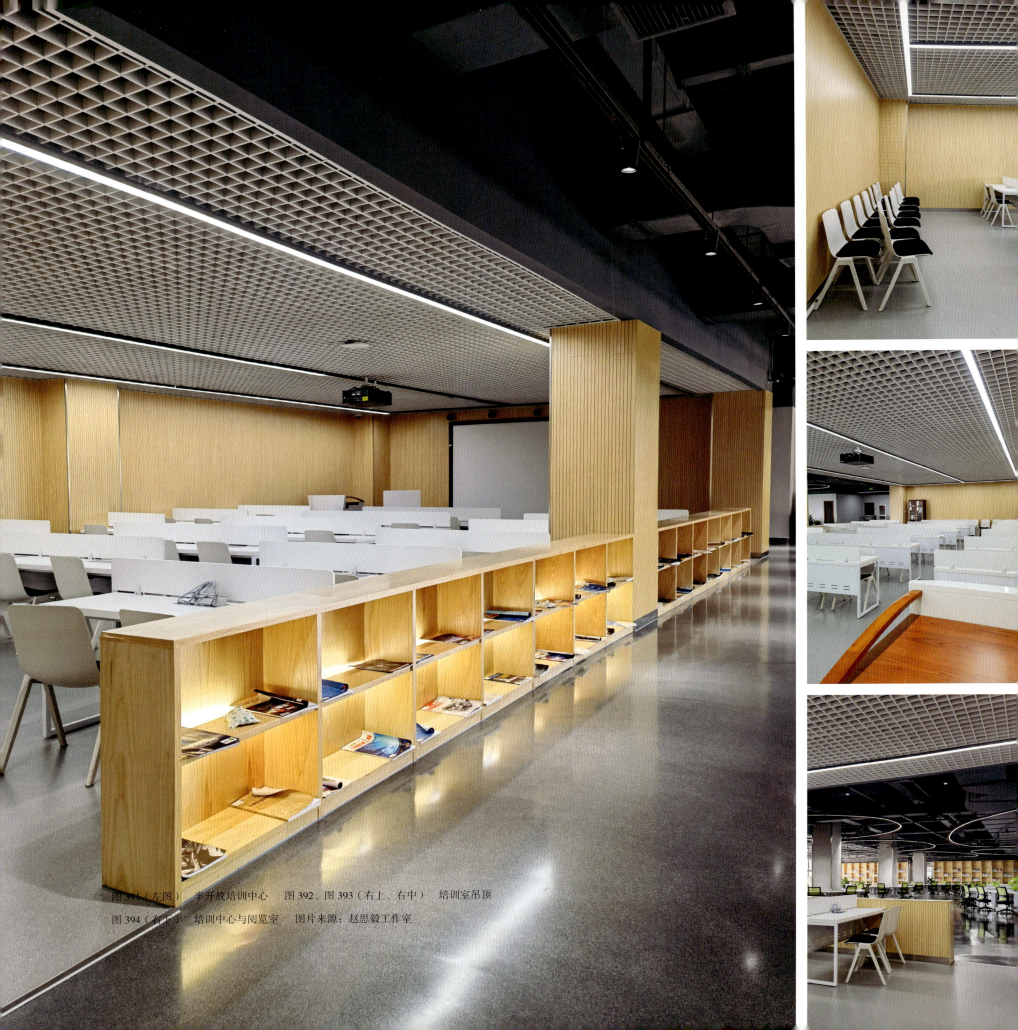

图391（左图） 半开放培训中心　　图392、图393（右上、右中） 培训室吊顶
图394（右下） 培训中心与阅览室　　图片来源：赵思毅工作室

半开放的培训中心与电子阅览空间隔台相望（图391），设计根据空间的使用特点与要求，用材料的差异做出界定，压低培训中心的吊顶和采用直线加方块的造型来强化这些差异（图392、图393）。采用全木进行立面围合的培训中心与遥远的木质书墙东西相对，遥相呼应（图394）。

电子阅览室的北侧连接着环幕影院（图395）、会议室（图396）、录播室（图397）这三个空间。它们被赋予了一个动人的名称"追光剧场"。这个区域的声学设计是优先需要考虑的问题，由于平面布置对空间进行了重新划分，这类空间的吸音处理从隔墙阶段便开始，直至围合着这个空间的六个面。该空间的设施是由不同的学科经费支持建设的，建成后学科具有优先使用权，同时也具有公共开放的职能，这种空间加经费一举两得的建设方法解决了双重的需求。

图395（左下） 环幕影院　图396（中下） 会议室　图397（右下） 录播室　图片来源：赵思毅工作室

三层电子阅览室西侧连接的休闲阅览室（图398）是在原有的楼梯过厅基础上进行改造的，设计保留了建筑规范划定的交通空间，利用其余空间设置了还书（图399）、阅览（图400）、休闲交流（图401）的功能，由于该空间西侧面向风景迤逦的校园湖区，预计启用后会成为新的热点阅读交流区。

图398（左图）　休闲阅览室
图399（右上）　还书区　　图400（右中）　阅览区
图401（右下）　休闲交流区　　图片来源：赵思毅工作室

# 2020 四川省资阳市城市色彩规划

图 402　资阳临空区现场调研　　图片来源：赵思毅工作室

受中国规划设计院重庆分院的邀请，我们合作开展了四川资阳市的城市规划工作（图402），中规院负责总体规划工作（图403），工作室则负责城市色彩的专项规划。资阳市位于华夏系四川沉降带之川中褶带内、龙女寺半球状构造和威远辐射构造之间，西高东低。按地貌形态资阳市可分为丘陵、河流冲积坝两种地貌类型。其中以丘陵为主，大约占总面积的百分之九十以上。地形主要为龙女半球环状构造的影响带，其特点是结构简单、地层平缓（图404）。通过对资阳天气、地貌以及人文历史的研究，我们发现资阳地处丘陵地带，这种开门见山的地域特色使此处的民众形成了大方热情的性格特征，而雾气多日照少的天气状况使得资阳市呈现灰度较高的背景色，暖色调的人工色不仅可以提亮城市整体色彩的识别度，还能够给居住于此的人群心理上起到调节作用。在资阳自然资源背景色的调研中，发现作为制作建筑材料原料的棕红色紫棕泥和页岩分布范围广泛。纵观资阳历史，无论是古代还是近代建筑，中低明度、低彩度的暖色调是该地区一贯沿用的色调。工作室根据上述情况开展了系统的实地色彩调研活动（图405—图407）。

图 403　资阳临空区城市规划效果图　　图片来源：中国规划院重庆分院

图 404（上图） 资阳地貌航拍　图 405、图 406、图 407（左下、中下、右下） 色彩调研方法及过程　图片来源：赵思毅工作室

"青山织贰水，天锦绣丽都"（图408）指的是资阳的九曲河与沱江，结合城市设计中"与山筑城，与水为友"的策略，在充分考虑资阳山水环境色的基础上运用"色彩地理学"以及"空间混合"等理论，进行针对性的城市色彩靶向研究和规划，使资阳的城市色彩在宏观整体框架上形成全新的、具有未来都市特质的色彩风貌。资阳临空区整体色彩基调定位为浅暖灰色，起步区的主要色彩意向定位为高明度、低彩度、明亮温润并指向未来的白色。设定主要的辅助色调为冷灰色与暖灰色。其中，冷灰色为未来的绿色建筑与现代建筑材料开辟通道；暖灰色以资阳人文、历史、地理因素为基点；点缀色采用全色域较高的彩度，给予城市微观区域丰富生动的诱目性，其中将资阳土壤的棕红色通过不同材质和形式进行转化，作为推荐的点缀色之一，总量控制在建筑总量百分之五以内，以此传承资阳城市色彩基因。四个分区组团分别以兴、融、缀、交作为区域色彩定位的关键字，形成整个区域从东南到西北逐渐由暖灰过渡到明亮、由丰富过渡到简明的城市色彩风貌。兴——在色彩上，雁溪湖组团被定位为四个区域的先导与标杆，以"兴"字作为定位字，取兴起、兴盛、开端之意，意指"新城"的意向。主色调也以高明度低彩度的色彩为主。融——三草湾组团在色彩规划定位上与雁溪湖组团相似，未来的色彩规划力图实现与雁溪湖组团相互融合、互相呼应的色彩关系，主色调也以较高明度较低彩度的色彩为主。缀——特色小镇依傍着东侧的沱江，四个小镇沿水依次排开，宛如一串明珠被沱江串联起来。在色彩定位上，由西北至东南将明度逐步调低、彩度逐步调高，与沱江形成有序渐进的、富有变化的色彩图底关系，成为沱江沿岸区域的色彩风貌特色。交——清泉制造与研发组团的城市色彩在明度与彩度上均处于雁溪湖、特色小镇和老城区的中间位置，意欲将其周边的三个组团以及老城区联系起来。形成色彩上的衔接与过渡，形成整个城区从东南到西北区域由暖灰到明亮，由丰富到简明，具有生动、丰富且变幻的城市色彩风貌。

青山织就水，天锦绣丽都

| 雁溪湖综合服务组团—兴 | 三草湾先进制造业组团—融 | 沱江特色产业小镇群—缀 | 清泉制造与研发组图—交 |
|---|---|---|---|
|  |  |  |  |

| 区域 | 主题字 | 区位 | 色相（H） | | 明度（V） | 彩度（C） |
|---|---|---|---|---|---|---|
| 雁溪湖综合服务组团 | 兴 | | 4YR–4Y;G–PB; 无色系 | 主调色 | 5 - 9 | 1 - 3 |
| | | | 4R–4YR;4YR–4Y;G–PB; 无色系 | 辅调色 | 3 - 9 | 1 - 4 |
| | | | 全色系 | 点缀色 | 2 - 9 | 1 - 6 |
| 三草湾先进制造业组团 | 融 | | 4YR–4Y;G–PB; 无色系 | 主调色 | 4.5 - 8.5 | 1 - 2 |
| | | | 4R–4YR;4YR–4Y;G–PB; 无色系 | 辅调色 | 2.5 - 8.5 | 1 - 3 |
| | | | 全色系 | 点缀色 | 1.5 - 8.5 | 1 - 5 |
| 沱江特色产业小镇群 | 缀 | | Y–GY;YR–Y;R–YR;RP–R; 无色系 | 主调色 | 4 - 9 | 2 - 3 |
| | | | Y–GY;YR–Y;R–YR;RP–R; 无色系 | 辅调色 | 2 - 9 | 2 - 3 |
| | | | 全色系 | 点缀色 | 1 - 9 | 2 - 5 |
| 清泉制造与研发组图 | 交 | | G–PB;YR–Y; 无色系 | 主调色 | 4 - 8 | 2 - 4 |
| | | | R–Y;G–PB; 无色系 | 辅调色 | 2 - 8 | 2 - 5 |
| | | | 全色系 | 点缀色 | 1 - 8 | 2 - 7 |

图 408 资阳城市色彩定位　图片来源：赵思毅工作室（绘）

城市色彩规划成果：在确定了四川省资阳市临空经济区建筑色彩主要基调色谱后，我们从中提取并推荐180色谱作为建筑色彩的使用和参考色，引导城市色彩朝着规定的方向发展（图409）。

图409 资阳城市色彩推荐色谱　　图片来源：赵思毅工作室（绘）

通过资阳市主要城区的色彩覆盖图（图410），可以浏览资阳市色彩规划目标阶段的色彩分布与基本倾向。

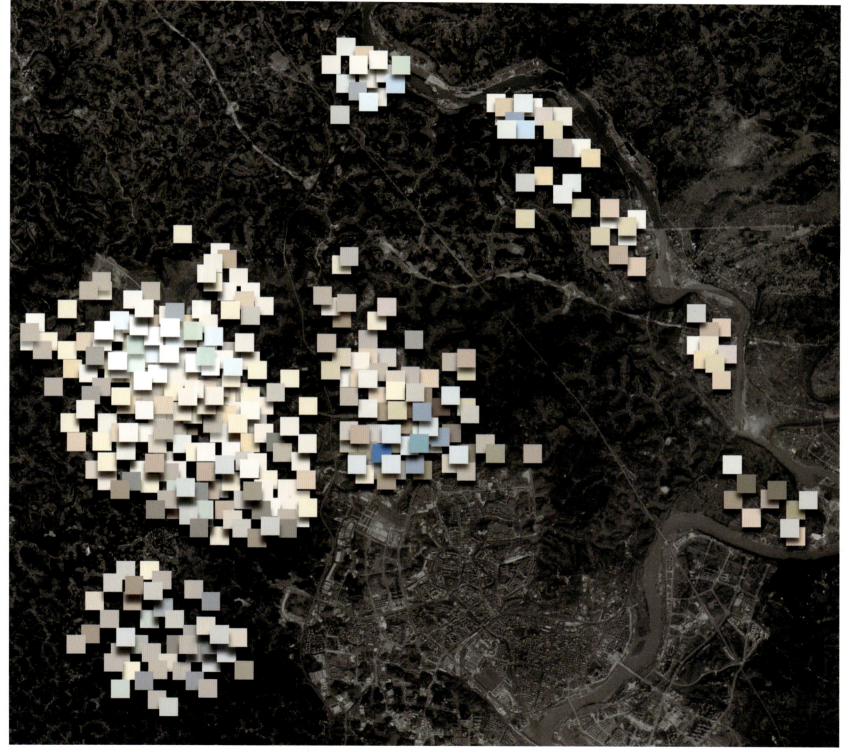

图410　资阳主要城区色彩覆盖图　图片来源：赵思毅工作室（绘）

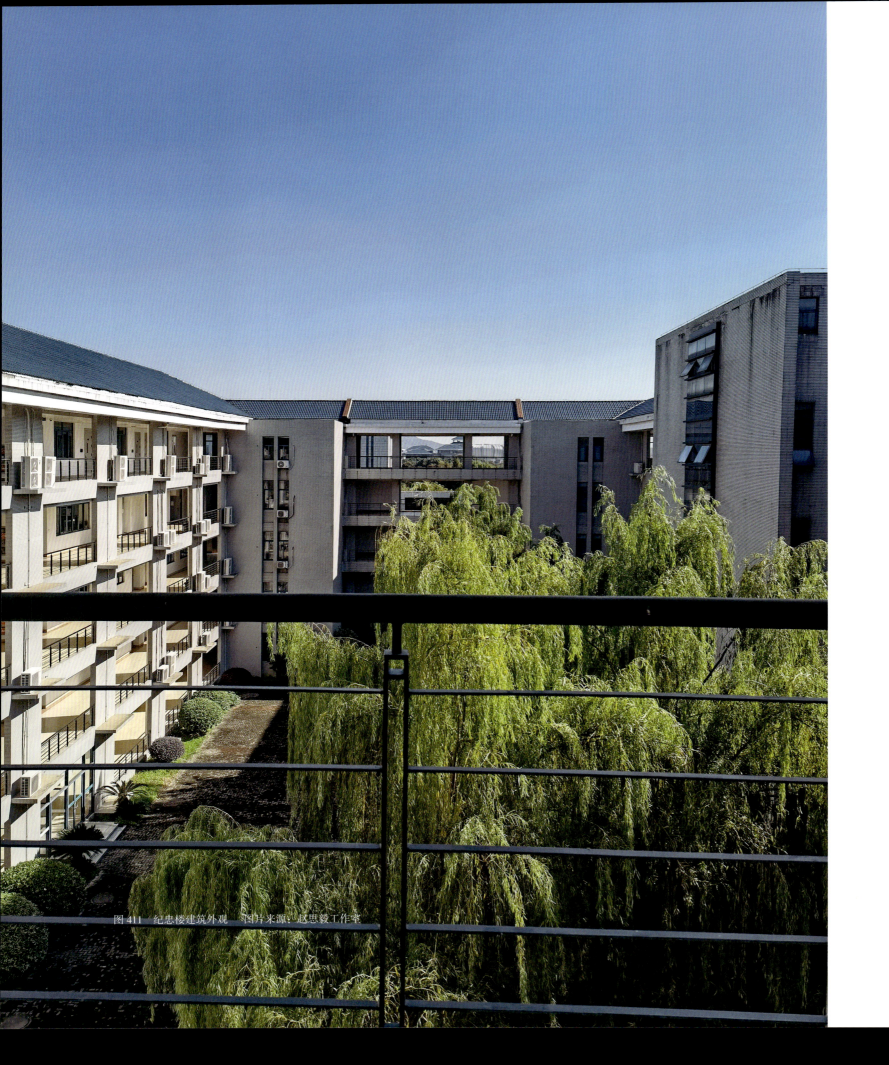

图 411　纪忠楼建筑外观　图片来源：赵思毅工作室

# 2020 东南大学纪忠楼智慧教室改造设计

东南大学九龙湖校区纪忠楼智慧教室改造设计，总面积约为 1656 平方米（图 411）。纪忠楼五层教室改造项目中主要综合了智慧教室建设目标与研究生的教学特点，更加注重新时代下教室空间的交互性、多样性与智能性。

此次改造希望以环境的变化促进教学模式的改进，强化研究生的主动性以及学术辩论、研讨性质特征，在教室类型的分布上增加了例如哈克尼斯教室等教学空间类型，丰富教学形式，增强学生的学习辨识能力（图 412）。同时在空间利用上更是挖掘楼层中的消极空间，结合我们对于学习空间的新定义，增加了适宜交流探讨、休憩娱乐、休闲学习的公共交流空间（图 413）。

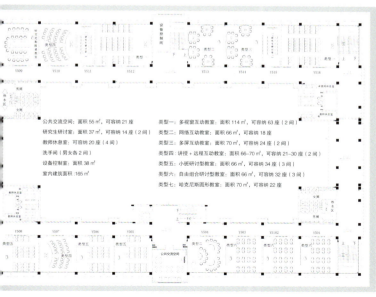

图 412　纪忠楼五层智慧教室总平面图　图片来源：赵思毅工作室（绘）

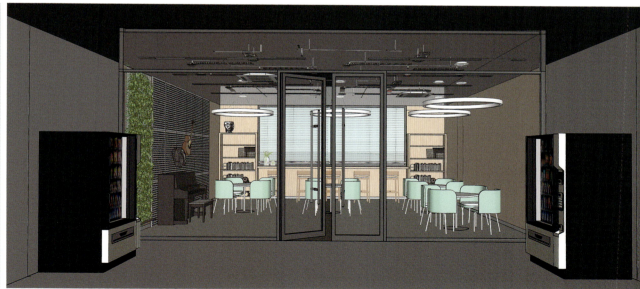

图 413　公共交流空间模型效果图　图片来源：赵思毅工作室（绘）

在公共交流空间中（图414），平面布置有四人围合、条形桌两种形式供选择使用。采用的装饰材料有别于其他教室，选取更具装饰特色和个性的墙面镂空板（图415）、金属网格吊顶和圆形水晶灯（图416）。镂空的金属网格吊顶延续了原本坡屋顶空间的高度纵深感，配合圆形水晶灯，增强空间的舒适感与休闲性（图417）。为了配合该空间的交流、休闲性质，在公共交流室门口设置自动售卖机，可提供多样化的饮料服务。

智慧教室中的墙面、顶面材料以及灯具、智能设备等都是根据教室的教学模式和空间特质来衡量选取的（图418）。例如在空间较大的类型一、二中，顶面材料采用的是纵深感更强的铝方通吊顶，增强空间整体性与延续性（图419）。教室中采用的灯具均要求选取抗蓝光、防眩光的护眼灯（图420、图421），配合多种智能教学设备，优化教学空间的环境服务品质，这种配置也同样适用于教师休息室（图422）。

教室内部装修部分基本完成之后，家具软装部分开始进入布置（图423），有电动升降的遮光窗帘、可自主升降的讲台与数字信息交互传达的屏幕，同时也保留着传统板书形式的移动墙板（图424）。设计根据教学模式、人数规模等因素将桌椅进行形式、色彩的区分，通过这些变化提升环境感染力,促进学生学习兴趣的同时也增强了空间的记忆点(图425、图426）。

图414（左图） 公共交流中心施工现场　图415（右上） 镂空铝板墙面　图416（右中） 圆形吊灯　图417（右下） 休闲家具　图片来源：赵思毅工作室

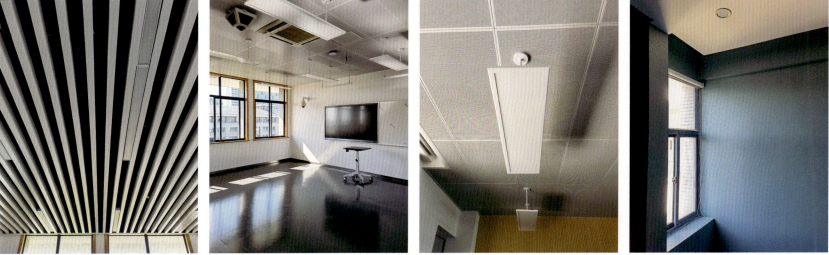

图418（上图）智慧教室施工现场　图419（下一）　铝方通吊顶　图420、图421（下二、下三）　护眼灯具　图422（下四）　教师休息室　图片来源：赵思毅工作室

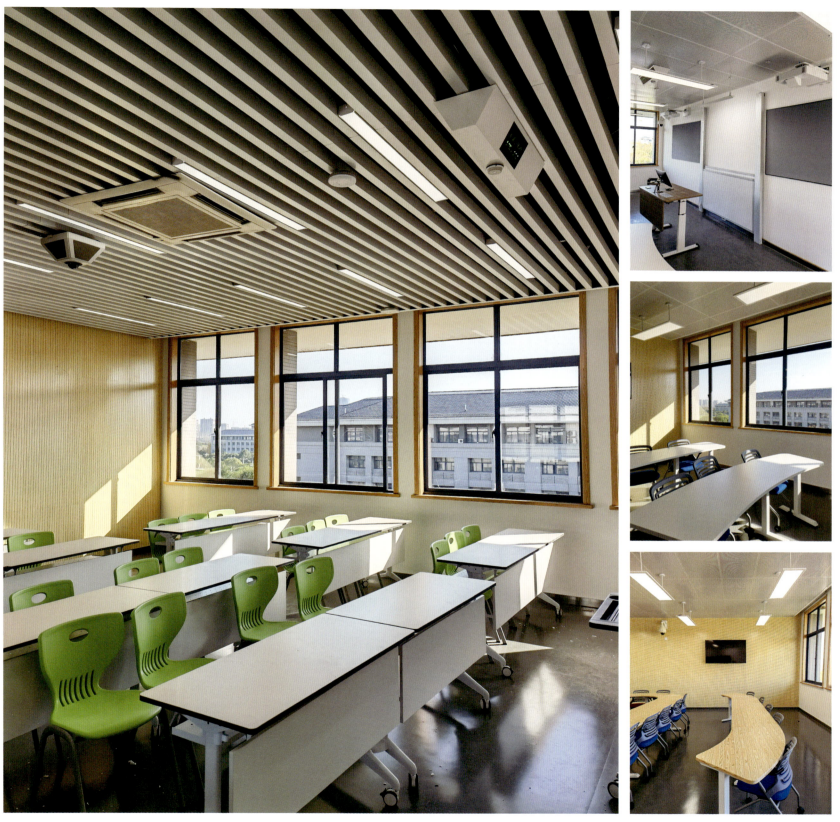

图 423（左图） 教室家具　图 424（右上） 配套授课设施　图 425、图 426（右中、右下） 彩色自由组合式桌椅　图片来源：赵思毅工作室

# ART AND DESIGN

2021—2022

# 2021　沭阳县杭州路人民广场纪念馆室内展陈设计

沭阳县杭州路人民广场纪念馆室内展陈设计（图427），面积为6890平方米。项目位于宿迁市沭阳县西南侧，以淮海战役抗日根据地为主线索，将战争历史教育和老百姓的日常活动结合起来。纪念馆室内设计内容主要分为办公、会议以及展厅三个部分。室内部分在设计之中也不断地反思何为符合时代发展的博物馆室内设计，希望打造有时代特色，更具多样性、智能化的现代博物馆空间。

一层室内办公与会议区域的设计简洁明快，没有布置过多的装饰（图428）。色彩方面在灰调的基础上采用了木色、红色等有特定意义的暖色进行调和，同时与建筑外部色彩相呼应，打造有空间特质、舒适简约的现代办公空间（图429、图430）。我们把这种设计风格延续到了二层供参观者休息交流的休闲茶室（图431、图432）。

展厅室内空间根据沭阳县抗日重要事件为线索共分为四个部分（图433、图434）：抗日烽火燃遍淮海大地、淮海抗日民主根据地的开辟、淮海英雄的光辉事迹、和平与胜利（图435—图437）。参观流线串联起各个不同的展示区域，其中穿插抗战主题雕塑群、数字交互展示区、休憩区、茶室区等，设计合理保证了整个游览过程保持动静有别、张弛有序，打造以观众为核心的、融入艺术与科技的现代化纪念馆。

图 427　纪念馆室内展陈设计模型轴测图　图片来源：赵思毅工作室（绘）

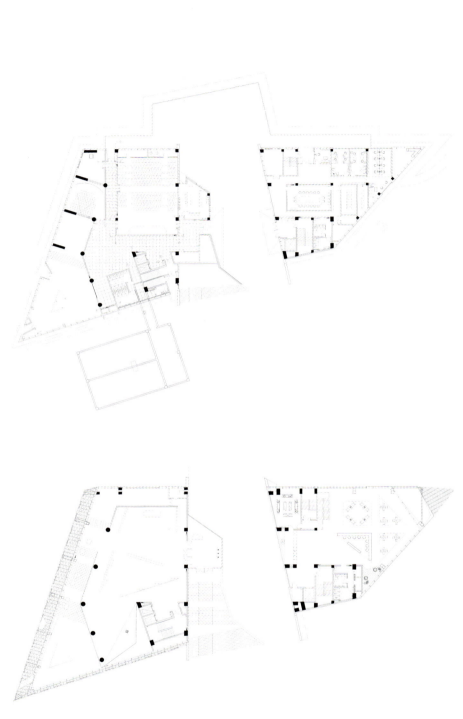
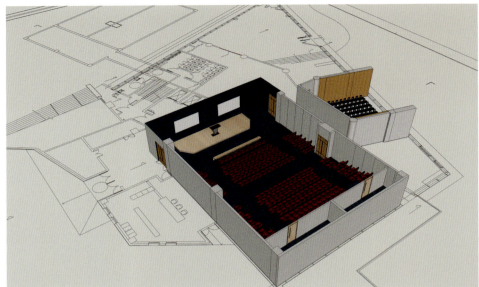
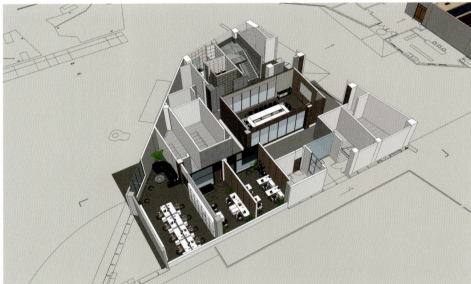
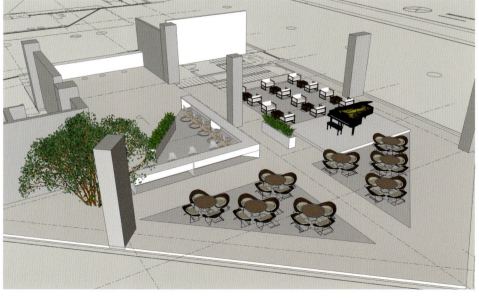

图 428（左上） 展馆一层平面图　图 429、图 430（右上、右中） 一层办公空间模型轴测图

图 431（左下） 展馆二层平面图　图 432（右下） 二层茶室模型轴测图

图片来源：赵思毅工作室（绘）

图 433（左上） 展馆三层平面图　图 434（左下） 展馆四层平面图

图 435、图 436、图 437（右上、右中、右下） 展区系列效果图

图片来源：赵思毅工作室（绘）

# 2021　李文正图书馆学习书房室内设计

东南大学九龙湖校区图书馆学习书房室内设计（图438），面积为86平方米。本项目是在原图书馆二层的东阅览室中划分出一部分空间作为党员会议活动同时兼具自修学习功能的空间（图439）。整个空间的改造主题主要围绕中国共产党发展历程进行设计。主墙面上的照片是从1921年7月23日的中共一大开始，挑选共产党从成立至今重要历史事件，并进行设计排布（图440）。在设计过程中既要突出学习书房的红色党史主题，又不能与其他学习空间完全脱节，所以在设计时利用已有的柱子元素，在柱间设置适当高度的书架，同时结合办公、学习使用流线设置出入口，使得整个学习空间既向二层其他空间开放渗透，又具有一定的独立性，对原本开敞的阅览空间起到了点缀和丰富的作用（图441）。

图438（左图）　学习书房入口　　图439（右上）　会议研讨区　　图440（右中）　历史事件背景墙　　图441（右下）　书架　　图片来源：赵思毅工作室

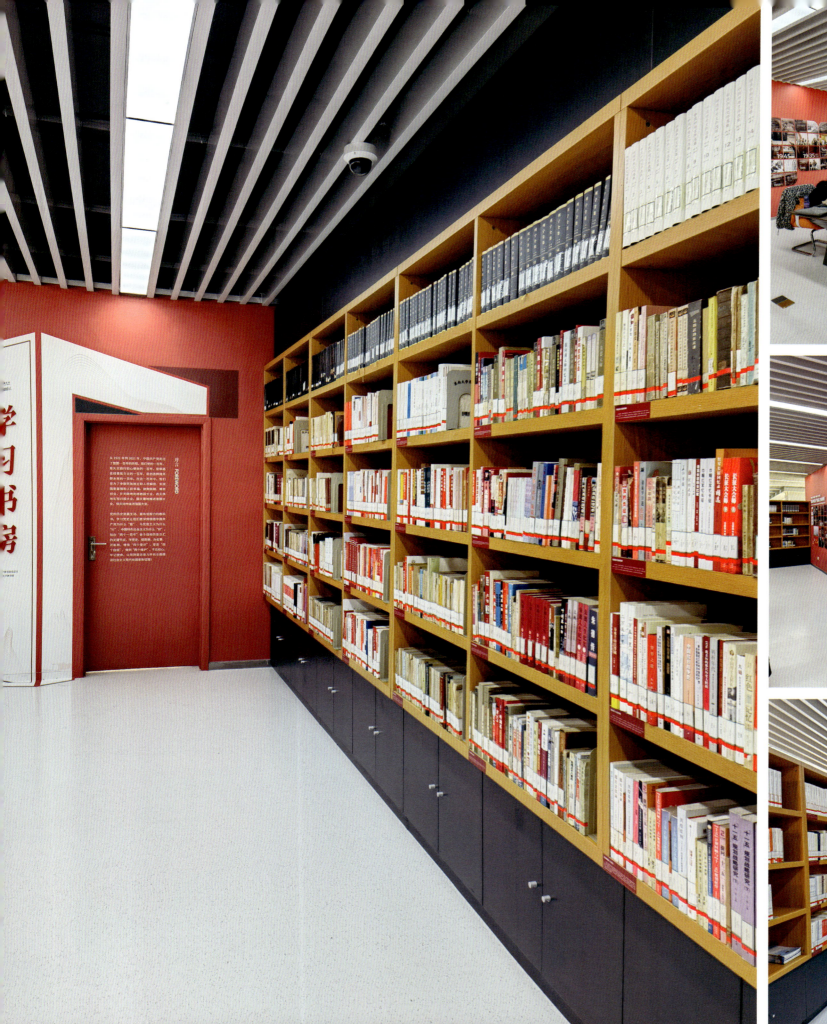

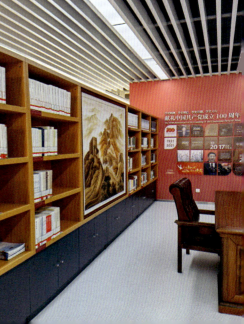

# 2021 《建筑创作中的党史学习展》展示设计

《建筑创作中的党史学习展》展示设计，展区面积为 396 平方米。展览以中国共产党的 4 个历史阶段为时间线索，串联起东南大学建筑学院建筑设计作品中 60 余项代表性实践案例，将真实的建筑场景与抽象的党史知识有机结合，呈现出红色建筑中的党史记忆（图 442）。

根据布展的定位，展览充分突出红色党史的中心主题与建筑学这个专题背景。所以在分析展览场地时，我们将时间作为串联展示内容的主线，在展板布置中充分考虑参观流线的合理性，把相关的内容和展示具体区域对位。在展厅入口处专门布置了崔豫章先生早年绘制的井冈山题材的油画作品，在展厅的中心区域设置了全木制作的南京大桥的模型和全景图像。设计着重利用对空间围合有较大影响的一根结构柱，对其进行了二次加工，参考中国共产党党徽中的锤子符号，将原本空间中消极的因素转变成具有象征意义的特色点，表达着历经"锤炼"的寓意（图 443）。为了避免参观流线的重复与冗长，设定了合理的参观线路，使参观者在每一个展示区域中都能得到充分的观赏体验（图 444—图 447）。

图 442　展厅模型轴测图　图片来源：赵思毅工作室（绘）

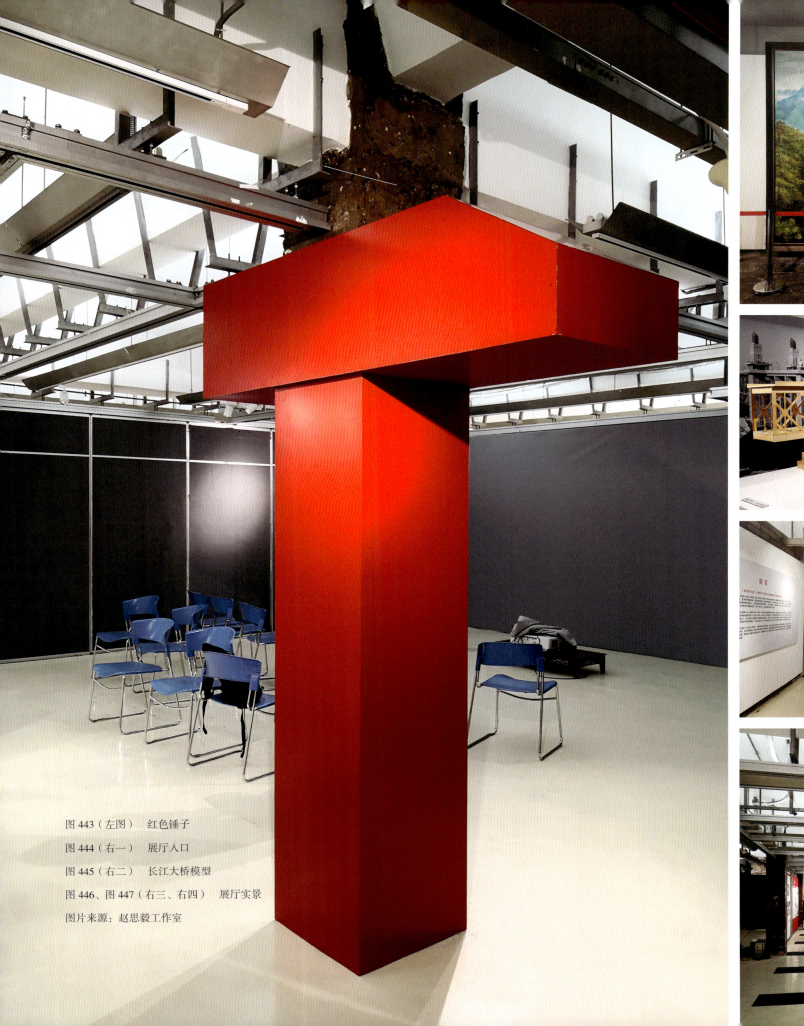

图443（左图） 红色锤子

图444（右一） 展厅入口

图445（右二） 长江大桥模型

图446、图447（右三、右四） 展厅实景

图片来源：赵思毅工作室

# 2022　大运河沿河景观带雕塑设计——钻石塔

大运河沿河景观带雕塑设计——钻石塔，材料：彩色钢板、玻璃，尺寸：高 20 米。方案一的标识造型是基于东西方对于爱情不同的表达方式。在西方，钻石的华彩镌刻着爱情的华章，一枚小小的钻石，成为见证至死不渝爱情的象征。设计中提取钻石的棱角切面作为组成塔身的形式语言，呼应钻石广场的爱情主题。钻石塔的整体造型构思是源于当地流传的秦少游与苏小妹的爱情传说，比拟东方女子温婉多姿的身形，缓缓旋转上升的塔身仿佛飘逸飞扬的裙袂，赋予钻石塔摇曳动态之美（图 448、图 449）。

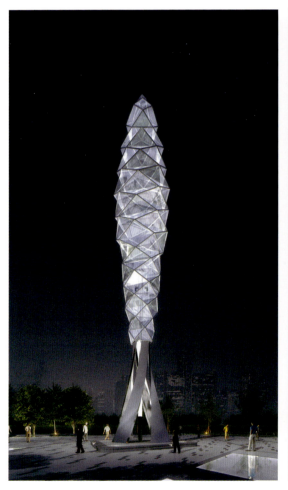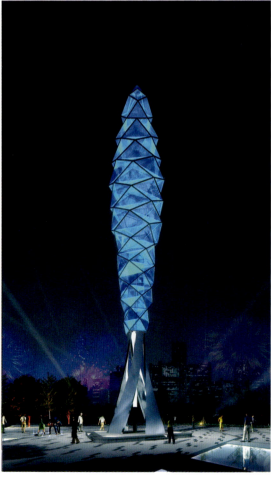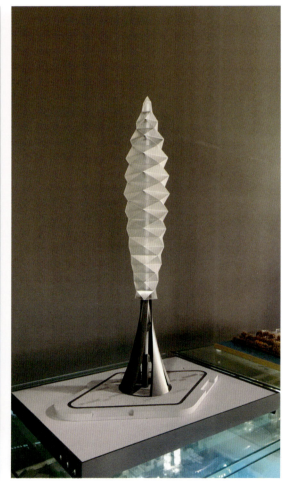

图 448　钻石塔雕塑效果图及模型　图片来源：赵思毅工作室

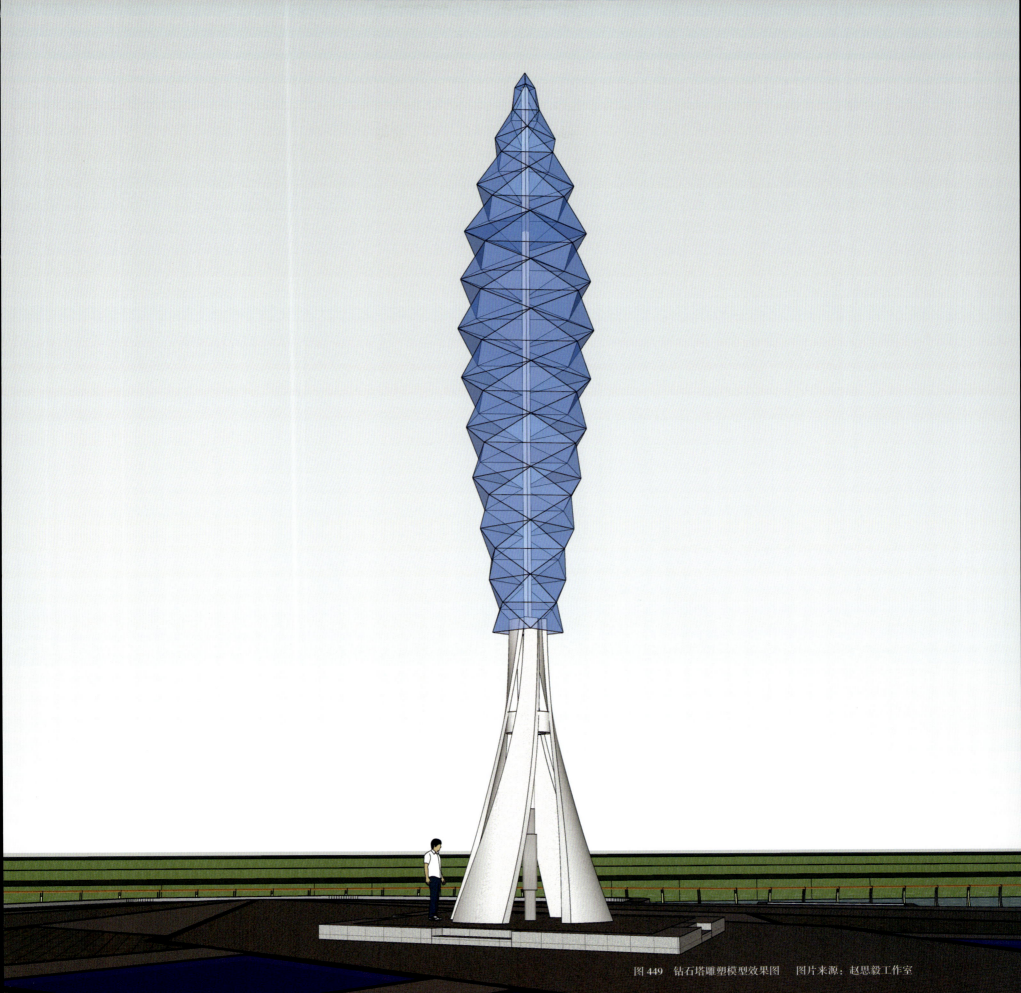

图 449 钻石塔雕塑模型效果图　图片来源：赵思毅工作室

数字时代，人们的实际交往越来越少，而线上的交流越来越多，我们希望能够重新拉近人与人之间的距离，重塑人与社会的关系。因此我们在标识内部置入了一个发光灯柱，以拥抱为触发点从而点亮整个标识。通过多感官的体验，激发人群与标识的互动行为。人群触动标识，标识通过光影与音乐等回应人群，从而营造更加丰富的空间体验，情景交融地升华艺术标识的主题（图450）。

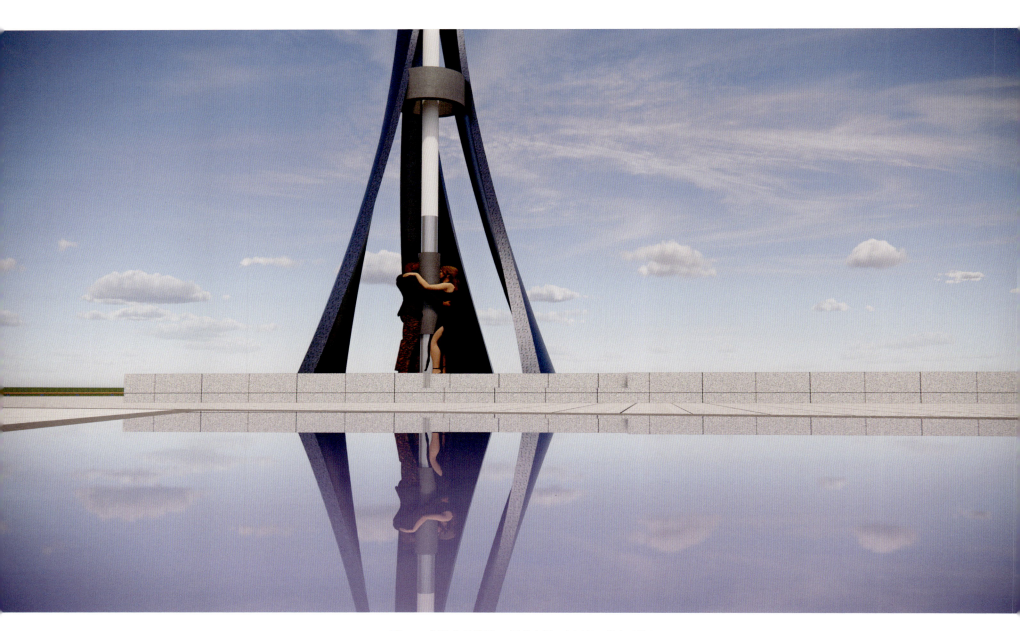

图450　拥抱柱效果图　图片来源：赵思毅工作室（绘）

方案二的设计源于对高邮本地净土寺塔的当代重构,提取净土寺塔的要素和比例,采用钢和玻璃仿写传统七重古塔的意向。既是体现传统文化与现代技术的结合,又模拟了钻石的立体形态,将钻石折线、切割面融入标识的设计之中,体现极简、干净的艺术感(图451)。

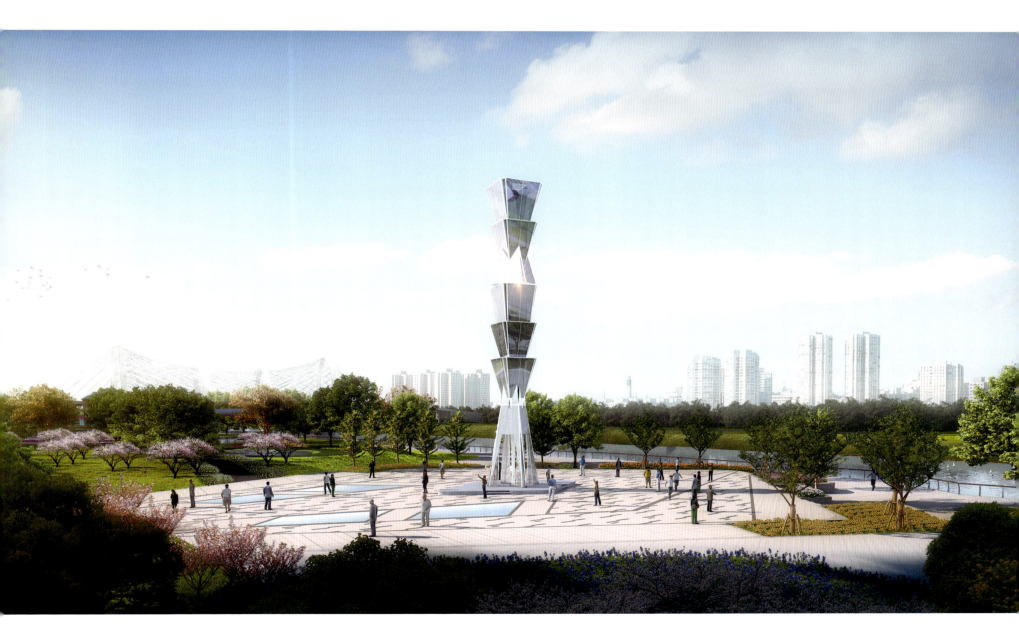

图451 钻石塔方案二效果图　　图片来源:赵思毅工作室

# 2022　李文正图书馆工学文献中心室内改造

东南大学李文正图书馆工学文献中心室内改造方案，设计面积约为 188.51 平方米。李文正图书馆工学文献中心的改造设计主要侧重空间的兼容性和多样性。空间主要划分为阅读区 + 会议区、会议区、交流区部分（图 452）。结合各区域空间的特质，分别设计对应的吊顶平面，并将东南大学校徽中的几何元素融入其中（图 453）。

空间整体风格和该层其他房间的民国风格保持一致，并对民国时期的建筑空间元素进行重组利用。设计将风格与功能相融合，打造兼具会议（图 454）、阅读（图 455）、休闲（图 456）为一体的多功能空间。

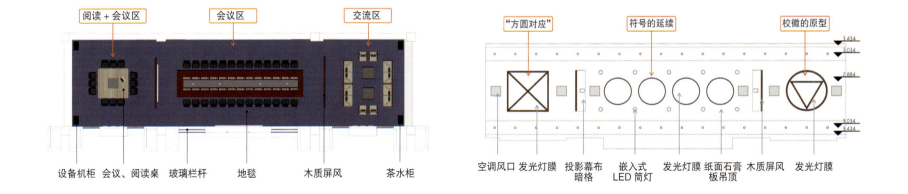

图 452（左图）　工学文献中心平面图　图 453（右图）　工学文献中心顶面图　图片来源：赵思毅工作室（绘）

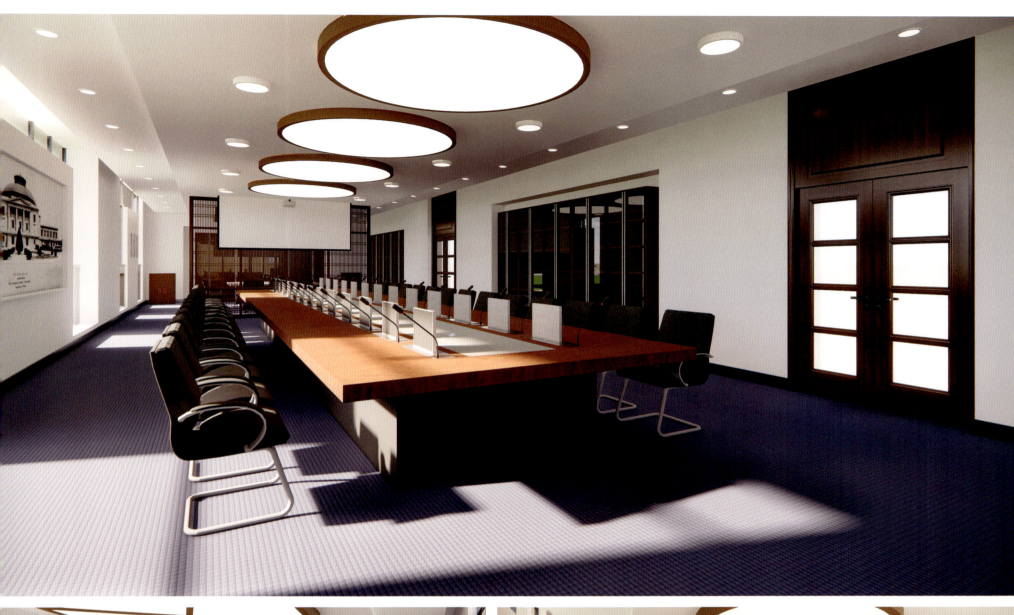

图 454（上图） 会议区　　图 455（左下） 阅读区　　图 456（右下） 休闲区　　图片来源：赵思毅工作室（绘）

# 2022　红色主题城市标志物及景观深化设计

这是关于革命根据地标志物设计的系列研究（图457—图459）。

方案一，材料：彩色钢板、混凝土、花岗石，尺寸：高33米。
根据星星之火的主题，将燃烧上升的"火焰"置于象征着根据地的三角基座之上，主体的三个立面分别嵌入七颗五角星，象征北斗指引着中华民族前行的方向。方案一的灯光亮化设计分为多种主题，可以根据时间或特定的节日来变换标识的灯光效果。如提取星星之火的意象，点亮塔身之上的七颗五角星。由于对标志物的周边场地进行统一规划，将标识的灯光亮化与景观亮化设计相结合，让标志物融入周边环境的整体艺术氛围中（图460、图461）。

方案二，材料：彩色钢板、混凝土，尺寸：高48米。
整体造型是由五片基本单体旋转组成，立面与平面是五角星的意向性组合，是革命信念的象征（图462）。每片单体的造型以枪械和火焰为原型进行抽象演绎，这是对革命武装根据地的提炼塑造。方案二在标志物两片单体之上，分别雕刻井冈山地区的经度与纬度，以此凸显在全球化视野下井冈山的重要历史意义与其在未来发展中不可或缺的地位。方案探讨了以具象人物造型来丰富作品内容的可行性，并在照明中给予表现（图463）。

方案三，材料：花岗石、不锈钢，尺寸：高50米。
整体造型由一或三个单体组成，以映山红为核心元素进行抽象演绎。映山红无论是色彩还是造型都有着鲜明的革命基因，是井冈山城市的象征，也是吉安市的市花（图464）。标志物主体由花岗岩、不锈钢与LED显示屏组成，映山红标识采用自发光的材料与技术。我们用科技与技术串联了井冈山的历史、现代与未来（图465）。

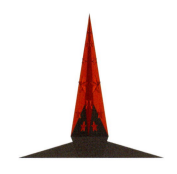 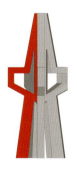 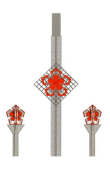

图457、图458、图459（左图、中图、右图）　革命根据地标志物设计系列模型　图片来源：赵思毅工作室（绘）

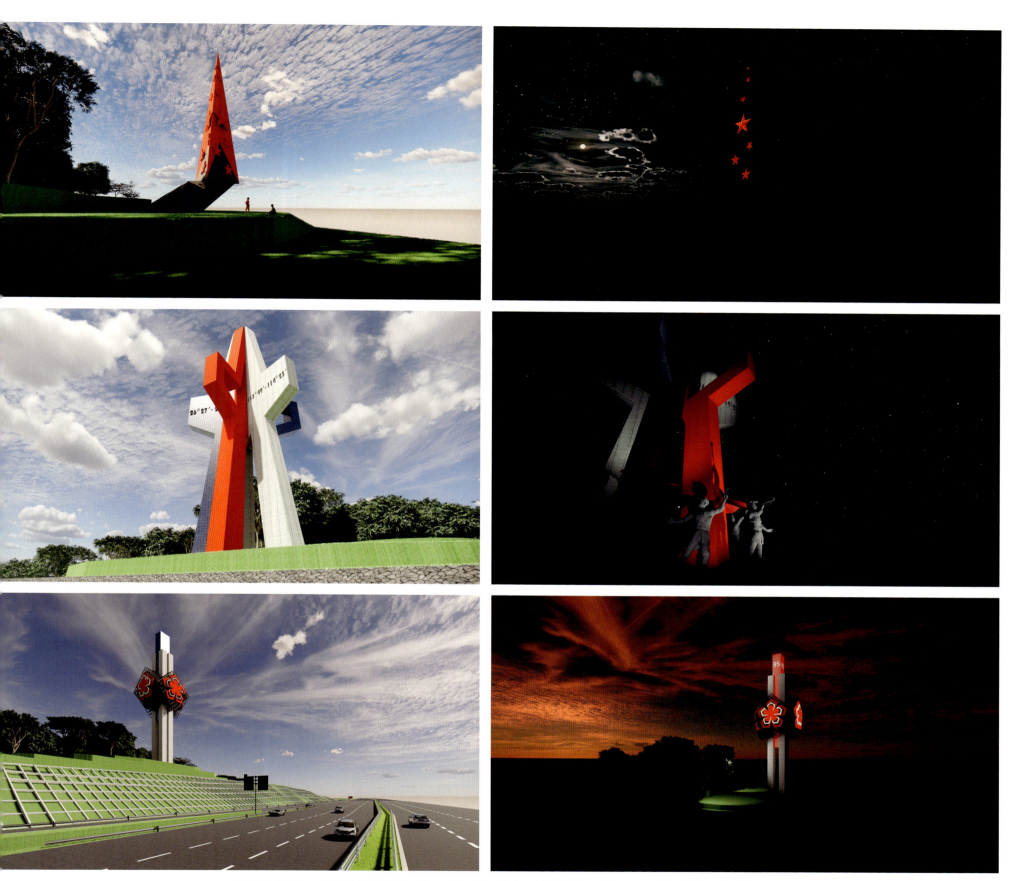

图 460（左上） 方案一白天效果图　图 461（右上） 方案一夜景效果图　图 462（左中） 方案二白天效果图

图 463（右中） 方案二夜景效果图　图 464（左下） 方案三白天效果图　图 465（右下） 方案三夜景效果图　图片来源：赵思毅工作室（绘）

另一个轨道

# ANOTHER TRACK

生态湿地专题调研，时间为 2013 年，考察目标是杭州西溪湿地公园（图 466）

# 1998—2022  专业调研与实践

色彩实习，地点：江西婺源县，时间：1998年。1998年暑期的短学期，我们选择到古徽州现江西、安徽两省明清民居保存较为完好的古村落写生。这个短暂的、同生息的乡间写生却似乎是世外的实习体验，收获往往会超越课程所设定的范围。在这期间我们徒步翻越了横亘在江西、安徽两省之间的山岭（图467）。

课程实习与调研，时间：2006年。这是一个为期两周的综合实习课程，也是研究生的教学实践，参加到本科生实习课程的辅导中（图468、图469）。

建筑及环境设计课程调研，时间：2014年。课程选择南京浦口区佛手湖畔的"中国国际建筑艺术实践展"作为考察地点，该项目的宗旨之一为实现自然生态与艺术形态携手向现代服务业的优美延伸，可以嫁接我们课程研究的要素（图470）。

建筑与环境设计专题调研，时间：2016年。这是工作室安排的长三角地区的专业调研，主要线路是江浙两省。人文类的展览、优秀建筑师的作品、历史文化遗址是调研的主要内容（图471）。

室内设计课程调研，时间：2017年。该年的课题类型是文化类建筑的室内设计，因此我们选择了江苏大剧院（图472）等文化类建筑作为这次调研的内容。

艺术专题调研，时间：2018年。一个优秀的艺术家或者作品会提供与你不相同的存在，使得你触摸到某些事物的边界，你们的思想和情感也越来越丰富，因此我们一直在关注艺术活动（图473）。

建筑与环境专题调研，时间：2019年。这是一次对城市郊区的丘陵与山区的参观（图474）。城市与自然乡村经历着此消彼长的变化，城市没有节制的无序扩张使我们想起了一句话：城市是欲望的中心。

图467（上一） 婺源实习  图468、图469（上二、上三） 杭州写生  图470（中上一） 中国国际建筑艺术实践展调研  图471（中上二） 历史文化遗址主题调研  图472（中下一） 室内设计课程调研  图473（中下二） 艺术专题调研  图474（中下三） 建筑与环境专题调研  图475、图476、图477（下一、下二、下三） 四方当地艺术湖区调研  图478（下四） 上海明珠美术馆调研  图479（下五） 上海当代艺术博物馆调研  图片来源：赵思毅工作室、https://www.zcool.com.cn/work/ZMjY2OTM0NDg=.html

建筑环境设计课程调研，时间：2020年。地点为南京四方当代艺术湖区，调研核心的内容是建筑与室内一体化，恰好这个艺术湖区的建筑具备这个特点，虽然建筑师来自不同的国家，风格与理念也各异，但这些单体作品都保持建筑内外空间设计的一致性（图475—图477）。

长三角地区的"一小时都市圈"调研，时间：2020年。参观行程内容为上海明珠美术馆（图478）、上海当代艺术博物馆（图479）。

工作室专业调研，时间：2020年。参观上海保利大剧院（图480），Teamlab艺术团队打造的无界美术馆（图481）。

城市色彩规划课课程调研，时间：2021年。通过调研，学习并掌握相关的实践知识，以及必要的专业仪器、色表运用的方法（图482、483）。

建筑与环境专题调研，时间：2021年。由于疫情的影响，专业调研必须在完全绿码条件下才可以慎重出行。因此自驾考察成为我们的首选。考察点：南京汤山矿坑公园（图484—图487）、江苏园博园（图488）、牛首山佛顶宫（图489）。

图480（上一）　上海保利大剧院调研　图481（上二）　无界美术馆调研　图482、图483（上三、上四）　城市色彩规划课程调研
图484、图485、图486、图487（中一、中二、中三　下一）　南京汤山矿坑公园调研　图488（下二）　江苏园博园调研　图489（下三）　牛首山佛顶宫调研
图片来源：赵思毅工作室

毕业设计调研，地点：香港湿地公园，时间：2008年。此为以城市生态优化设计为目标的艺术设计专业毕业设计组的专业调研，主要内容为考察生物多样性、湿地保护措施与设计方法（图490）。

2008年秋，受邀赴欧洲进行交流活动，参加埃因霍温的荷兰设计年会及展览。因为职业的原因，一直十分关注欧洲高校艺术与设计的教育发展状况，因此专门参观了埃因霍温设计学院的毕业设计展，并对学生们的创造性和动手能力有深刻的印象。我们同时观察到，埃因霍温设计学院的毕业展是一个重要的交流窗口，它不仅仅是面向校方和教师的毕业设计成果的汇报展示，其间会有行业协会、重要的企业管理人员前来参观，他们通过这类展览来考察学员，吸收新的职业设计师。因此这个展览无疑是对学校和企业的双向检验，学生们的表现也充分说明了他们完全明了这个展览的意义（图491）。

图490　香港湿地公园调研系列组图　图片来源：赵思毅工作室

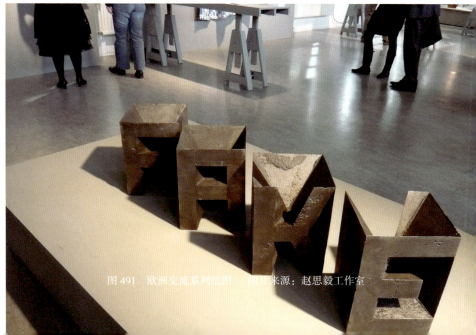

图491 欧洲交流系列组图  图片来源：赵思毅工作室

经荷兰建筑学会负责人的引荐，我们参观了代尔夫特理工大学的建筑学院，巧合的是该学院刚经历了一场大火后搬迁至现在使用的这一栋老建筑内（图492）。似曾相识的教室使我们具有由衷的亲切感（图493、图494），而他们对于历史的重视和不断推出的研究成果令人侧目。同时我们参观了该校由 Mecanoo 事务所于 1995 年设计，1998 年建造完成的图书馆建筑（图495）。

在我们工作计划外的时间里，许多行程是由欧洲同行朋友推荐的，比如在荷兰的"新生代设计师""新概念酒店"，德国的"创意的城市"，还包括东欧某个城市街巷里的地方美食。一站接着一站，在不同的国家和城市、不同的艺术展馆、不同的设计事务所以及他们的作品中辗转，那些计划内的和预料外的收获都是这个行程链条上的一环（图496）。许多新老朋友也成为日后我们邀请来华交流的对象。

图 492（左上） 学院入口　　图 493、图 494（右上、左下） 代尔夫特理工大学建筑学院教室　　图 495（右下） 图书馆建筑外观　　图片来源：赵思毅工作室

图 496（右图） 欧洲交流系列组图　　图片来源：赵思毅工作室

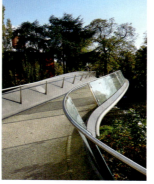

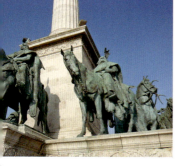

# 2002　艺术设计专业

东南大学建筑学院艺术设计专业于 2002 年成立并正式招生，学制五年，工学学位。下面为 2002 级的毕业典礼（图 497、图 498）、教学实践（图 499）、毕业十周年返校（图 500）。

这里是对于该专业 2003 级、2004 级学生所进行的专业调研、联合教学、毕业典礼，以及毕业十周年返校生活的记录（图 501—图 509）。

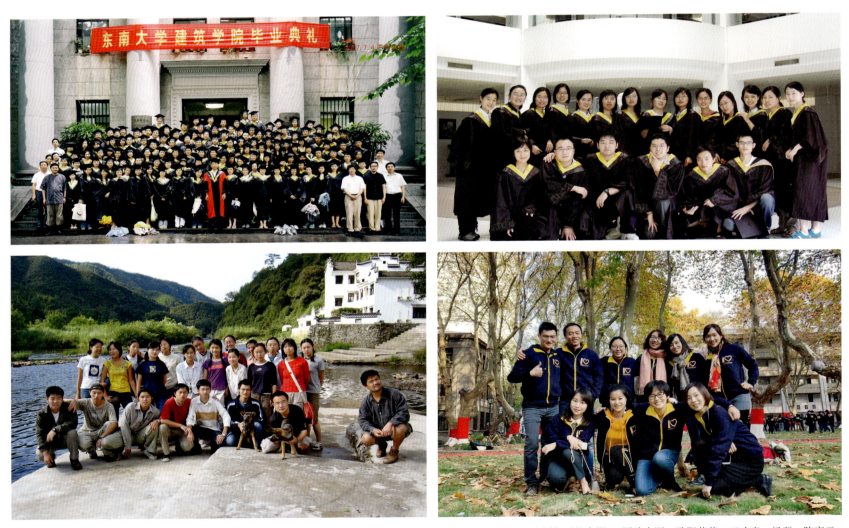

图 497、图 498（左上、右上）　2002 级毕业典礼　　图 499（左下）　教学实践合影　　图 500（右下）　毕业十周年返校合影　　图片来源：欧阳芳芳、王吟彦、杨磊、陈家元

图 501、图 502、图 503（上一、上二、上三）　艺术设计专业团建活动　　图 504（中一）　中荷联合教学　　图 505、图 506（中二、中三）　毕业十周年返校合影

图 507、图 508（下一、下二）　中德联合教学　　图 509（下三）　毕业合影　　图片来源：钱莉、沈颖、赵思毅工作室

# 2012—2013 联合教学

东南大学中荷视觉设计联合教学的主题为：非建造材料的建造——与 Material Sense 的材料实验，时间：2012 年。2012 年短学期，建筑学院环境设计系的全体教师和全体三年级学生开展了一场为期两周的中荷联合教学。我们邀请了任教于埃因霍温设计学院和埃因霍温科技大学的荷籍教授 Simone De Waart 与任教于的圣卢卡斯艺术学院的 Patrick Vissers 来宁参加联合教学，双方确定了以"非建造材料的建造"为主题。技术是关乎文化的，它亦可传统亦可创新。荷兰教师指导学生们的这次创造新材料构造的旅程，使来自不同文化背景的不同观点在这里得到交换，使学生学习通过"亲身体验"（Hands on Experiences）创造新的材料；通过利用不同制造技术的新组合来认识材料，认识它们的特性、感知属性、性能和意义（图 510）。

图 510（右图） 联合教学系列组图 图片来源：沈颖、赵思毅工作室

光影工作营，中法联合教学，主题为：光影重塑空间——与巴黎美院的交互媒体实验。2013年短学期，建筑学院环境设计系的部分教师与三年级的六十多名学生联合艺术学院动画专业的三十多名师生开展了一场为期两周的中法联合教学。我们邀请了任教于法国巴黎美院（École nationale supérieure des beaux-arts de Paris）的法籍教授Guillaume Paris先生和Raphaël ISDANT先生来对此次联合教学进行指导，并委托侍菲菲作为教学现场翻译，确定以"光影重塑空间"为主题。这次实验性教学旨在基于视频投影创作交互媒体艺术，以提升空间结构的视觉感染力。视频映像定位术已成为一项成熟的技术，获得了来自世界各地的不同领域的创作者的大量关注。从建筑师的角度来说，它是一个为静态的界面赋予生命、用光动画影像操控空间知觉的极好的方法。新媒体作为新的元素与材料，用终端设备输出，通过屏幕投影等，使图像成为空间的组成元素，以影像空间加强建筑环境的氛围和感受。交互媒体的这一空间性特质，可以打破建筑环境限制，创造出新的空间关系与新的体验，激发学生的想象力和创造力。多媒体技术成为建筑元素参加建筑空间表现，并引入公众的参与，成为一种建筑的新元素和材料（图511）。

图511（右图）　联合教学系列组图　图片来源：沈颖、赵思毅工作室

2020 归来仍是少年

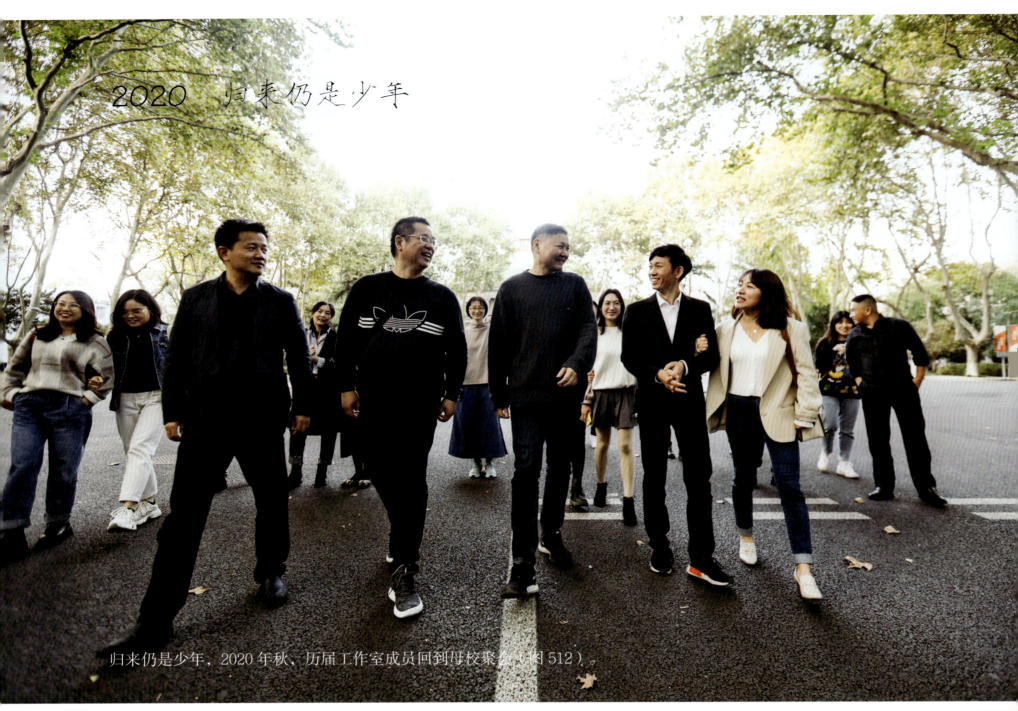

归来仍是少年，2020年秋，历届工作室成员回到母校聚会（图512）。

图512 母校聚会系列组图　图片来源：赵思毅工作室

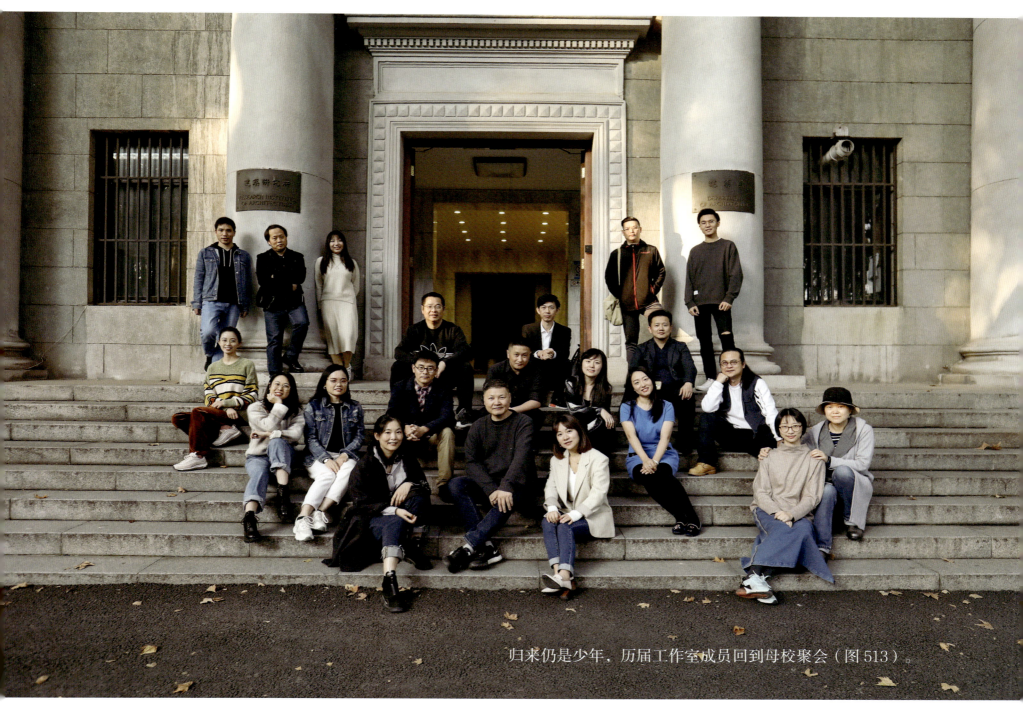

归来仍是少年,历届工作室成员回到母校聚会(图513)。

图513 母校聚会系列组图　图片来源:赵思毅工作室

# 2001—2016 著作

工作室历年出版著作（图514）

《杨廷宝美术作品选》，中国建筑工业出版社，2001年。

《室内光环境》，东南大学出版社，2003年。

《中国文人画与文人写意园林》，中国电力出版社，2006年。

《湿地概念与湿地公园设计》，东南大学出版社，2006年。

《艺术·城市·公共空间——创作全过程》，东南大学出版社，2012年。

《城市色彩规划》，江苏凤凰科技出版社，2016年。

图514　工作室历年出版著作　图片来源：赵思毅工作室

# 后记

该书记录了工作室二十多年中对于环境艺术的设计研究和认知过程，我们用把果实与人分享的方式来体现理论的意义和实践的价值，这种方式能够被建筑学院学术委员会认可并得到优势学科的经费支持，这是学术开明的体现。大约十年前我编撰了《艺术·城市·公共空间》一书，记录工作室2000年之后约十年中的部分工作成果，十年后看着当年所说的许多事情至今仍然是憧憬似的存在。为了对工作室的成果有较完整的记录，这本书的前部分也收录了那十年中的部分成果来衔接之后这些年大家共同走过的旅途。

工作室成员邢海玥、何志宏参与了本书的编写与装帧设计工作，该书在编辑过程中得到多方帮助与支持，谨在此诚恳致谢！